STORIA DELL'ARTE GLOBALE

全球艺术史

L'ARTE DEL TRECENTO IN EUROPA

十四世纪的
欧洲艺术

Michele Tomasi

（意）米凯莱·托马西 著　梁琦 译

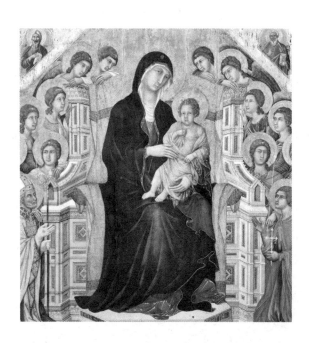

河北出版传媒集团

河北美术出版社

目　录

前　言

　　本书谈论的是 14 世纪欧洲的艺术作品。然而，可以明确指出的是，编者建议加上笔者所选择的作品，一般都是读者猜测不到的，相反，这些作品却可以"预料"到意大利大众的反响，因为作品所涉及的历史背景与意大利半岛几个世纪的艺术史较为接近：往后看是 15 世纪、16 世纪、17 世纪等，往前看则要追溯到 12 世纪至 13 世纪。本书中的很大一部分内容都与 14 世纪的艺术及艺术的更迭相关，事实上，大部分涉及这一时期的文献和资料都将 14 世纪的艺术事件纳入哥特式风格的诞生、传播和转变之中。根据《圣经》记载，第一座哥特式建筑是法国靠近巴黎市区的圣丹尼教堂，诞生于 1140 年前后。后来这种风格的建筑从法国的皇家领地发展到整个欧洲大陆，直到 15 世纪前 25 年都在欧洲的艺术版图中占主导地位；而在意大利、佛兰德斯或其他地区，这种主导地位则一直维持到 16 世纪初。从历史的角度看，（编者和笔者的）这种做法已经在展现 14 世纪艺术史的进程中显现出多种影响。

　　一方面，艺术史学家的注意力很长时间都集中在一个主要争端上，即在哥特式艺术的规则中，一些起源于法国但又衍生出的新的艺术形式被欧洲其他国家所接纳和欢迎。在很长一段时间内，直到 20 世纪中叶，人们仍旧在探讨和分析这一问题："真正的"哥特式风格只存在于法国；而在欧洲其他国家和地区，人们更热衷于追求在哥特式新艺术形式下被创作出的作品。这些作品有一段时间被看作缺乏哥特式内涵，失真，在法国以外的土地上高卢词汇和句法被误解或变形。但让人意想不到的是，用新的艺术形式创作这种做法被推广之后，向大众展现了一种优美的、革新后的法国式哥特艺术，这种艺术为 14 世纪整个欧

洲的艺术发展做出了重大贡献，以至于直到 13 世纪 80 年代末，人们在定义这种 14 世纪的艺术的时候，都称为"欧洲的成就"（当然是就法国哥特式艺术形式而言）。然而在笔者的文本中，阿兰·埃兰德－勃兰登堡正确地避开了这种框架上的束缚，他遵照前几十年发现、研究出的成果，重新确立了针对这种艺术所开展的讨论的目标：如今问题在于要明白哥特式艺术是怎么一回事，是什么时间出现和发展的，以及出现和发展的原因是什么；在法国境外，哥特式艺术为了适应新的国家、新的环境背景下的要求，又被艺术家们重新进行诠释、塑造与展示。

另一方面，经过与早期哥特式艺术所处的辉煌时期对比，或在 15 世纪已然国际化的哥特式艺术所闪耀的光辉中，人们已不自觉地将 14 世纪的艺术归入范围更广泛的哥特式框架中。这种态度和行为在法国表现得尤为明显。在这个国家大众的眼中，与其他时期相比，14 世纪显得并不是那么出众。1981 年至 1982 年在巴黎举办的一场历史性展览中，一篇名为《哥特式艺术的荣耀：属于查理五世的世纪》的文章就向大众证明了这一点。在那之前，14 世纪的法国因模仿主义与矫揉造作的风格遭受指责，一直笼罩在"大教堂的影响"与"天才斯吕特的力量"（F. 巴隆）的阴影中。

然而，这种情况在阿尔卑斯山另一侧却变得截然不同。在那里罗伯特·隆基是这么定义 14 世纪艺术的（尤其在绘画方面）："或许这是我们的艺术史中最伟大的一个世纪。"对专家学者来说，通常意大利的情况看起来比较特殊，有两部著作对这一点有所涉及：《宇宙的形式》（*L'univers des formes*）和《鹈鹕艺术史》（*Pelican History of Art*）。这两部著作都对意大利哥特式艺术脱离欧洲式的发展有所论述。哥特式艺术在这片靴子形状的土地上被排斥在历史上属于一种极端情况：比起前一个半世纪，14 世纪艺术创作的研究被国家主义约束得更加严格，没有一点宽松之处；而在 20 世纪上半叶，这种情况并不罕见，民族主义对艺术就有约束。对 14 世纪的德国的重新评价，在很大程度上是由威廉·平德进行大范围的推广与传播的。平德不仅是一位目光敏锐、聪明出色的学者，更是一名推广者。今天来看他的作品与德意

志鲜明的民族主义发生了冲突，在纳粹制度下他的妥协对此前建筑上的一些学术研究产生了干扰。然而从人文和政治概念上来看，平德所提出的对德国 14 世纪艺术研究的核心却被大众所强调和重视。而平德的其他一些观点，就像是给新兴资产阶级要求的答复一样，没有在其他国家被系统地运用，也没能被德国所接受。

与上述提到的情况不同，这本书包含了欧洲大部分的艺术发展史，并没有只选择意大利的部分，在阅读本书的过程中大家可以一目了然。尽管对于意大利的读者来说，我已经给予了意大利更多的关注，但同时也将注意力放到了欧洲其他国家，可能对于阿尔卑斯山另一侧的情况涉及较少，但所提到的都是重要和有趣的内容。我尤其在强调整个欧洲大陆艺术的整体脉络与不同地区重要的相似之处等方面作了不少努力，使得艺术超越现存的本位主义而存在。这次我只集中写 14 世纪，是想让读者对这个时期有一个正确的评价，不仅对这一阶段所创作的艺术品的种类和质量进行理性判断，也要对这一世纪之后出现的创新和艺术实验有一个正确的认知。如果将 14 世纪从整个哥特式艺术发展阶段中分离出来，我们不难看出 14 世纪是具有深刻意义的一个时期，在这期间艺术发生了巨大的变化，这些变化在现代往往被放大，被强调，被研究和被解释。这种变化体现在个人对自然的关注上，体现在艺术家创作的图像对政治产生的作用上，体现在被定义为具有传统民族意义的创作上，也体现在享有艺术作品的新群体的崛起上。因此，对于书中所采用的注释图像，我主要选择的是最伟大的画作或最具创新性的作品，以此在质量上来平衡那些质量中等的、传统的画作。尽管 14 世纪所表现出的变化很重要，但相比之下 14 世纪的最大特点还是很大程度上继承了 13 世纪，即 13 世纪的对文物的崇拜、对图像的热衷、文物对艺术的影响到了 14 世纪全都上升了一个层次。我尽可能将这些显著的特点写清楚，这就好比在绘制这个时代的地图时，对山峰的刻画要比其他区域要更详细一些。因此，接下来的叙述肯定是经过我筛选的。这本书给人的另一种感觉就是它的内容或多或少都是不全面的，因为过去的每一段叙述在今天被还原后都会受到一

iv

定的限制，这是不可避免的，而有这种感想的人在阅读过程中也没有结合一些观点去领悟，因此，他们看到的就不是14世纪的艺术史了，而只是被写出的一段段零散的故事。与其他读者相比，除了开阔眼界，这类读者还应该对探寻这段历史拥有更强烈的渴望。一方面，提到14世纪的艺术创作方法的时候，我按照实际情况进行描述，不掺杂自己的主观情感，给中世纪一些意义重大的艺术品留有足够的空间。这些艺术品在以前被看作不成熟的作品，无法达到一流水平，但在今天我们可以更好地把它们定义为避免造成过度奢侈的艺术品（象牙雕刻品、刺绣品、金银加工品）。另一方面，我努力地去驳倒那些存在于中世纪的、被用来宣传宗教的神话，这些神话有时也会被应用到艺术作品、建筑或非宗教事物中。最后，我试图强调艺术作品与当时的政治、宗教、社会和文化现象之间的联系，而不只是单纯地解释这些作品的含义或是对它们作出一些假设。我写这本书的目的就是尽可能让读者了解14世纪人们所想、所作和所发现的那些艺术作品。当然，我选出的这些作品或多或少都有一些不全面之处。这本书另外一个引人注目的点就是它绘制了一幅地图，上面记录着14世纪欧洲具体哪些地区的艺术风格发生了转变。对书中已涉及的资料，想要绘制出这样一幅地图，它的地域范围要更广，年代要更久远。而这幅地图对于资料的理解并没有什么实际的作用，也无法让读者产生兴趣。除此之外，彩图的标注大致是按照年代顺序排列的，尽管这些标注的数量是有限的，但这样做可以使读者在查阅（标注）时更加方便。

这本书集合了很多14世纪的艺术现象，想要使这些现象的表现形式保持灵活并不是一件容易的事情。构思和编辑这本书是一项长期工作，没有这么多同事的建议和帮助，我是无法完成这本书的。在这里我要感谢他们的帮助。我尤其想向恩里科·卡斯特尔诺沃表示感谢，在他的信任和邀请之下我开始撰写这本书，还有尼古拉斯·博克、法布里奇奥·克里维洛和塞雷娜·罗马诺对我的关心。我还想提及一下我的在弗莱堡、巴黎和苏黎世，尤其是在洛桑的学生，因为在对他们教学的过程中，我的很多想法开始成形并具体化了。

第一章

时间和空间

属于欧洲艺术的一个世纪：1280—1380

这段历史就像一块色彩斑斓的布料，用各种图案和不规则的饰物装饰着：如果用机器裁剪这块布料，切割出的整齐的线条就会破坏它的画面感，使这些图案变得不完整，甚至晦涩难懂。因此，写一部从1300 年至 1399 年的欧洲艺术发展史就变成了一项人为的工作，这项工作从介绍乔托·迪·邦多内（约 1265—1337）开始，其中大部分记录了欧洲绘画的更迭，甚至"荒唐"地打破了很多艺术家完整的生活经历，仅仅从中选取需要的部分，只为更加清楚地记录这一阶段艺术史的发展历程。历史的节奏并不墨守成规地遵循其中时代和制度的节拍，也不与其他特定的形式相同：就像意大利哥特式建筑的更迭持续继承了尼古拉·皮萨诺的风格，而从 13 世纪最后 25 年，从阿西西的圣方济各教堂建造开始，绘画层面的更迭就没有经历过中断。如果我们再回顾法国哥特式艺术品发展史的话，则要追溯至 1190 年，从《英格堡诗篇》（尚蒂伊城堡，康德博物馆）开始，不间断地还原这段历史。事实上，这些更迭发生的时间和速度并不一致，这些改变也并不仅仅体现在从一个国家到另一个国家上，而是体现在从一项技术到另一项技术上："历史通常是早熟、现实与延迟的冲突。"（H. 福西永）历史是由一段段不同事物的发展周期组成的，这些周期并存但不同时运转。除了这种现实的差异外，还有从其他学说中引入的不同传统，这些学说有其自身的稳定性，且经过发展变成了一种固定的规则。比如，英国哥特式建筑的发展史一般被分为三个阶段：早期阶段（约1190—1250）、建筑哥特式阶段（约 1250—1360）和垂直哥特式阶段（约 1290—约 1500），但是这种阶段的划分并没有参考欧洲大陆的划分法，也没有对欧洲中部或伊比利亚半岛哥特式建筑的更迭进行相关了解。

因此，我们如果为了保持叙述 14 世纪这一阶段的完整性，应该确立一个范围，使得 14 世纪在其中可以更好地被探寻，而不是直观地只摆出一些要点。人们的注意力最容易集中在以下方面：我们可以先回到 1380 年前后，因为这一年发生了很多重要的政治和宗教方面的大事。首先是一些王国中君主的逝世。这些君主在位的长期性和他们自身的重要性给 14 世纪留下了深刻的印记：1377 年，于 1327 年登上王位的英格兰国王爱德华三世逝世。1378 年，波希米亚国王查理四世告别人世。查理四世 1355 年正式加冕为神圣罗马帝国皇帝，但在 1346 年成为"罗马人民的国王"的时候，他就已经是欧洲最伟大的人物之一了。在 1380 年，法国的查理五世逝世，他在 1356 年开始漫长而艰难的摄政之后，于 1364 年继承父亲的王位。这三位君主被认为是特殊的艺术作品"代理商"，因为在他们所处的那个时期，也就是 14 世纪，他们深深地影响了艺术的发展与更迭，因此他们的逝世可以说对整个艺术史都是一个不小的打击。从精神层面来讲，在 1378 年我们就可以看到西欧分裂的开端。这场分裂始于一个动荡的时期，在这一时期基督教分裂为两种对立教派，这两种教派不是按照宗教信仰划分，而是根据政治因素和战略联合选择效忠不同的教皇。这场分裂中的矛盾只有在 1414 年至 1418 年的康斯坦茨会议和 1417 年教皇马蒂诺五世的选举中才得以被调和。1380 年，对于艺术领域而言也是十分有意义的一年，因为一直到 19 世纪，艺术史学家都认为，从 14 世纪最后 20 年到 15 世纪前 30 年，这个阶段的艺术发展相对均衡，在整个艺术史领域中也相对显眼，这一时期的艺术被定义为"国际哥特式"。因此，这一阶段的开始我们便可以不用深入研究了。

14 世纪艺术发展的起点并不是那么明显。1300 年是教皇卜尼法斯八世宣布的第一个天主教大赦年——这是发生在中世纪末期政治和宗教领域中的重大事件。这一世纪还涉及教会的历史。在这一时期，罗马教皇的居所迁移到了阿维尼翁。在此之前，阿维尼翁曾是教皇的临时定居地，在 1309 年之后，那里就变成了教皇的稳定居所。然而，还有种种原因，使笔者在介绍 14 世纪的艺术史之前，还要再讲述一下

发生在 13 世纪 70 年代末到 80 年代初的一些事情。

现在我就来讲述上面所提到的发生在 13 世纪的政治历史，这些政治事件对欧洲大陆很多地区都产生了极大的影响。在欧洲中部，哈布斯堡王朝的鲁道夫一世在德意志神圣罗马帝国皇帝的选举中大获全胜，在登上王位后，鲁道夫一世又在奥地利等地建立了王室的权威，他的这些做法为哈布斯堡王朝的强盛奠定了基础；奥地利由此成为欧洲的"心脏"，奥地利新的首都维也纳的艺术也飞速发展起来。同一时间在法国，腓力四世（号称"美男子"）于 1285 年继承王位后，树立了作为君主的绝对权威，他将世俗权力从教皇的手中解放出来，抑制诸侯，进行中央集权，使得法国地区的经济和人口都十分繁荣。腓力四世和他亲密的合作者开创的一系列新的政治举措，这些举措在欧洲地区取得了巨大的成功。在腓力四世统治下的法国，文化生产方式的转变和文化的传播大大促进了非宗教类艺术作品的创作。在同一时期的英国，爱德华一世给王室权力树立了新的权威。从 1275 年到 13 世纪末，爱德华一世设立了新的税收制度，在与佛兰德斯的羊毛贸易中，这些来自赋税的合法收入确保了皇室的财政稳定。1276 年，阿拉贡王国国王詹姆斯一世逝世，在他统治下的阿拉贡王国与加泰罗尼亚的商业领导阶层建立了同盟关系。13 世纪 30 年代，阿拉贡王国对瓦伦西亚，尤其是对巴利阿里群岛的征服，实质上是这次同盟之后所产生的结果，同样地，这两次征服也更加巩固了它们之间的同盟关系。在接下来的十年，阿拉贡王国将重心放在了地中海，并强调了王国的海上贸易强国地位，这些行为也对加泰罗尼亚和意大利的艺术文化产生了一些影响，促使这两个地区的艺术文化发生了相应的变化。

这些发生在 13 世纪七八十年代的短暂事件，在艺术史领域已经显现出重要性了。为了明确 13 世纪 90 年代对我们讲述 14 世纪历史的开始是一个重要的转折点，现在就需要再陈述一下发生在 90 年代的事件。尼古拉四世是当时的教皇，在其短暂的任职期间，他让画家给阿西西的圣方济各教堂进行绘画装饰，使得一种新的绘画语言汇合于此，以至于在接下来的几十年中这种新的绘画语言征服了整个欧洲。除此

之外，尼古拉四世还从锡耶纳的金银匠古奇·迪·曼奈亚（文件记载：1291—1322）那里订购了高质量的圣餐杯。在今天这些圣餐杯仍然是圣方济各教堂珍贵的宝藏，也是最早使用这种新技术——在半透明珐琅上附有银质浅浮雕——的证明。事实证明，以这种技术制作的圣餐杯取得了巨大的成功。古奇所制作的这些珐琅圣餐杯与13世纪末法国艺术家"亚眠的奥诺雷"的作品风格十分接近。有记录显示，这位大师于1288年来到巴黎，在1313年不幸去世。奥诺雷代表了艺术创作的更高水平，他引领了一种潮流，这种潮流传播的范围十分广泛，被定义为"哥特式表现主义"（E. 卡斯特尔诺沃）。这种潮流主要体现在对作品外表与本质矫揉造作的表现力上，并在法国、英国和神圣罗马帝国中流传，一直到13世纪末。不只是绘画艺术，微型画艺术和玻璃艺术在这几年也发生了相应的转变；在建筑学领域，更是发生了一些重大事件。这里值得一提的是1292年在威斯敏斯特宫开始建造的圣斯特凡诺小教堂，早期印刷的古书中就记录了这个海岛建筑的装饰方式。

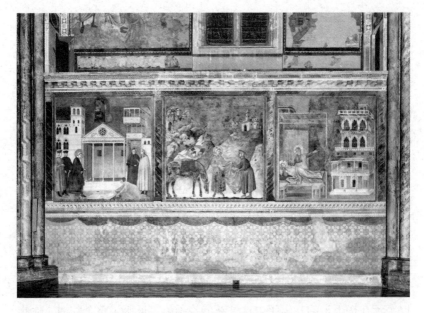

图1　乔托·迪·邦多内（？），《圣方济各的三个场景》，壁画，约1290—1295年

图 2 威斯敏斯特，皇家宫殿，圣斯特凡诺小教堂外部建筑，始建于 1292 年，1844 年的印刷品

在雕塑领域，一些形式上的创新也被大众所注意：这些创新发生在 13 世纪末，比如，在日耳曼地区出现了新款式的雕刻品，其中一种是雕刻在门上的祭坛画，还有圣母抱着耶稣尸体的雕像或者一些奇异的祭坛画，再或者是一些虔诚教徒的雕像，比如耶稣和圣约翰。这些雕像的形式、主题和作用都受到形式创新的影响，而这种形式上的创新则要追溯至 1280 年。由于 12 世纪已经在这套丛书的另一本中有所介绍，因此在这里就不再提及了。而 13 世纪最后几十年在这本书中也会被粗

略描写，只是为解释说明整个 14 世纪中叶的艺术发展。

艺术与问题危机

在对 14 世纪欧洲艺术的简短概括中，我们试图囊括整个欧洲大陆，而不是把它进一步分为几个部分来叙述这一时期的总体年表。然而，至少有必要讲述一下这一世纪发生的最悲惨事件——黑死病（欧洲中世纪大瘟疫——鼠疫）。在艺术史学家看来，它的出现对艺术产生了极大的负面影响。黑死病是由逃离卡法的热那亚人带到中亚，再由中亚蔓延至整个欧洲的大瘟疫。1347 年秋天，这场灾难性的瘟疫在传播到马赛之后，又迅速从意大利向欧洲大陆北部和西部蔓延；一直到 1348 年夏季，意大利半岛、伊比利亚半岛东部、法国和巴黎地区都被这场灾难笼罩。法国的诺曼底、英国南部也遭受了这场瘟疫的侵袭。可怕的黑死病在 1349 年时"统治"了德国、荷兰以及大不列颠的其余岛屿，甚至连丹麦和斯堪的纳维亚半岛也难逃此次劫难。在黑死病的第一波侵袭之后，可怕的病毒并没有完全消失，它每隔一百年又会再次出现，有时暴发的形式更加凶猛。这场黑死病是继 50 年前的饥荒（1315—1318，1321—1322）之后，欧洲的又一场破坏性灾难。在这场灾难中，损失的财产是不可估量的，约有三分之一的欧洲人被可怕的瘟疫杀死。但是就死亡率来说，各个地区的数字是不一样的：像波希米亚、波兰和匈牙利就侥幸逃过了这场灾难，因此人口死亡率极低；但一些中心城市，如佛罗伦萨在黑死病暴发之前，有 10 万至 12 万居民，可是到 15 世纪前 10 年，该地区的人口还不到 4 万。在 15 世纪初，欧洲人口数降至历史最低点：这一时期的人口数只有 1348 年前人口数的 50%。伴随着黑死病传播的是在德意志地区一波又一波迫害犹太人的浪潮，理由是犹太人引起了上帝对人类的愤怒，所以上帝要以这种方式惩罚人类。

人口的大量死亡对欧洲的经济、社会和政治都产生了不可估量的影响。一些艺术史学家也站在这个角度，思考这场灾难对欧洲艺术

产生了怎样的影响。在 1951 年的一本著名的书中，米拉德·迈斯曾经尝试去分析解释黑死病对佛罗伦萨和锡耶纳绘画风格改变的间接影响。他关注到一种艺术上的退步，即 14 世纪艺术的主题、形式和创作方式都与 13 世纪类似，这种类似主要体现在 13 世纪后期的画家过多地创作神和宗教的作品，他们拒绝前辈留下来的幻觉艺术的创作手法。这种退步，加上不成熟艺术主题的传播，就好像是这场瘟疫造成的死亡所唱响的凯旋之歌，并且这首歌背后蕴含的是一种新的集体情感。因为缺少对这场大瘟疫的理性认知，人们便把它自动理解为是神的愤怒的体现，所以这一时期的人们普遍陷入反思中，行为上也带有忏悔。同样地，艺术品所呈现的人物形象也都十分严肃和虔诚。但是，迈斯的分析遭到了广泛的质疑，因为 14 世纪一些重要作品的风格在黑死病暴发之前就发生了转变。一些壁画，如《死亡的胜利》《隐士生活图》《最后的审判》《地狱》，都是博纳米科·布法马可（文件记载：1314—1336）在比萨圣墓园所作，在今天这些壁画的创作时间得以证实：它们并不是出现在黑死病暴发之后，而是创作于 30 年代中期。然而，对这一时间点的叙述，又使人们尤其对 14 世纪的托斯卡纳绘画产生了强烈的兴趣。相反，对法国、西班牙和德国的作品的情况进行研究后发现，在意大利其他地区和欧洲一些重要的城市，大多数人对作品的创作时间问题都选择了忽视，在专业领域也没有形成系统的、可以与迈斯的理论相比较的学说。坦白来讲，对托斯卡纳的另一些艺术形式，比如，在建筑和雕塑上，1348 年看起来并不是一个重大的转折点，人们也不容易根据这一年推断在 14 世纪中叶欧洲的艺术风格是否发生了生硬的转变。

另一个领域——艺术家们的生活经历，也因为黑死病受到了比较明显的影响。在意大利，黑死病使得无数人丧命，那一时期的一些艺术家，如锡耶纳的画家彼得罗·洛伦泽蒂（1285—1348）、安布罗焦·洛伦泽蒂（约 1290—1348），雕塑家安德烈亚·皮萨诺（约 1290—1348/1349）就在这场瘟疫中不幸失去了生命。在加泰罗尼亚，画家费雷尔·巴萨（文件记载：1324—1348）也难逃死亡。1349 年在瘟疫笼

罩的伦敦城，同样因为瘟疫去世的还有建筑师威廉·拉姆齐（文件记载：生于 1323 年）。拉姆齐是建造圣保罗教堂回廊和分会堂（始于 1332 年）的直接领导人，同样他也领导了格洛斯特修道院（今天成为主教堂）十字形耳堂南部的重建工作，这两座建筑是英国垂直性建筑新风格最显著的体现，而这种新的建筑风格也从 1337 年开始取代了英国王室建筑风格在特伦特南部的首要地位。拉姆齐的继任者约翰·阿特·格里尼，在仅仅任职一年之后也成为这场瘟疫的受害者。同样悲惨的命运也降临到沃尔特·勒伯勒——威斯敏斯特修道院的建造者、托马斯·德·潘汉姆——约克主教堂的建造者、亨利·德·斯内勒斯顿——被黑太子派遣去更新康威堡屋顶等建筑师身上，上面提到的这些艺术家都因瘟疫死于伦敦。在这种情况下，一个艺术家的逝世对艺术创作技能来说也是一个不小的损失。有些时候，黑死病引发的死亡所影响的范围更为广泛：在 14 世纪上半叶，英格兰东部的微型画艺术本来发展得十分繁荣，但到了 14 世纪中叶，微型画艺术的发展却被迫中断，究其原因，或许是因为这场大瘟疫大面积地肆虐了诺里奇地区，使得诺里奇失去了超过 6500 名居民。而来自英格兰北部的、躲过这场黑死病灾难的艺术家，纷纷来到因为瘟疫侵袭而失去很多艺术家的伦敦，在这之中就有亨利·耶夫勒（文件记载：1353—1400）——当时最著名并且创作作品最多的建筑师。由此看来，从地理方面来讲，这场大瘟疫也促进了地域间人口的流动，打破了英国固定的艺术格局。在 1351 年 1 月的巴黎，国王约翰二世（号称"好人"）颁布了一项措施：允许任何在巴黎定居的人找到一份手艺活儿。这项措施打破了行会的垄断，在 14 世纪下半叶吸引了很多来自佛兰德斯和神圣罗马帝国的艺术家。

　　然而，任何事物都有两面性，这场瘟疫为艺术领域也带来了些许积极的影响。一方面，瘟疫造成的人口骤减使劳动力数量减少，因此剩余劳动力的成本急剧上升，尽管 1348 年至 1349 年欧洲的一些立法机构努力尝试抑制这种增长，但还是没能改变这种状况。我们再来看一下英国的情况：1349 年，王室颁布相关政策抑制劳动工人的薪金（伦

敦在 1350 年也出台了类似的措施）；但在 1360 年，国王又要给那些艺术家更多的酬劳，因为他颁布的政策中包含了这一项。另一方面，富人和中产阶级受益于所谓的"遗产效应"，即在这场大瘟疫过后，这些富裕的幸存者手中集中了那些被瘟疫带走的人所遗留下的财产，即使政府有限制薪金的政策颁布，这些财产还是促使他们增加了对奢侈品的开支。此外，从宗教角度来讲，瘟疫过后，一些人的遗嘱中所署名的遗产和出于虔诚所捐赠的财产，使得教会大大增加了宗教艺术的支配资金。因此，如果我们从长远角度来衡量黑死病，可以发现它所造成的影响并不都是负面的。

城市、商业和艺术

在我们确定了这段艺术史的发展时间之后，接下来我们则需探寻它的发展范围了。这本书所涉及的地区主要有意大利、法国、英国、德意志帝国和西班牙，而其他三个地区，葡萄牙、波兰和斯堪的纳维亚半岛的艺术史虽然看上去会更加有趣，但它们并不在我们要讲的范围内，主要原因是 14 世纪其隶属于拜占庭帝国，而在该领域内，拜占庭帝国所产生的文化影响带来了些许问题，这些问题与西欧的文化问题相比截然不同。进入我们所探寻的地理范围，我们可以发现涉及的内容，城市层面至关重要，因此 14 世纪的艺术史我们首先从城市开始谈起。从所有观点来看，中世纪末期一个主要的现象就是城市地位的上升。在 14 世纪，这种现象并不是刚刚"流行"起来的，而是早期的一种扩大化。在中世纪末期，手工业和商业的决定性因素由供给变成了需求。如果生活必需品的生产和销售需要高水平的城市人口，那么高档耐用品的需求则尤其需要范围较小的富人阶层带动。从 13 世纪末开始，经济中的货币化使得资产阶级财富的积累很大程度建立在土地所有权上，资产阶级定期收取土地的租金，这些租金不是以货物而是以货币的形式进行交付。在这种模式下，一些奢侈品的潜在顾客选择在城市中安家定居，即使他们中的一些人还达不到这样的经

济水平。城市的密集出现结束了城市自给自足的形式。这种现象的产生，一部分原因是中产阶级效仿上层社会的生活方式，另一部分原因则是手工业者选择在有消费市场的城市定居，在那里这些手工业者可以聚在一起，相互促进，共同提高城市的供应能力。这种模式下一个很好的例子就是象牙制品的供应。在 13 世纪，象牙的供应量急剧增加，这种现象与前几个世纪象牙的稀缺相比截然不同，或许是因为热那亚海军开辟了一条新的大西洋海路，约 1230 年开始，这条负责供应货物的新海路，经过了撒哈拉和马格里布地区。而在它旁边的，就是原来那条经过红海和埃及的传统海路。进入 1260 年至 1270 年时，象牙的制作地点主要集中在巴黎这个与原材料产地的距离相隔甚远但拥有众多优势的城市。巴黎地处河流（塞纳河）和道路的交会处，土壤肥沃，是一座兼具政治、行政和司法职能的首都。从腓力·奥古斯都统治时期的法兰西王国开始，王权越来越集中；作为主教管区的首府，1215 年也在此设立了大学，因此巴黎又拥有了文化大都市这一新的身份。巴黎这座城市，除了存在王室和主教，还有由政府官员和手工业者组成的庞大的中产阶级，以及大学生群体，这些人形成了一个密集的交易网，这个网络促使奢侈品生产集中在巴黎，这其中就包括象牙的生产。在哥特式艺术发展时期，象牙雕刻的工作大多数也在巴黎进行，因为巴黎对象牙雕刻品有很大的需求，并且在这里这些艺术品有机会实现长途销售。

在 14 世纪初，有两条至关重要的城市商路纵横整个欧洲商业版图，这两条商路几乎经过欧洲所有的大城市，除了巴黎。最重要的一条从佩鲁贾一直延伸到伦敦，包含托斯卡纳、伦巴第、莱茵兰、莫萨纳、布拉班特、佛兰德斯和英国东南部；第二条商路与第一条相交叉，它从威尼斯一直延伸至瓦伦西亚，中途经过伦巴第、利古里亚、普罗旺斯、朗格多克和加泰罗尼亚。上面的这些城市都十分繁荣，这种繁荣不仅取决于农业生产，还有纺织品、羊毛、丝绸的生产和贸易，而这些产品的质量有一流的也有普通的。再如，意大利中北部和佛兰德斯这两个地区，聚集了很多手工丝织业的生产，因此这两个地区能够

成为欧洲最富有的地方也并不是偶然。在巴黎之外，仅意大利地区就拥有五六个在整个欧洲都极为重要的城市。如果再在这个商业版图上叠加贸易和艺术版图的话，我们可以发现这其中有好多城市都具备商业、贸易、艺术这三方面的内容，也有部分城市存在些许差异。这种大量的"巧合"与商品的生产和运输方面都有紧密的联系。接下来我们再来探寻欧洲的两端——加泰罗尼亚地区和波罗的海地区——的城市发展。

正如上面提到的，加泰罗尼亚及其首府巴塞罗那的繁荣，是建立在与阿拉贡王室和商人阶级联盟的基础上的。得益于海上贸易，巴塞罗那成为地中海沿岸的大城市之一，拥有 4 万人口。到了 14 世纪，人口的不断增长促使这座城市需要修建新的城墙，开拓更广阔的谷物市场，因此 1320 年巴塞罗那建造了小麦广场，成为了这座城市的心脏。所有的城市建设都是经过民众建议和王室批准的，它们的存在不只是为了满足实际需要，更是为了满足市民的审美愿望。1371 年，巴塞罗那有关委员会还宣布，新的建筑要遵守"城市之美"这一原则；1391 年的一所房子被拆毁就是因为它影响了美感。巴塞罗那主要的教堂都是在 14 世纪建造和改造的，一方面是为了满足日益增长的市民的精神需求，另一方面也是为了体现城市精神：主教堂自 1298 年起被重建，而圣母玛利亚大教堂则于 1329 年由商人、行会和善会所建，它坐落于港口附近。所有的转折也都起因于海洋，加泰罗尼亚与卡斯蒂利亚王国之间的接触变少了，而与意大利的接触更多了：在这一时期，这一地区最伟大的画家是费雷尔·巴萨，他具有很丰沛的绘画灵感；另一位伟大的艺术家则是比萨的卢波·迪·弗朗切斯科（文件记载：1315—1336），1327 年他被聘用为雕塑家，主要雕刻安放着圣女欧拉莉亚圣骨的大理石墓（圣女欧拉莉亚曾是这座城市的守护神），十几年后，这座大理石墓由第二位大师完成并被放置在大教堂的地下室。

在欧洲的另一端，由汉堡、科隆、吕贝克联合组成的汉萨同盟于 1281 年成立，从诺夫哥罗德一直到伦敦，这个同盟控制了很大领域内的运输，保证了斯堪的纳维亚半岛与欧洲北部间的贸易往来。而汉萨

同盟也由最初单纯的经济联盟演变为经济—政治—军事联盟，以此来巩固同盟的力量。同盟的强大使得这一区域出现了移民现象，商业的兴起也促进了人口的增长，因此在同盟领域内，人们为了展示自己的力量，表达自己的情感，开始建造新的宗教和公共建筑。比如：罗斯托克市的圣母玛利亚教堂就是于 1290 年前后开始建造的；在维斯马也有圣母玛利亚和圣尼古拉两座教堂，它们分别建于 1320 年和 1381 年。这些教堂都是当时人们向联盟表明忠诚的宏伟证明。从 13 世纪下半叶开始，这片区域的所有教堂都是以吕贝克的圣母玛利亚教堂为原型建造的，即每座教堂的形状都与圣母玛利亚教堂大致相同，一座主教堂附以三个中殿，没有十字形耳堂。教堂的末端是多边形的围墙，从这里延伸出一条回廊，回廊周围是呈放射状排列的五座小教堂，在主教堂西面则是两座塔，两座塔由一座堤坝连接。因此，这些教堂在 1260 年至 1330 年一直被重建（中殿则是在 1328—1385 年开始建造）。圣母玛利亚教堂展现出的魅力使得它成为建造众教堂的典范，实际上这是由吕贝克的经济和政治优势决定的：吕贝克从 1293 年起就成为汉萨同盟的首府。但是需要注意的是，圣母玛利亚教堂并不是主教堂，而只是坐落在教区内的一座教堂而已。它的出现是城市的领导阶层为了表示他们的虔诚和成功而建造的。大型的宫殿、城墙和城市港口的建设都是为了显示汉萨同盟中的这些城市的富有，以及表露它们之间的竞争关系。但是由于这片区域石头资源匮乏，上面提到的这些建筑所采用的材料都是砖、赤陶或玻璃。政治文化的统一性以及汉萨同盟内部的凝聚力促使该同盟做出一个决定，即在同盟统治区域内允许语言的多样性。而这一独特之处并不能证明汉萨同盟就此衰落或彻底瓦解。后来，吕贝克教区东端小教堂的皇冠重新设计了法国北部主教堂的经典外形，这一行为也向人们展示了波罗的海的商人们是如何知晓其他地方商业的发展，以及他们如何选择那些更好的发展地点的。汉萨同盟地区商业的衰落与通往美洲和亚洲新的商业线路有关，但这一时期这片区域建筑的繁荣却没有被现代建筑所取代，现在波罗的海地区城市仍保留着同盟时期建筑呈现的面貌。

新城市中心——阿维尼翁、布拉格、维也纳的兴起

经济活动的性质和方向也深深地影响了加泰罗尼亚和波罗的海地区艺术的发展。然而，正如人们所说，如果商品的贸易和生产是重要的，那么更重要的则集中在对商品的需求上。因此，我们便可以这样解释：任何城市中心的兴起，都是由政治因素决定的。阿维尼翁就可以证实这一点。在成为教皇居所所在地之后，阿维尼翁的人口有了迅速的增长：在14世纪初，这座城市的人口大约为5000人，而在格列高利十一世出发前往罗马前夕，这一数字大约翻了6倍。人口的增长促使城市在70年代要建设新的城墙，以保护比之前大了3倍多的领土。在阿维尼翁时期，教皇开始强调教会下的君主制结构，并整顿和发展税收制度；而对管理和代理方面职位的新的需求也使得教廷工作人员的数量增长至500人左右。尽管其他一些部门的工作人员规模已经缩减，但是在红衣主教周围仍然有大部分人——这部分人总数大概有1000人，其中有20到30人是天主教高级教士。元老院的设立吸引了神职人员、君主、权威人物、大使和文学家的到来，而这些人也为这座城市的发展做出了更为长远的贡献。所有这些人员来到阿维尼翁，不仅需要住所、食物和衣物，也需要书籍和奢侈品，于是，突然之间这座靠近地中海的小城市就变成了一座宗教首府，也成为一座政治、外交、商业、艺术、文化相交织的城市。伟大的商人，尤其是意大利人，为满足由欧洲一些最富有的人组成的客户群的需求做出了决定性的贡献。当然，来到阿维尼翁的也有来自世界各地的艺术家。

组成元老院的人员、元老院的拜访者以及缺乏足够数量和种类的手工业者，都向人们表明：阿维尼翁汇集了远道而来的建筑师、雕塑家、画家、金银匠、刺绣匠以及微型画创作者。这其中有教皇宫的主要建筑师——来自法兰西岛的让·德·卢夫尔；而他的同事，1321年至1322年在主教堂区建造了小教堂的休·威尔弗雷德则是一位英国人。在为教皇和主教堂工作的雕塑家中，比较有代表性的人物有巴托洛梅·卡瓦列罗，他是英诺森六世卧像雕塑的作者，另一位则是在1349

年至 1351 年指挥建造克雷芒六世陵墓的皮埃尔·博耶。比较著名的还有意大利画家西蒙·马蒂尼（约 1284—1344）和马泰奥·乔瓦内蒂（文件记载：1322—1369）。这里除了来自奥克语地区的艺术家，还有来自英语地区的艺术大师，如琼·奥利弗，他在阿维尼翁短暂停留之后，于 1300 年为潘普洛纳主教堂的用膳处创作了壁画。被后人铭记的还有意大利的金银匠，提到这点，人们首先想到的是锡耶纳的金银匠，前有达·托罗这位在 1299 年至 1326 年为教皇工作的匠师，后有来自亚科波的米努乔，文件记载他活跃于 1327—1347 年；而在 1330 年，他的作品《金玫瑰》被克鲁尼博物馆收藏；除此之外，还有图卢兹、加泰罗尼亚和波希米亚的微型画画家。在阿维尼翁，所有这些艺术家背后其实都有不同文化的交织，而这一现象也促进了新的创作尝试和混合创作手法的诞生。由此，阿维尼翁所拥有的宗教中心、政治中心、文化中心相结合的作用，也将艺术上的创新传播至整个欧洲：许多当地艺术大师的作品流传到很远的地方，比如，装饰有珐琅的圣骨箱，

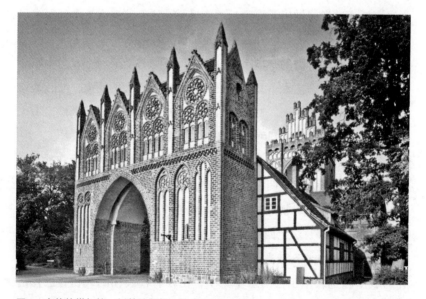

图 3　布格施塔加德，新勃兰登堡，约 1310 年

它是金银匠乔瓦尼·迪·巴尔托洛（文件记载：1363—1385）的作品。乔瓦尼原本是锡耶纳人，后来在 1376 年被派遣到卡塔尼亚，为圣阿加莎的圣骨制作宝箱；伟大的教士和绅士还乐于传播更为有趣的艺术创作信息，就像阿拉贡国王马丁一世在 1406 年曾请求莱顿的主教为他复制教皇宫圣米歇尔教堂的壁画；阿维尼翁的艺术家还喜欢旅行，像上述提到的琼·奥利弗或建筑师马蒂厄·德·阿拉斯都有过旅行经历，日后登上皇位的查理四世也在 1342 年从阿维尼翁去往布拉格。

归功于一个成功的政治创举，布拉格在 14 世纪成为欧洲的第二大艺术中心。1310 年，卢森堡家族继承了普舍美斯王朝的波希米亚王位。在新王朝第一位君主卢森堡的约翰的统治下，许多伟大的艺术家被派遣到王国的首都，在这之中就有建造新主教堂的第一位建筑师马蒂厄·德·阿拉斯；城堡的翻新工作也从 1333 年开始。然而，在波希米亚王国崛起之后，布拉格这座城市的发展也呈现出另一种好的现象，因此在约翰建立了王国之后，他的儿子查理也在此后扮演了十分重要的角色。米兰的人文主义者乌贝托·德森布里奥（约 1350—1427）曾这样说过，奥古斯都为罗马做了多少，查理四世就为布拉格做了多少（苏维托尼乌斯曾在书中记载过，屋大维一直引以为傲的是：他发现罗马是砖做的城市，并将它变成了大理石之城）。自 1323 年起，查理四世便与法兰西王国宫廷联盟，这样他可以直接借鉴法兰西王国首都建设的优点，从而更好地建设波希米亚王国的首都。查理决定让布拉格首先成为王国首都，接下来再成为整个神圣罗马帝国的大首都——这样也使得布拉格继承了罗马和君士坦丁堡（现名为伊斯坦布尔）这两座城市在欧洲的地位。1344 年，查理四世鼓动他曾经在布拉格的家庭教师、后来当选教皇的克雷芒六世建立布拉格大主教管区。由此，管区内的圣维托主教堂也成为新的主教权威的代表，在教堂内还存放有拥护王国与君主权威的圣人维托、阿达尔贝托与瓦茨拉夫圣骨的圣骨箱。1348 年，在克雷芒六世的协助下，查理四世在布拉格建立了波希米亚王国乃至中欧的第一所大学，从而建立了一个培训精英的机构。这位伟大的国王还亲自参与了城市建设，他的功绩在那一时期甚至传

播到了阿尔卑斯山北部。同样在 1348 年，查理四世在摩尔达瓦河的右岸建立了一个新的居民区，并把这片地区作为一座新的城市，同时通过两年时间为这座城市建起了长达 3500 米的城墙。这个居民区是查理仿照罗马风格规划的，并力争在 20 年之内拥有 1450 家住户。这个新的区域拥有石板路及数不清的大理石建筑，甚至还在查理的意愿下被赋予了神性，即在该区域内建设了九座宗教性质的建筑：四座教堂和五座修道院。现在看来，这个历经了数百年且神圣的居民区的前身是早期的公共集会场所，由于这个地区南部自身的开放性，它很快就成为欧洲最大的广场。除了充当牲畜交易市场这一角色，这片区域也被科珀斯克里斯蒂教区主管，每年在复活节八天庆期后的星期五，它都被用来展出由波希米亚保管的耶稣受难圣物。一座雄伟的新桥也于 1367 年起开始修建，这座桥位于摩尔达瓦河上，它代替了 1342 年被洪水冲垮的旧桥，主要作用是连接河右岸新城、旧城与河左岸的城堡教堂。此外，1370 年在原来的城市中还建造了一座塔，塔上有雕像装饰。大概在 14 世纪前 25 年，布拉格都被当作进行建筑与城市规划实验的一个核心场所，它也是贵重物品的生产中心，王室对这些贵重物品的需求促进了很多材料（如花岗岩）的生产。这些花岗岩既被用作修筑主教堂内小教堂或是卡尔施泰因城堡（靠近布拉格）的墙体，也被用作其他装饰。实际的需要加上王室官员与基督教士对未来的构想使得波希米亚王国不断扩张，波希米亚王国历史上的兴盛也随之而来，但这场繁荣只是昙花一现，因为查理四世的儿子，也就是他的继承者瓦茨拉夫在政治方面毫无建树，导致他在 1400 年时丢掉了王冠，而胡斯运动导致的宗教和社会暴动也使得布拉格从 15 世纪下半叶开始逐渐失去了波希米亚王国首都的荣耀。尽管如此，布拉格在 14 世纪下半叶对欧洲的影响也是不容小觑的。

另一座向世人充分展示布拉格和查理四世魅力的中心城市便是维也纳，它无疑是投射在 14 世纪艺术史舞台上的第三大城市。这也归功于王室对城市的规划与对未来的志向，使得这座城市在艺术造诣上有了质的飞跃。1298 年，哈布斯堡王朝在获得王室权威后，该家族内

的阿尔贝托一世便开始组织圣斯特凡诺大教堂——维也纳教区内的主教堂——的重建工作。然而，这项工作实际上直到 14 世纪 20 年代前后，在新的奥地利公爵阿尔贝托二世及强大的资产阶级支持下，才得以迅速开展。重建工作的另一个重要阶段则是在鲁道夫四世统治王国时期。鲁道夫四世是一位拥有雄心壮志的君主。1365 年，他从教皇那里获得了提升教堂级别的权力，鲁道夫四世希望将圣斯特凡诺教堂变成一座主教建筑，这样他便可以在维也纳规划出一片主教管区（圣斯特凡诺教堂隶属于帕绍，维也纳只在 1469 年时成为主教管区）。作为查理四世的女婿，鲁道夫四世是一位拥有雄心壮志和坚定信念的年轻人。在与其岳父的竞争中，鲁道夫四世于 1365 年创立了维也纳大学——这所大学也是阿尔卑斯山北部王国中的第二所大学。在 1356 年，查理四世为确定皇帝选举法和规定诸侯权限颁布《黄金诏书》后，为了确立哈布斯堡家族的权威，鲁道夫四世将奥地利的公爵排除在皇帝的候选者之外，并用他想到的各种方法来限制奥地利大公的地位，比如，做一些假文件，设计制作一些新的徽章，对这些大公的服饰也提出了一些新的要求：在原头饰统一的红色天鹅绒束带上添加了像王冠的黄金尖顶（顶上还有宝石镶嵌）。鲁道夫四世的这种要求自然遭到了查理四世的拒绝，但另一方面，这种要求又间接地推动了政策的连贯和独创性，如今圣斯特凡诺大教堂用它雕刻的装饰和彩色的玻璃窗向人们证明了这一点。就像查理四世把不同地域的艺术家吸引到布拉格一样，阿尔贝托二世和鲁道夫四世也征召了许多艺术大师前来创作。比如，小教堂（约 1340—1345）西面的大门就是在阿尔贝托二世及其妻子的庇护下建造的；而为了使自己和妻子的纪念碑不"茕茕孑立"，鲁道夫四世又下令建设了圣斯特凡诺大教堂的正面及合唱团公爵的雕像。此外，负责撰写鲁道夫四世生平的年代史编者托马斯·埃本多佛，于 15 世纪下半叶记录的关于圣斯特凡诺教堂的建造中写道："圣斯特凡诺的建造集齐了来自各地艺术家的创意。"然而，维也纳艺术创作的质量和独特性在 14 世纪下半叶却没有像阿维尼翁和布拉格那样得到广泛传播，也没有对其他地区造成深刻的影响。究其原因，或许是

与波希米亚王国和教皇的权威相比，哈布斯堡家族的权威要弱一些。维也纳只对一些范围较小的地区产生了影响——事实是，由于这些地区与布拉格联系得并不紧密，因此对于一些维也纳或布拉格主要的艺术作品来讲，这种影响并不容易产生，也不容易从布拉格或维也纳这两座城市的艺术品典范中汲取经验，进而在王国的东南部地区进行艺术创新。

一直到 14 世纪末，其他相对次要的城市中心也根据政治、经济、社会、文化条件开始凸显自己的重要性。在这里举几个例子，如博洛尼亚，还有在 1266 年成为安茹王朝首府后地位明显上升的那不勒斯；同样，埃尔福特从 1331 年开始，也在获得市场的特权之下变得繁荣。这些新兴城市中心的艺术创作或多或少都保留了原来的城市传统，并没有将之完全舍弃，这些艺术创作也没有停止对整个欧洲艺术格局的影响，比如，佛罗伦萨、锡耶纳、威尼斯、巴黎、伦敦和一些殖民城市。再展开来看，帕多瓦、维罗纳、弗里堡、图卢兹这些地位再低一些的城市，在整个 14 世纪的欧洲艺术史中，在其所处的地区中也扮演着中心的角色。

损失与保护

现在来看，在 14 世纪城市大部分的手工作坊生产的艺术品中，只有一小部分被保留至今。自然地，我们很难准确计算出这些艺术品的价值，也没办法去判断这些艺术品在欧洲所有地区的价值评估。有些时候，这些艺术品的毁坏是由于一些"创伤性事件"：在神圣罗马帝国境内，伴随着宗教改革的脚步，人群中强烈反对传统观念的高潮对一些地区造成了毁灭性的打击，一些带有宗教意义的建筑或是遗产被毁坏。1524 年，在苏黎世，乌尔里希·茨温利说服当地统治者，许多艺术品从城市的教堂中被移除，也不允许这些艺术品被挂到墙上。在1561 年至 1562 年，法国掀起了一场圣像破坏运动的浪潮，这也正好是宗教战争时期最为动荡的阶段：在王国（法国瓦卢瓦王朝）境内的大部分地区，新教徒肆意地破坏带有宗教性质的门户雕像和彩色玻璃

窗，烧毁木质圣像，掠夺由教会保管的珍贵圣物，并将其作为装饰品和祭服进行拍卖。这些破坏者同样也是狂热的宗教改革者。1792 年 8 月 14 日，法国的立法议会声明不能再容忍这种情况："法国人民看这些纪念性建筑的眼光是自豪的、有偏见的，也是暴力的。"然而，这些建筑、雕像的存在使得教堂大门和建筑正面的修复美化工作变得复杂，越靠近权力中心的地方，这项工作就必须越系统化。因而，在圣像破坏运动中受到破坏最严重的地区，就是 14 世纪时艺术品的产地巴黎。在宗教改革期间，消失的还有用来装饰巴士底狄和奥古斯丁教堂的查理五世及其家人的雕塑，这些雕塑都是之前由法国王室出资建造的。公共的、对外展出的画像受到破坏者沉重的打击，而在教堂中保管的艺术珍品也没能在这场灾难中幸免。1793 年 11 月，巴黎圣礼拜堂和圣丹尼大教堂的大部分艺术品都被送到巴黎的造币所，这些珍贵的艺术品被用来提取珍贵的宝石；从这些艺术品中回收的金银则被用来投资，作为国家处于危险之时的国防资金；仅有一些历史背景有趣或是很有艺术价值的物品（尤其是一些古罗马时期的艺术珍品）被保留了下来。在英国，也有类似的事件发生，如 16 世纪时英国的修道院走向衰落，就与国王亨利八世于 1534 年的宣言（"英国国会与罗马教廷脱离关系"）有关。因此，在 1536 年至 1540 年，王室的专员将很大一部分属于基督教会的艺术珍品运往伦敦的造币所，而似乎将英国首席主教堂坎特伯雷大教堂的艺术珍品运往首都用了 24 辆马车。

政治和宗教上的动荡并不只归因于所谓的破坏运动。对 14 世纪的艺术而言，和该运动破坏性一样大的就是这一世纪艺术鉴赏力和需求的改变。位于鲁昂大教堂内，由让·德·列日（文件记载：1357—1381）于 1368 年用黑白大理石材料建造的查理五世的墓穴，在 1736 年被教会下令拆除，墓穴原址也被用来重建和加高唱诗台。在 13 世纪和 14 世纪乔托的作品中，比较著名的是他在 1310 年为梵蒂冈古老的圣彼得罗大教堂的前厅所创作的马赛克镶嵌画，如《小帆》，这件作品就毁于之后教堂的重建时期：马赛克被拆卸下来，画作变得残缺，尽管后来被修复完整，但是今天在圣彼得罗的前厅看到的这幅镶嵌画，

早已失去了最原始的乔托风格。人们在艺术鉴赏力上的改变，对其他类别的艺术作品也带来极大的影响：如果一些宗教性质的艺术品被尊敬，或许是因为它们年代久远；而那些世俗的装饰品则没能幸免于难。宫殿、城堡以及私人住宅，所有这些建筑内的陈设品，都是为了满足人们生活的习惯、舒适度以及审美标准而进行改变的。这种审美的改变引起了一场时尚潮流，这场潮流与人们选取脆弱的材料这种趋势有关，这种材料也被应用到许多不同形式的人物或建筑装饰中。对于金银制成品来说也是如此：在14世纪时，教堂和宫廷中的艺术珍品不只是具有权威性的物品，也包括那些用珍贵材料制成的艺术品，这些物件同样被收藏起来，以备不时之需，在教堂或王室急需资金时，这些艺术珍品可以被典当、被贩卖或是被熔化。而事实上，这种做法对这些艺术品来说是一种巨大的伤害；而对于金银制成品领域而言，也是一种莫大的损失。约翰·迈克尔·弗里茨曾经计算过，被保留下来的中欧哥特式金银制成品只占了原来总数的千分之一。在保留下来的14世纪的各类物品中，保存比较完好的是那些手稿，这种情况的出现既是因为手稿创作所使用的材料不值钱，不能循环使用，也是因为在那时的欧洲社会，手写的文字和书籍总是能获得大众更多的重视。在1379年编纂的查理五世的藏书清单中，人们发现这位国王收藏了1000多本书籍，在当时那个年代，这是一个庞大的数字。在这之中，有100多本书籍被保留下来，这个比例占了书籍总数的百分之十左右。这些手写书籍被保存下来，一部分是因为它们"出身高贵"，来之不易；另一部分原因则是这些书籍的装饰都十分奢华。然而，尽管与金银制成品被保留下来的比例相比，书籍所占的百分比更高，但实际上有百分之九十的书籍还是消失在了历史的长河中。

上述提到的巨大损失，使人们开始质疑，写一部关于14世纪艺术的史书意义何在？面对这种疑问，我给出两个回答。写这部史书的第一个目的是出于实用主义。尽管从仅保留下来的艺术品来看，我们所探讨的范围有限，但是我们对这一时期知识的渴望是无限的。而第二个目的就是希望我们不要那么悲观。实际上，我们应该思考，从过

去几代人身上吸取教训，选择他们留下的正确的内容应用到我们自身，不要盲目地去判断他们的行为和得失。一方面，我们要根据他们身上所反映出的正确判断标准，来帮助我们更好地了解从那个世纪到今天发生的所有事件；另一方面，纵观整体，可以知晓我们的祖先创造了多少有价值的、重要的艺术品。这样我们就可以坦白地说，现在所创造出的艺术品，在某些方面展现了 14 世纪艺术品所表现出的内容。

文字记载的来源

在我们对 14 世纪艺术的发展进行研究和重构的过程中，我们不能只着眼于那些仅存的部分，也可以依靠第二形象来源和文字记载来源进行探索。在那些主要的可以直接用肉眼看到的历史来源中，我们可以了解到，比如法国的超过 7600 个墓穴、彩色玻璃窗、挂毯、艺术品、徽章和雕像的图像，这些图像是由文物研究者弗朗索瓦－罗杰·德·盖涅（1642—1715）复制的。盖涅也是一位狂热的收藏家，他收藏的物品大多都与君主或法国历史有关。盖涅所复制整理的绘画史料被分别保存在巴黎的法国国家图书馆和牛津的博德利图书馆。从 18 世纪初开始，这些绘本成为那些被毁坏的、残缺艺术品曾经存在的珍贵证明。18 世纪时，像盖涅这样制作绘本的类似情况也有发生，比如，伯纳德·德·蒙福孔（1655—1741）创作了《法兰西王国古代遗物》，还有 1790 年奥宾－路易·米林（1759—1818）创作了《国家古物》。由于当时的法兰西王国是中央集权制国家，因此这些作品为研究这一国家的遗产提供了很多资料。而尽管欧洲其他国家最初与法兰西王国的政治结构相同，但是后来政治上的分裂则向我们解释了为什么这些国家没有这么多可以考究遗迹的资料。如果我们想要引用一些 17 世纪有关罗马基督教古迹的神学类文集或副本，就不能不提到贾科莫·格里马尔迪（1560—1623）。他的作品向我们展现出意大利在这一方面的权威性，以及连外国人也对中世纪意大利的遗迹产生兴趣的

原因。这里再举另外一个例子，那就是英国文物研究者约翰·塔尔曼（1677—1726）所收集的邮票和设计合集。除了上述提到的作品和其他图像的收集，如果想要研究现在已经不存在的，或是形式发生改变的艺术作品或建筑的话，我们还可以查阅一些旅行日记、诽谤性短文、过去的经典作品，或是其他学术领域所著的作品。这些来源，对于14世纪以及中世纪的前几个世纪至关重要。

对于14世纪而言，与前一时期相比，文字所记载的来源内容并不充分，而且这些作品也处于未出版的状态。这些作品的内容主要集中于当时艺术品订购者对艺术品的期望、艺术创作的条件以及那时的人们对艺术品的反映。在这种创作模式下，作者的目的不仅是填补那时人们在艺术领域的空白，也是为了向大众说明那一时代人们艺术创作的才华和对艺术的感知。

在欧洲的大部分城市中，艺术家的工作与手工业者的工作性质相同，都是由行会或是专业的互助会进行管理。这些行会颁布相关的行业规范和准则，这些准则使得行会的成员在商业竞争中得到了保护，并确保用来创作艺术的材料质量与制作方法，以此来维护消费者的权益。这些行业规范维护了行会内的以艺术创作为职业的成员，并有了许多规定，比如，学徒在一天中也有休息的权利；对于违反规定的人，会有相应的处罚措施；行会的控制权由行会成员委托给代表，代表要明确职务及选举模式。与其他行业的情况一样，行会不仅会颁布一些给予成员优惠政策的条例，也会公布一些措施，以此来惩罚在工作中不诚实的人。

了解艺术家的日常创作实践的另一个重要来源就是付款和合同的记录。自12世纪在《罗马法》的支持下，公证人的地位上升之后，阿尔卑斯山南部及法国南部地区便开始流行此类文件。在14世纪，大君主国内出现越来越多的中央集权和官僚主义现象，这使得艺术家在这进行艺术创作工作时，可以获取更多的信息。一些账目也一步一步地"紧随"创作的进度，比如在爱德华三世时期，给威斯敏斯特宫的圣斯特凡诺教堂上釉的工程便是如此。在1351年至1355年，王室

的登记簿就标明了必需材料开支——玻璃的购买和运输费用。尽管上釉工程在瘟疫过后不久才开始进行，但是这项工程的进展十分迅速。登记簿上还记有画家、玻璃匠、玻璃艺术大师的姓名、工作内容，以及他们应得的工资数和发工资的间隔日期。那一时代的艺术家所签订的合同，与上文所提到的行会条例性质大体相同，合同有统一的标准，内容明确指出艺术家所要从事的具体工作、所须使用的具体材料、固定的工资，以及工作结束的确定日期。通常情况下，如果合同的任意一方违反了合同中所提到的某一条规定，没有履行自己的职责，那么他（她）就会被罚款。与今天的合同相比，那一时期的合同在形式上更为精练。举一个例子来说，1312年6月4日，活跃在巴黎的雕塑家让·佩平·德·于伊（文件记载：1311—1329）开始从事伯爵夫人马修·达·图瓦（约1269—1329）已故丈夫勃艮第的奥托内四世墓穴的雕刻工作。让·佩平签订的这份合同只要求他雕刻出一位躺着的、身着盔甲、配有剑和盾的骑士，骑士的脚下有一头狮子，还有两位小天使正专注于支撑放在骑士头下的靠枕，而且在墓穴周围要有碑文环绕。但是，这份合同没有对雕塑家应采用什么方法（制作）作任何说明，更没有对围绕在石棺周围的、带有小雕像装饰的拱门的雕刻提出要求，相反，合同写上了给让·佩平的报酬。这份合同流传下来的部分现在被收藏在卢浮宫中。其实我们不必对合同内容的精简感到惊奇。很多细节方面的问题会在作品创作的过程中进行口头商讨，缔约双方也会一起对文件附带的设计图，或是以前类似的设计方案进行研究，这样就可以避免艺术家绘制设计图的时间过长。再举一个例子，1341年6月，朗格勒的主教同时也是法国总理大臣的盖·鲍德遗嘱中所指定的执行者，与国王的御用画家、雕塑家埃夫拉德·德·奥尔良（1292—1357）签订了一份合同，规定埃夫拉德要为鲍德制作一些雕像。除此之外，这位艺术家还要创作出圣母玛利亚在圣体龛中的形象，这一形象要与《巴黎的教士在龛中》的人物形象相同。

　　同样重要的，可以了解艺术家创作的第三个重要来源就是一些机构（一般与基督教会的艺术珍品有关）或是重要人物的珍贵物品的清

单。通常情况下，浏览这样一份清单可以按照清单内物品所在地——个人住所或是保管这些物品的地方，也可以按照这些物品的等级——从最珍贵的到较为便宜的顺序开始。对于前文中提到的珍贵的、脆弱的、但也遭受了沉重打击的金银手工业和艺术纺织业来说，这种财产清单就显得尤为重要了。清单上的文字详细地记载了很多信息。举一个例子来说，一些财产清单就证实了在腓力六世统治时期（1328—1350），法国人流行制作和购买复杂的银质艺术品，这一趋势一直延续至 14 世纪末。1349 年，勃艮第的乔凡娜王后逝世后，她的清单记录了属于其私人收藏的器皿和玻璃水瓶。这些器皿的形态多样，有人骑在公鸡或鹰头狮身上的形象，有野兽背上的风笛手的形象，或是楼燕停落在灌木丛上的场景。有时，通过这些财产清单上的文字，我们还可以探寻那一时期艺术制作的技术与方法：透过清单，我们可以看到金轮毂的珐琅制作技术的发展——这个在 1400 年前后设计最为讲究、最贵重、最被赏识的艺术品上——按照时间顺序仔细查看从1350 年或 1351 年到 1400 年的财产清单和目录，我们可以发现，这项珐琅制作技术最开始被应用于艺术品微小细节处的制作上，比如盖子的旋钮，或是被用来制作胸针和珠宝。最后到 80 年代晚期，伊莎贝拉赠予其丈夫法兰西国王查理六世的《黄金马》（现被收藏在阿尔特廷新珍宝馆）则是现存的最能体现这项珐琅制作技术的艺术品。

更为珍贵的资料则是由艺术家自己所编写的书籍——这些书籍的编写一般是出于报酬的原因。这些书之所以珍贵，一方面是因为这些艺术家大多数情况下缺少编纂书籍的技能，另一方面则是因为他们没有时间来做这件事。出自琴尼诺·琴尼尼之手的《艺匠手册》是这一时期最著名的例子。琴尼诺是 14 世纪末活跃在帕多瓦的佛罗伦萨画家，他很有可能是在 15 世纪初编纂了这部"绘画宝典"，这部书讲述了绘画的操作指导，详细地写出了绘画的各个步骤及细节。琴尼诺还通过他是阿格诺洛·加迪（文件记载：1369—1396）的弟子，而阿格诺洛的父亲塔迪奥·加迪（文件记载：1327—1366）是乔托弟子的事实，来证明自己也是乔托弟子这件事。琴尼诺还特别指出，画家的聪

明才智不能仅体现在"动手能力"上，更应该体现在"想象力"上。除此之外，琴尼诺还提出了关于自由艺术的条例，即绘画不仅仅是单纯机械地创作，更应该接近自然和想象，使绘画成为一项只有拥有高贵灵魂的人物才值得进行的活动。因此，琴尼诺所提出的条例不仅能够作为14世纪画家职业秘密的证据，也成为画家绘画技能和感知力变化的"见证者"。这一"变化"的内容会在第四章详细讲解。这里要强调的是，绘画技能和感知力的变化大多都是伴随或是在艺术文字推动下进行的。当然，在过去的几个世纪中，尤其是在北欧地区，我们可以从无处不在的信息中找到艺术活动的迹象：在王国和修道院的年代史中，在账本中，在人物或城市著名的小册子中，在各种学术论文中，等等。但唯独在意大利半岛，有一种专门研究艺术和艺术家的独特优势，如弗朗切斯科·佩特拉卡（1304—1374）的著作中充满了人类进行艺术活动的内容。同样著名的还有乔瓦尼·薄伽丘（1313—1375）的作品《十日谈》以及弗朗科·萨凯蒂（约1332—1400）所著的《故事三百篇》。除了作品，同样众所周知的还有作为主角的艺术家，如乔托和布法马可。所有这些著作，都是作者及他们的读者对艺术世界及艺术家深刻理解的反映；同时，这也体现出一个事实，即至少在14世纪，中产阶级便对艺术有着浓厚的兴趣。这些作品除了给予专业术语、技术用语新的定义，还记载了很多关于艺术的东西，也适应了拉丁语与俗语现存的、细微的差别。这一进步不仅体现在意大利地区，在其他地区艺术家所撰写的文字中，在讲述"艺术"与"创造力"的文字中，在探讨从拉丁语圣乐到用意大利语俗语写作的文字中，我们都可以找到关于艺术创作方法与艺术家才华的信息。一直到14世纪末的法国，负责翻译薄伽丘作品的学者也在探讨这一主题。在意大利，研究这一主题的对象不只局限于专业人员，普通大众也可以参与其中，在乌戈·潘切拉（1330年去世）的神秘文字中，他就"邀请"读者在脑海中描绘了不同阶段的基督面容。为了更好地描绘这个过程的不同阶段，乌戈甚至按照设计、描绘阴影、上色、绘制肉色、突出细节的顺序，进行了相应的艺术实践。

第二章

（ 材料与技术 ）

建筑:"实验主义"与区域多样化

对于中世纪的投资者来说,建筑活动是最复杂、对资金最有约束力的活动。一个大规模的建筑工程会消耗巨大的资产。1350 年至 1368 年,在爱德华三世的要求下,很多建筑工程在温莎城堡内得以开展。温莎城堡是征服者威廉一世建造在泰晤士河上游的一座建筑。1348 年,在爱德华三世的命令下,帕拉蒂尼礼拜堂变为非主教教堂,新建造的主体被用来接待牧师,上面的宫廷则完全被当作皇室的住所。这项工程花费超过 50000 英镑,而在 14 世纪 60 年代初,皇室每年的收入大约是 60000 英镑。只有通过苏格兰国王大卫二世和约翰分期支付的数额庞大的赎金,我们可以了解到君主在经济方面的可支配性权有多大。对于建筑方面的客户来说,第一个难点就是要有足够的资金来保证建筑工程的完成,想要实现这一点,就要懂得如何管理这笔资金。举一个例子来说,从 1270 年前后至 14 世纪末,在重建埃克赛特大教堂的工程中,教堂的主教、教长和牧师就为这项工程提供了源源不断的资金。除此之外,这些管理者也足够精明,即使在繁荣时期,他们也会提前购买好建筑材料,以便在困难时期加以使用。在埃克赛特大教堂的这一工程之所以能很好地说明这一情况,是因为这一工程的记账簿被保存了下来,尽管在 1299 年至 1353 年出现了几处残缺。被保留下来的文字向我们展示了这项浩大的建筑工程,过程是十分复杂的:它所选取的主要材料除了砂岩这种来自沿海城市萨尔科姆的岩石外,还有另一种必需的、数量巨大的石头,这种石头就是诺曼底的卡昂所拥有的石灰岩,它也被称作来自多塞特的"珀贝克大理石"(一种珍贵的暗色岩石)。除此之外,还须支付次贵重的材料,建造屋顶的木材,钉子,工具维修,材料运输,以及工人食宿的费用,……建

筑委员会则需要更多的时间为王室提供建筑指导，这也会对公众造成更广泛的影响。出于此种重要性，我们以上述例子作为讲述材料和技术的开端。

纵观整个欧洲版图，与13世纪相比，14世纪的欧洲建筑有了很大的不同。简单来看，我们可以说13世纪是属于大教堂的世纪，是整个欧洲大陆逐渐吸收法国哥特式风格的时代，而14世纪则重新重视不同区域建筑的独特性，其他类型的建筑也变得更具有代表性，比如小教堂，坚固的宫殿，城市的公共建筑。这些转变既取决于上一章我们讲到的艺术地理的变化，也归因于人们想要的建筑类型更多，这一方面我们将会在这一章进行讨论。这些转变大多是伴随着雕塑领域的发展而产生的，尽管有一些例外：大门的装饰和教堂的外墙并没有因此受到很大影响，反而一些建筑的内部，如圆顶下的图像、墓穴的雕像、祭台装饰屏上的元素却受其影响深远。类似的还有非宗教类建筑工程的扩展，以及雕塑艺术所占空间的增多，它出现在广场，出现在公共和私人宫殿的外墙上，也出现在私人住宅中。

这一时期，至少在阿尔卑斯山北部，有一个十分流行且有趣的现象，即在建筑内部与外部的墙壁和窗户上都有繁多的装饰。在英国、神圣罗马帝国和法国，复杂的艺术设计和透雕细工"贯穿"了整个14世纪。这一方面的词汇和语句也最早出现在英国。有关我们所讲的"实验主义"最早的证明就是位于威斯敏斯特的圣斯特凡诺教堂。它始建于1292年，经历了几次不同缘由的停工后，最终于1348年竣工。爱德华一世将巴黎的圣礼拜堂看作其模板，因此其皇宫的小礼拜堂被"重置"为两个部分：下面的部分被重建，上面的部分则归功于1800年前后的精心设计，因此变得著名。这项工程的建筑师是坎特伯雷的迈克尔（1275—1321），他进行了一系列的创新，这些创新在英国建筑界产生了很大的反响，在接下来的几十年依旧影响深远：在教堂的下部，迈克尔建造出英国最早的建筑系统，他还设计出最初拱形窗装饰的草图——这是欧洲最早的曲线型透雕细工模板；在上面的部分，教堂内部的墙壁布满了"微型建筑"，这成为所有"装饰型"建筑的鼻

祖，它最显著的特征就是其镂空的窗户。效仿其窗户装饰取得很大成功的是贝弗利和约克的大教堂，还有被壁龛所覆盖的伊利大教堂的圣母主教堂（1321—1349）。到其发展的高潮时期，这项技术传播的跨度变得巨大，纵横广阔发展，韦尔斯大教堂的重建（约1320—1340）就是证明之一。这里保留着为礼拜仪式所建的唱诗台，因此它的重要性可见一斑。威斯敏斯特教堂内部保护窗户所建的小型圆柱，成为格洛斯特修道院南部十字形耳堂栅栏的一个重要发明来源，这其实是坎特伯雷的托马斯（文件记载：1323—1335）的功劳，他被认为是迈克尔的孩子。在这种方式下，圣斯特凡诺教堂的建造实质上是以垂直的风格为根源，这种风格后来在威廉·温福德（文件记载：1360—1405）的领导下，被应用到从1394年开始进行重建的威斯敏斯特教堂的中殿中。亨利·耶夫勒在重建坎特伯雷大教堂中殿的过程中也采用了这种垂直型风格。

纵览整个欧洲大陆，法国新的、充满活力的建筑方式，即"华丽"的哥特式，在这一世纪的最后几十年才开始广泛传播，它主要被建筑师居伊·德·达马丁（文件记载：1365—1397）直接采用；在神圣罗马帝国境内，则充满各种建筑"发明"。与法国和英国不同，帝国像意大利一样，是一个多中心的国家，多样化的建筑创造遍布整个国家版图。

城市在建筑创造中扮演着关键角色，这就可以解释为什么在神圣罗马帝国境内会出现一些独特、非凡的建筑。例如，很多德国南部的大教堂都配有塔，这些塔有高耸的塔尖，就像是用饰边装饰一样；经常出现的场景是教堂的正面只有一座塔，塔的西端被着重标记，就好像帝国西部的高山要苏醒一样。年代更久远的则是弗里堡教区内的塔，它于14世纪中叶前期竣工：在巨大的正方形底座上的是八边形主体，越往上镂空的部分就越多，直到塔尖。从这一世纪末开始，维也纳、乌尔姆、巴塞尔、斯特拉斯堡、埃斯林根和法兰克福开始设计和建造类似的建筑，这就像一场"模仿竞赛"，每座城市都希望打败自己的竞争对手，因此都把塔建得很高，并附有很多装饰。这并不是一

个偶然事件。在维也纳，塔的存在就像在乌尔玛和埃斯林根一样，"统治"着教区内的教堂。

另一种建筑类型——附有大厅的教堂——在过去与日耳曼教区有关。这种类型的建筑被定义为宗教建筑，是因为它的中殿和侧殿拥有相同或是几乎相同的高度，在这种建筑模式下，主要的中殿没有通过带窗的墙壁，而是在其他较小殿堂的衬托下显得更加熠熠生辉。这种建筑模式在中欧特别普遍，因为从 13 世纪开始，它并不只与教区有关。可以这么推测，人们之所以偏爱这种建筑形式，是因为它的建造工程并不艰难，所采用的技术也并不复杂，与建造大教堂相比，它的花费也较少，因为这种建筑形式简化了内部空间的建造。这种空间内部的简化大多数伴随着对结构的集中和对线性效果的强调，就好比位于索斯特的维森教堂和位于纽伦堡的圣赛巴尔多唱诗台一样，柱顶被取消，只保留了较小的支柱。在 14 世纪，甚至是 15 世纪，附有大厅的教堂在神圣罗马帝国境内普遍出现，如位于布伦瑞克和埃尔福特的苦修士教堂与位于哥廷根、维也纳、施瓦本格明德的教区教堂。位于施瓦本格明德的圣十字教堂是 14 世纪德意志最主要的名胜古迹，大约在 1310 年开始该教堂中殿的重建工程，且这项工程持续了很长时间：祝圣仪式在 1410 年进行，在 1491 年至 1521 年教堂也没有建筑的空间。可能是因为从 1330 年至 1333 年开始，建筑工程归由海因里希·帕勒掌管，海因里希还负责唱诗台的重建工作，这项工作从 1351 年开始，于本世纪 80 年代初结束。海因里希的儿子彼得，在 1356 年至 1385 年主管了布拉格大教堂的重建工作，在这项工作中，很多先前德意志的建筑风格在这座建筑中汇集并被精练。这座大教堂非凡的质量和持久的影响力也会让人想起其他类似风格的著名建筑：毛尔布隆修道院的牧师会大厅（约 1320—1330）和现波兰马尔堡条顿骑士的大饭厅（1320—1340）中出现了带星形状的装饰。如果我们在布拉格发现了更为古老的曲线设计草图，那么海因里希的设计图就不是一项创新了。

在靠近莱茵河的美因茨地区，位于奥本海姆的圣凯瑟琳教堂为我

们提供了一个很好的例子。这座教堂最华丽的部分是中殿，它面向整座城市。其现在的形式则是在 1317 年重建之后形成的，豪华的外观通过几何形状的玻璃组成的千变万化的场景和柱基、扶壁形成的曲线交织来展示自己的风采。

在奥本海姆使用到的几何形状实际上是从科隆大教堂中衍生出来的，这些几何形状在建设科隆大教堂"F"立面项目中出现，时间大约在 13 世纪 80 年代。同样地，斯特拉斯堡大教堂的设计和其正面形象也显示出弗里堡建筑的特性。这只是一个假设，或许这些设计促进了不同建筑工程间切实问题的解决。然而，这些建筑设计的所有权并不是艺术家，而是被建筑工程所占有：这些设计被保存在凉廊中，比如在科隆、斯特拉斯堡、乌尔姆和维也纳都有这些设计图纸。也恰恰是建筑工程和大教堂的存在，确保了这些设计在神圣罗马帝国和意大利境内（不包括英格兰）的残存。因为这些设计具有同种性，而且它

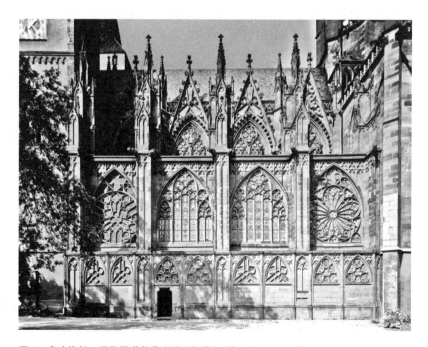

图 4　奥本海姆，圣凯瑟琳教堂南面（细节），约 1320—1340 年

们代表了阿尔卑斯山北部当时建筑的流行趋势。通常情况下，这些设计尺寸很大——科隆大教堂的"F"立面项目就绘制在 4 米高的十一卷羊皮纸上。由于缺少特定的指明顺序，这些设计或多或少展示的都是建筑中显著的部分（塔尖、建筑正面），或者是装饰的细节，比如（装饰）线条，很少情况下也会有平面图、高地图或是轴测法图。更多情况下，这些设计图的存在，是为了代表其建筑物本身的权威性，并且这些图纸所面向的主体是订购建筑的顾客，而不是建筑工人本身。

也是出于这个原因，这些设计图可以被较好地保存下来。但与 13 世纪相比，这些设计图不仅应该被保留下来，更应该被集中在一起，这既是因为建筑师们工作的灵活性，他们经常同时奔波于不同的建筑工程（也有可能忙于日常生活），也是因为在那一时期，设计和装饰草图的复杂程度普遍提高。对于建筑工人来说，他们手中的建筑图纸不是画在羊皮纸而是雕刻在石头上的，这些图纸基本上都是平面图或是特殊位置的平面图。在约克大教堂就有一幅保存得很好的设计图：雕刻出来的有拱形门、窗户轮廓和内部的结构。有趣的是，建于 1361 年至 1373 年该教堂的唱诗台的玻璃窗，是严格按照设计图纸建造而成的。

在欧洲大陆南部，建筑情况有很大的不同。在两个最具活力的地区——意大利和伊比利亚半岛，建筑既没有强调方向，也没有重视拱顶与墙壁的厚度和可塑性，因此英国和神圣罗马帝国境内的建筑才更为显眼。在加泰罗尼亚，墙体的简洁和巨大的画面设计效果是建筑师和客户追求的精髓。这些建筑师和客户通过赫罗纳大教堂（重建于 14 世纪）的建筑向我们清楚地展示了这一点。新的多边形唱诗台被回廊包围，在这之上还有九座呈放射状的，建于 1312 年至 1347 年的小教堂，它们先是由建筑师多米尼克·德·福兰指导，后又从 1321 年起在其儿子雅克·德·福兰（文件记载：1320—1346）的指导下继续完成。接着建造的还有教堂的中殿，这个中殿被看作教堂中唯一的大厅。然而这种建筑形式却在 1386 年引起了不安：牧师汇集在一起并联合专家，要求建造三个中殿作为解决方案，并且建造工作应从 1387 年开

始；但是，牧师会的三名建筑师却继续支持只有一个中殿的建筑方案，因为他们觉得只有一个中殿会显得更"有魅力"，更"显眼"。1416年时，问题又回到了中殿建造上，对于客户来说，他们认为这不只是建造技术的问题，而是涉及建筑物本身的"权威"：十二名建筑师组成一个新的委员会（这些建筑师几乎都是阿拉贡人），他们宣布，反对由项目负责人吉勒姆·博菲尔提出的只建造一个中殿的建议。然而，最终牧师会却支持了这个建议，因为他们想要这个唯一的中殿"显得更为庄严，更为引人注目，与唱诗台更相称"，而且中殿内部也会"显得空间更大，更为明亮，人们在殿内心情会更加愉悦"。八年后，一个高23米的中殿终于建成了，它的表面用石头制成，在中世纪的中殿中显得更为宽阔。牧师和建筑师也毫无疑问地想要用这一设计与其他地区的大教堂"竞争"：1306年开始重建的帕尔玛大教堂工程，于1360年又进行修改，主要目的是使中殿的高度达44米，而其他小殿的高度则达到30米；令人惊奇的石柱则是由扶壁替代——分隔侧面教堂的墙事实上起着扶壁的作用。这些教堂的建筑结构的模型是巴塞罗那的苦修士教堂，但那些教堂在19世纪被毁。第一座抬高地基，使得这种建筑类型成为标准的教堂是巴塞罗那大教堂，它于1298年被重建。就像在苦修士教堂内一样，中殿相对较窄，而连在一起的侧殿则呈拱状，既高且宽；教堂的内部有两层，侧面的小殿也发挥着扶壁的作用，与苦修士教堂一样，没有十字形耳堂。教堂内部的体积和光滑的表面，建筑复杂结构节点的减少会使这些教堂变得更为美观。但是，我们并不能将这一趋势统一划为14世纪决定性的建筑特色，尤其是对于阿尔卑斯山北部和南部两个地域来说。我们需要记住的是，大多数中世纪教堂都有并存且被区分开的空间，作为不同功能的房间和公共房。比如，这样的房间在很多法国与意大利的主教堂和修道院教堂中被称作祭廊或隔板。它主要涉及的是一个隔墙和一个更广的跨度，这是为了保护教士和圣餐的玄义，为了保护圣殿和唱诗台的空间，也是为了将世俗的空间与之隔开。尽管具有开放的空间（一个或多个门/或窗），这个屏障也明确地将内部的空间隔开。天主教的改革和现

时代所改变的礼仪要求，导致了几乎所有这些祭廊被毁（法国只保留下来五个，其中一个来自 14 世纪一座本笃会教堂）。

一般我们谈到意大利的建筑，都会讲到哥特式建筑。在这个靴子形状的半岛上，哥特式建筑确实在很多方面都是独一无二的，这也有其一系列原因。一方面，意大利半岛是具有多中心的世俗传统的，在根源上有很多相同点。哥特式形式在不同的文化中心也有不同的解释和划分，这种解释和划分在每一个文化中心都能说得通。在佛罗伦萨，为了代替旧的圣雷帕拉塔教堂，圣母百花大教堂从 1294 年开始建造，教堂外部镶嵌着罗马本地的传统彩瓷（绿色，白色，红色），代表着建筑的最高级别。阿诺尔福·迪·坎比奥（文件记载：约 1277—1302）曾指导建设了初始阶段，其间他在教堂立面投入了大量精力，然而教堂的立面在几个世纪都未完工，直至 19 世纪得以重建；中殿建于 1357 年至 1378 年，穹顶则是由菲利波·布鲁内莱斯基在 1420 年至 1436 年建造。建筑工程的长周期与建造的花费和困难程度有关，这些因素甚至可能是毁灭性的：锡耶纳教堂法老项目的扩大促使需要建造新的中殿，新中殿与现存的建筑呈垂直状，可能会成为 1322 年新建筑的十字形耳堂；1348 年的黑死病使得建筑工作被迫告停，且很难再重新开始，也许也是因为在建筑过程中出现了一些难以解决的问题。在威尼斯，人们对世俗建筑"镶嵌的、闪闪发光的表面"和"精细雕刻的镂空"（D. 霍华德）的爱好与伊斯兰建筑的偏好相似，感谢威尼斯人的商业活动，他们将这些建筑元素保存得十分完好。潟湖的情况向我们展现了意大利是如何权衡自己的地理多样性的：威尼斯大的哥特式商业教堂由砖建成，这是一种由土中柔软物质组成的材料，可能支撑不住建筑内部石头的重量。第三个决定性因素则是罗马早期基督教大教堂周围的氛围，持续为建筑提供参考，目的就是在欧洲北部让其他城市，尤其是与教皇如奥维多有直接联系的城市，为古罗马过去的建筑感到骄傲。早期基督教大教堂的典范也将重点放在外部的绘画装饰上，它们偏爱宽阔的墙壁，这也阻碍了白色墙壁作用的转变，这在欧洲北部十分典型。这些因素融合的特殊性也是意大利哥特式建

筑的独特性。

但是我们不能忘记的是，建筑也是一种语义系统，它的形式和材料都是根据历史背景和传统进行选择的，而且还涉及其他形式和其环境周围的其他材料。比如，圣十字教堂在 1294 年或 1295 年被重建，而且被认为是阿诺尔福所负责的工程。圣十字教堂的中殿覆有桁架，圣殿和尽头的教堂由石头覆盖。早期基督教的典范肯定了这种形式，但是也提倡一种更为高贵更为谦虚的覆盖类型，它既能体现出苦修士的贫穷，也可以强调与建筑物其他部分相比的优越性。对称分布在后殿两侧的十座小教堂提醒我们，建筑不是纯粹的形式问题，即使它有很多部分需要优化。建筑需要对真正的需求有所回应，比如，教堂考虑到了新的精神和社会需求，这些需求将推动显赫的家庭在苦修士教堂中获取更多的空间权力，在那里人们可以充分利用相对独立的空间从修士的祷告中得益，或者展现出他们自身的财富和权威。

小教堂和宫殿

对炼狱的坚定信念，那些在不完全公正状态下死去的人的灵魂可以通过生者的祷告进行净化，牧师每天进行弥撒，富裕的个人和家庭之间的财产竞争，与社会流动性相关，这些都是推动祭坛和私人教堂增加的主要因素。捐助者对于小教堂类似的空间需求是这样的，数个小教堂在苦修士的需求下从最初的大教堂中诞生，就好比佛罗伦萨的圣十字教堂或者同一城市的建于 1279 年的新圣母玛利亚教堂。在 13 世纪没有类似的建筑物存在，而建筑的结构为了适应人们新的需求进行转变，伴随着准确的干预或集体项目的进行，这些转变也融入小教堂中。比如，在亚眠大教堂中，一系列小教堂沿着中殿排列，这些小教堂是基于人们的需求逐渐在 1292 年至 1375 年建成的。巴黎的主教堂东部也有呈均匀放射状建造的一系列小教堂，这些小教堂约建于 1315 年。建设者可以是宗教人士或非宗教人士，个体或家族，或各类自然群体（如行会或兄弟会）。通常情况下，这些建设仅限于礼仪陈

设品的捐赠和现存空间的装饰。比如，捐赠者（个人或群体）需要用为墙壁绘画装饰或窗户上釉的方式进行支付。在弗里堡主教区，中殿的玻璃是由当地行会、鞋匠、面包师、裁缝、服饰用品商和酒桶商于1320 年至 1340 年提供的。每一家行会或企业都会在其提供的玻璃上自豪地贴上自己的徽章，以此显示自己的虔诚与社会地位，而这些徽章对于我们来说，是艺术领域中富裕的非宗教者留下的珍贵痕迹。当小教堂被安排建设到大教堂中时，它们的位置就会十分接近；这些小教堂被开放的集会空间用铁栅栏间隔开，这种情况并不少见，有时它们也会进行艺术改造，如佛罗伦萨的圣十字教堂华丽的铁门（1371）。尽管这些小教堂被"孤立"，但它们也能被所有的信徒看见，也可以引起信徒的祈祷与钦佩。小教堂可以变为非宗教建筑，但也是属于富裕的资产者的私人宫殿（如恩里科·斯克罗维尼小礼拜堂），或者更为常见的领主或君主的私人宫殿。

事实上，小教堂是 14 世纪伟大建筑的一个重要组成部分，它不仅存在于阿维尼翁教皇的宫殿中，或者波兰马尔堡的城堡中（马尔堡城堡从 1309 年起，成为条顿骑士团领导人的总部所在地），其小教堂都在 1331 年至 1344 年被扩大和美化。或在威斯敏斯特或卡尔施泰因的王室中。卡尔施泰因的城堡建于 1348 年，距布拉格约 30 公里，实际上包括三个小教堂，分布在城堡中心的两座塔楼之间，并占据了中心和主导地位。这种宗教环境的集中可以用城堡的性质和其委托者查理四世的个性进行说明，是为了保护波希米亚王室和神圣罗马帝国的遗迹宝藏。但在佩皮尼昂，建于詹姆斯二世统治期间（1276—1311）的马略卡城堡，其位于坚实的塔前，与附近的中心教堂联结，在这个长方形的宫廷中占主导地位。

宫殿建筑是 14 世纪创新建筑的代表类型之一。这一新类型建筑的出现仍然是基于人们长期的需求，主要是为了保护人们和确保人们的舒适性。然而，与以前的几个世纪不同，人们对建筑有了两个新的需求：一个是可以更为清晰地分离开个人隐私地、办公地和公共活动地，这样会使宫廷中复杂的等级结构在建筑中清晰可见，另一个是供

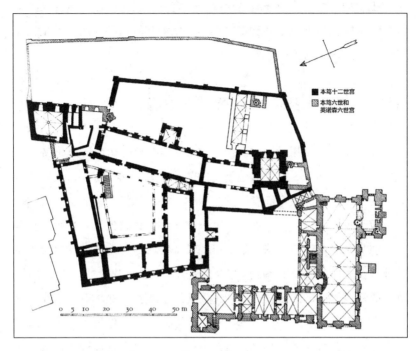

图 5　阿维尼翁教皇宫平面图

庆祝君主威严仪式的场所。在巴黎，腓力四世命人对城市的宫殿进行革新，根据东西轴线重新规划了空间，沿着轴线逐渐增加了更多的私人空间，经过大的宫廷和走廊，一直到国王的私人住所，住所后则开辟了一方空间作为花园。在私人空间和公共区间两地建立更为清晰的界线，这种情况一般发生在 14 世纪君主大的宫殿中，比较明显的有英国威斯敏斯特宫和阿维尼翁教皇宫。后者增加的部分是克雷芒六世下令修建的，分为两层，大的召见室在一层，教皇礼拜堂在二层。这两部分空间由外部的非盘旋式大台阶连接在一起，像当代大多数类似建筑那样，但是有两个被楼梯平台分开的直线斜坡。楼梯提供给红衣主教和其他政要更为高贵更为庄严的进入（宫殿）方式。大门先于楼梯平台进入，经过一个宽阔的凉台，面朝庭院开放。在凉台处，教皇与他的信徒见面。类似地，佩皮尼昂宫殿正面面朝庭院，后面则是国

王和王后的住所，住所还有两层凉台，有一个巨大的坡道方便人进入二层。新的住所不仅是不稳定时期的避风港和舒适的住所，也是住在其中的人的权威的象征。

在建筑、绘画与技术创新中的彩色玻璃窗

在阿尔卑斯山以北，1230 年至 1250 年巴黎已初步形成哥特式建筑辐射发展的趋势。对于其他类型的艺术来说，建筑持续扮演着技术先导的角色。在建筑不断发展的过程中，建筑词汇和句法也持续"占领"着手抄本的页面，比如，可拆双联画的画板与象牙三联画，礼拜用的织品和服饰，圣骨箱，祭坛上的装饰屏，等等。这种现象最明显地体现在彩色玻璃窗上，那里经常会有名人或叙事片段被结构复杂的、雄伟的帐顶越过，比如，乔治·瓦萨里曾经描述："小檐蓬一个在另一个之上，有很多金字塔、尖峰和叶形装饰，……好像可以支撑起来。"壁龛可以达到灯光的三分之二或四分之三的高度。这种现象在法国尤为常见——人们可以很明显地在鲁昂的圣旺看到这一现象，在埃夫勒大教堂（约 1340）的唱诗台，在 14 世纪 50 年代的帝国境内（弗里堡、科隆、奥格斯堡、纽伦堡）或英国，伊利大教堂的这种趋势为我们提供了一个特别明显的例子。檐蓬的发展提供了耗时耗力更少的建筑方法来填补玻璃表面。事实上，窗户的规格总是越来越大，它们的设计草图也越来越复杂（因此玻璃窗也越来越不适合绘制图像），玻璃窗总是被安放在更高的地方，因此更具观赏性。建筑的形式可以规避很多此类问题。窗户面积广，上釉造成的巨大花费至少解释了一部分玻璃窗的"运气"：事实上，在这些玻璃窗中间的有色玻璃带被夹在两层宽阔的白色玻璃带中，最后由灰色调的单色画进行装饰，这样使操作更为简化。在法国较晚时候，圣旺又为我们提供了一个很好的例子；在英国，解决方案首次出现在牛津大学的莫顿礼拜堂（约 1294），在建于 1315 年至 1326 年的斯坦福主教区也是如此。对于白色玻璃和灰色调的单色画的使用也使教堂的内部建筑更为清晰；伍斯特主教管区

牧师的视察向我们很好地展示了，在 14 世纪教堂内部的光亮和祭坛的照明是人们永恒不变的关注点。

在 1320 年至 1330 年，受意大利新绘画的影响，大的建筑框架从最初的二维开始走向三维。对建筑深度的渲染成为艺术家日益关注的问题：变短的托座，从下向上看的拱顶，小型建筑，或多或少具有规则性的瓷砖地板，都是能够建造一个可行的空间的方法。这也是在不同时间以不同规模影响欧洲的一种现象，比如，格洛斯特郡的图克斯伯里修道院的彩色玻璃窗就展示过壁龛接待人物的场景（约 1340—1344），或者还有位于斯特拉斯堡影响范围内的皇家区域的各种重要循

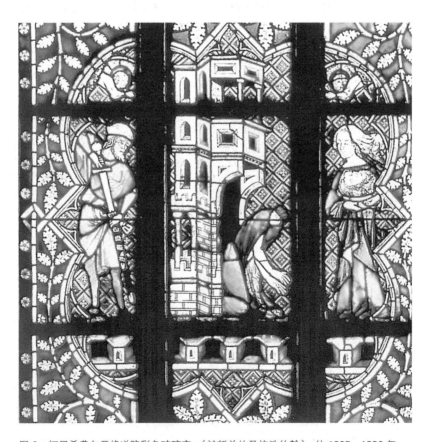

图 6　柯尼希费尔登修道院彩色玻璃窗，《被斩首的圣施洗约翰》，约 1325—1330 年

环。最具说服力的例子是凯尼克斯费尔登的方济各修道院的半圆形后殿的装饰，这座修道院现位于瑞士，其彩色玻璃窗安装的时间在 1325 年至 1330 年。这一方面的一个高潮点是可以追溯至 1370 年的雷根斯堡大教堂北部玻璃窗的建筑形式。

玻璃艺术效仿的是壁画、桌画和羊皮纸绘画，不仅表现在深度渲染方面，而且也表现在体积的描绘方面：在鲁昂或者在约克（14 世纪上半叶，大教堂、西方彩色玻璃和中殿彩色玻璃窗），在埃斯林根，灰色调单色画被展开成不同的强度，以此来创造出明暗对比的渐变效果，用来表现人体建模衣服下的身体颜色。一种在中世纪玻璃历史中罕见的技术创新还增加了其与绘画之间对话的可能性。1300 年前后，应该是在巴黎出现了所谓的银色黄，它是一种金属盐（硫化物或氯化银），可以为玻璃局部着色，先进行调和，然后增添颜色，颜色可以从柠檬黄到橙色，而且这一步骤无须增加其他玻璃和铅条；除此之外，银色黄还可以改变有色玻璃的色调，如使蓝色玻璃变为绿色。这项新的技术传播迅速：1310 年，在约克大教堂中殿的玻璃窗上已经可以发现这项技术，还有科隆的施纽特根博物馆保存的、来自当地多明我会教堂的玻璃碎片上也可以发现这项技术。

阿西西革命

以一种令人信服的方式来表现空间的深度，在一个平面上表现人和物体形象的这种渴望，是从 13 世纪末开始的革命的结果，它使得玻璃艺术在 1320 年至 1330 年发生转变，也改变了先是意大利，后是整个欧洲的绘画历史。佛罗伦萨人将这场革命与一个名字联系起来，这个名字就是乔托。乔瓦尼·薄伽丘的《十日谈》、琴尼诺·琴尼尼和菲利波·维拉尼的《佛罗伦萨市起源与著名市民基础》（1381—1382）、洛伦佐·吉贝尔蒂的《评述》（第二册，1447—1455）都赞颂了在罗马帝国末期艺术衰落之后，乔托对其进行"唤醒"的伟大行为。摆脱这些作家所认为的拜占庭传统的残骸，乔托对自然"复制"的超

凡能力可以与古人相媲美。"他是一位天才，有很多优秀的地方，没有什么是他无法赋予大自然的，……他的风格或是他的画笔展现的不是模仿，反而是他感觉到的东西，这会使观察者弄错。"（薄伽丘）这位大师的自然主义被描述为一种恰当的能力，与以往"取悦无知的人的眼睛"的画家不同，乔托的关注点在于"使懂得的人、有学问的人感到愉悦"。（薄伽丘）尽管我们承认，在这个赞美中有一部分是对城市的骄傲自豪，但我们也需要认识到，这个赞美中也包含着真理。

欧洲绘画这一划时代转变发生的地点是阿西西的圣方济各大教堂，这是教皇直属权力下的教堂。在约写于1311年的方济各会论文中，记录了宗教的方济各会成员与修道院的方济各会成员就创始人的规则解释所进行的激烈争吵，主要是就教皇尼古拉四世为教堂所订购的奢华装饰品进行争辩。然而，很有可能是在第一任方济各教皇去世之后的几年，教堂的装饰工作被拖延。无论如何，出于种种原因，这项建设工作都成为一个关键点。一方面，它为在其中工作的艺术家提供了相互交流和竞争的环境：在教皇尼古拉三世执政期间（1277—1280），契马布埃（文件记载：1272—1301）在教堂的后殿和十字形耳堂创作了有关圣母玛利亚、使徒和世界末日的故事；然后在中殿的拱门和墙壁继续创作，以《旧约全书》和《新约全书》的场景装饰，下层则是圣方济各生命中的28个片段装饰。这一阶段还有很多罗马的大师介入，比如，亚科波·托里蒂（文件记载：1270—1300）和年轻的乔托，在此之前托里蒂或许只是孤身一人，但此后他就被许多画室"包围"。尽管部分批评家，尤其是盎格鲁－撒克逊人一直保持沉默，但事实上以撒的故事很有可能与和乔托有关的方济各会历史的概念有关。阿西西这个地方热闹的氛围是外来艺术家数量的增长带来的，这些艺术家或许早些时候还参与到了北部十字形耳堂的建设中。这些艺术大师在现实建筑和绘画建筑间开创了一种优雅"游戏"，这个"游戏"存在于绘画的物质空间和虚拟空间中，成为阿西西装饰的决定性因素。这个"游戏"的亮点是由方济各历史的框架所建立的，即它在假的凉台上展开，被螺旋形的圆柱分隔开，倚靠在上楣，支撑着花格平顶式天

花板，其上则是悬垂物。圆柱的托座根据任意三个场景中的中线连贯点变短。这个建筑的绘画表现出了前所未有的复杂性，固定的人物形象变成了新的自然和城市景观；故事中人物的情感可以通过其自身的面部表情和手势表达出来，为人所知。方济各会成员的愿望是通过生动的方式描绘出他们的创始者的更迭与轮换，最近的一位圣人于1226年去世，教堂的参观者仍然可以看到他住过的地方。对于乔托来说，这也成为他在自然领域征服新的事物的强大动力。

作为宗座教堂和国际秩序的中心，圣方济各教堂的重要性无可非议，它享有极高的人气，对绘画界的革新也产生了非凡的共鸣。十字形耳堂和两侧小教堂的装饰吸引了其他艺术大师，其中就有彼得罗·洛伦泽蒂和西蒙·马蒂尼（圣马蒂诺教堂，约1315—1317），他们拥有可以直接面对乔托作品的机会。（西蒙·马蒂尼，这位佛罗伦萨大师的工作室在14世纪前15年为圣尼古拉教堂工作，该教堂位于马达莱娜，工作地点为教堂的交叉甬道和北部的十字形耳堂）乔托的职业地位渐渐上升：不仅在佛罗伦萨有委托给他的重要复杂的工作，甚至包括罗马、里米尼、帕多瓦、米兰、那不勒斯、博洛尼亚等地也是如此。每次为了应付大量的工作，这位大师身边都会有合作者围绕，在这种模式下半岛的另一端也出现了许多画家。归功于阿西西（教堂）的权威和乔托大师的成功，在一个非常迅速的模式下，从斯佩洛到科莫、威尼斯，从罗马到佛罗伦萨、锡耶纳，大部分画家都考虑到了乔托绘画中的创新。有些时候这种反映会产生一种独创的概论，它起源于艺术传统本身的发扬和后来外部因素推动下的重新设计，比如，锡耶纳的杜乔·迪·博宁塞尼亚（文件记载：1278—1318/1319），或者更晚一点的保罗·韦内齐亚诺（文件记载：1333—1358），他们在不拒绝阿尔卑斯山地域的哥特式建议和不抛弃拜占庭遗产的前提下，懂得如何融入乔托的艺术手法。其他的追随者则直接"形成"于乔托的工作室，比如，塔德奥·加迪在学习乔托大师的一些课之后，开始得以发展，就像以前所提到的菲利波·维拉尼，他在建筑"游戏"领域绘制了比乔托研究更为深远的图画，展现出了令人惊异的水平，大约在

1330 年他在佛罗伦萨圣十字教堂的巴龙切利小教堂创作了自己的壁画。其他的学生，比如，马索·迪·班科（文件记载：1341—1348），或乔蒂诺（文件记载：1368—1369），都直接或间接地将创作的重心指向人物的塑造、叙事的复杂编排、明暗对照法、结合软调色板以及光的运用。在佛罗伦萨，乔托成为其同胞的精神领袖，在弗朗科·萨凯蒂的《故事三百篇》的第 136 篇小说中，乔托的忠诚被作为例子，一直到同时代人，如阿格诺洛·加迪的作品中也对其有高度的赞美。大约在 14 世纪末最后十年，一些伟大的画家，如阿蒂基耶罗（文件记载：1369—1384）或是朱斯托·德·梅纳布瓦（文件记载：1363—1390），再次参观了乔托的遗产。乔托的主要遗产在帕多瓦，而这些艺术家也主要在帕多瓦工作。基于此种状况，绘画的改革没有被定义为一个孤独的天才的工作，而是作为一个集体产业存在，乔托给予了它一个决定性的推动，而随后一些伟大的参与者立即参与其中进行调和，他们包括杜乔·迪·博宁塞尼亚和彼得罗·卡瓦利尼（文件记载：1273—1309）等，这些罗马的画家和马赛克艺术家也活跃在那不勒斯，因此改革也被他们无数的个人解决方案所充实。这部征服了可见现实的史诗迅速蔓延到艺术的其他领域：安德烈亚·皮萨诺在雕塑上采取的措施，及其雕塑的合理性和实用性就是新绘画产生深远影响的结果，对于圣骨箱上的珐琅而言，乌戈利诺·迪·维埃里（文件记载：1328—1372）将杜乔、马蒂尼和洛伦泽蒂的绘画作品作为模板。绘画成为 14 世纪意大利的先导技术。

向胜利进军的意大利绘画

就像我们之前所看到的关于彩色玻璃的历史，自 14 世纪 30 年代以来，阿尔卑斯山地区的艺术家面临着意大利绘画所取得的新成就，特别是在空间的深度和绘画的产量上。对意大利语言的吸收和适应，在几十年来北欧艺术家对人体可塑性的目标下变得更为容易，就像我们已经在微型画中看到的，这些艺术家主要来自法国和英国。早在 13

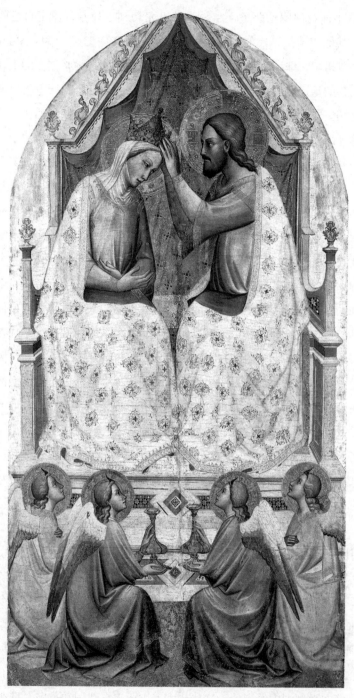

图 7　阿格诺洛·加迪,《圣母加冕》,蛋彩画或黄金木板画, 约 1380—1385 年

世纪 70 年代的一些作品中，比如，巴黎的《圣路易赞美诗篇》（巴黎，法国国家图书馆），或者英国的《古尔本基安启示录》（里斯本，卡卢斯特－古尔班基安博物馆），就能够比较出一种应用颜色的新的方式；而以前这些作品在基础的大面积填色过程中，其颜色会逐渐变暗，在这些手稿中可以找到在大面积填色和绘制阴影之后，对颜色的第三阶段的应用：微型画画家为了凸显明亮的部分，采用了更为明亮的颜色。这一阶段对颜色的应用在奥诺雷大师的手中得到了改善，比如，他的主要作品之一，创作于 1296 年的《好人约翰二世的日课经》（巴黎，法国国家图书馆），在其扉页上展示的大卫生活场景中以明暗对比强烈的色彩塑造了人物形象。因此，意大利人找到了有利的传播空间。在这种创新传播的第一阶段，尤其是存在于复杂建筑结构中的独立元素和解决方案，是由北方的艺术家进行"复活"的：就像我们已经讲过的彩色玻璃窗，还有克洛斯特新堡的三联画，或者 1334 年前后献给大师的微型画，在这幅画中，国王坐在宝座上，显得十分庄严。只有从 40 年代起，人们才观察到这种风格与意大利风格之间的交织，并融合成一种新的、自主的、连贯的绘画语言，在欧洲不同的地区，这种风格也扮演着不同的角色，如费雷尔·巴萨或大师狄奥多里克（文件记载：1359—1367）创作中所展现的，或者 1340 年前后创作于维也纳和德国南部地区的《耶稣受难》（苏黎世，私人收藏）和《耶稣诞生》（柏林，柏林画廊）。

其中一位更早被人们熟知的、最能够适应意大利风格的艺术家是巴黎的微型画画家让·普塞勒（文件记载：1319—1334），尤其是在他早期的作品《乔瓦娜·德·埃夫勒的时间之书》中，展现了"对肖像画的特殊掌握方式以及对典型淡雅画空间上的处理"。接下来的艺术家的作品，如戈蒂埃·德·科因西的《圣母的奇迹》（约1330—1334，巴黎，法国国家图书馆）中，很少展现意大利风格，除了位于奥尔良附近的托斯卡纳城堡。但是，锡耶纳（艺术）课程的内容仍然体现出剧烈性与独特性。尽管普塞勒显著的活动时间只持续了 15 年，但他仍然成为 14 世纪法国的一位著名艺术家，与

他同样著名的还有其主要的合伙人——活跃在 1335 年至 1380 年的让·勒·诺瓦，他采用了一种更为用力的、忠于大师的艺术方式，这种艺术方式持续了半个世纪之久，一直到查理五世结束统治。让·勒·诺瓦所产生的影响跨越了地域的限制，如鲁昂圣托安教堂的玻璃窗就受到其艺术风格的影响。最重要的是，许多北欧艺术家可能通过普塞勒的作品了解到了意大利的革新：13 世纪末一种考虑到节奏性和线性优雅的语言中出现了一些新奇的事物，这些新奇的事物也出现在巴黎的翻译中，而一些北方艺术家更容易了解这种革新。图形的复杂，色彩的含蓄，色调的柔和，伴随着作品强大的可塑性和复杂架构出现，其中也受到启发的有普塞勒的克洛斯特新堡木板画《德莱尔诗篇》（14 世纪 40 年代，伦敦，大英图书馆），在 30 年代《戈尔斯顿诗篇》第七页增添的《耶稣受难》（伦敦，大英图书馆）和约克大教堂西面的彩色玻璃窗（1338—1339 年委托给玻璃制造大师罗伯特·凯特巴恩）。尤其是伊比利亚半岛，因为其政治和商业关系，直接受到了意大利艺术家的推动。

这种传播的渠道自然是多种多样的，情况也不尽相同。对于一些艺术家来说，他们的意大利之旅经常被假设：因此，同样对于普塞勒或费雷尔·巴萨来说，1324 年至 1333 年他们在加泰罗尼亚的文件资料中也处于"消失"的状态。这种游历也不是不可能发生。1298 年，腓力四世的宫廷画家艾蒂安·德·欧塞尔就曾应君主的请求前往罗马。罗马画家和马赛克作家菲利波·鲁苏蒂（文件记载：1297—1317）和其他与其有关的艺术家也曾在 1304 年至 1317 年为腓力四世和其继任者在普瓦捷皇宫的大厅进行工作。据说比萨的雕塑家卢波·迪·弗朗切斯科在 1327 年时留在了巴塞罗那。此后作品也不总是记录艺术家的活动轨迹。在某些情况下，一些作品的风格也更加清楚地指出艺术家是外来游历的，比如，《坐在宝座上的圣母》（维也纳，维也纳博物馆）。在艺术家的活动范围内，我们还须考虑其作品的流通。托马索·达·摩德纳（约 1325—1379）在 1355 年至 1360 年，曾为波希米亚的查理四世绘制了一幅双联画和一幅三联画，这两幅画被用于卡尔

施泰因城堡圣十字礼拜堂的装饰，也是 14 世纪下半叶波希米亚风格绘画的代表作之一。当作品被记录在资料文献中，但没有被保存下来的时候，就很难想象它的样子了。1328 年，画家让·德·根特向阿图瓦伯爵夫人出售了三幅木板画和一幅小的圆形画像，这些画像可能源于罗马，即使没有具体证据支撑认为它们是"罗马的作品"：据米拉德·迈斯所言，这些作品的绘画风格很有可能源自意大利，风格与罗马（风格）接近，但也有可能来自那不勒斯或托斯卡纳。不管怎样，当作品可以直接与艺术家联系起来时，它就会变得有趣起来。1361 年，圣奥尔本斯的画家休（文件记载：1348—1368）在遗书中表明，留给其妻子"一幅被分为六部分的伦巴第木板画"，这幅木板画更像是一幅三联画，或许可以折叠，是一幅创作于意大利的作品。（伦巴第人经常指居住在意大利中北部的居民）休给这幅作品支付了 20 镑：作为一位宫廷画家，在 1358 年他以被支付每年 10 镑的终生年金进行工作。休在 1350 至 1363 年负责威斯敏斯特的圣斯特凡诺教堂的绘画装饰工作，他绘制的壁画所呈现的是托拜厄斯和约伯的故事（伦敦，大英博物馆），壁画还向我们展示了在明暗对比下所呈现的人物形象。

这些作品与马泰奥·乔瓦内蒂在阿维尼翁的教皇宫和阿维尼翁新城的教皇宫为教皇绘制的许多绘画过程中所采用的极为先进的空间研究有关。在阿维尼翁的这种绘画方式还影响到了卡尔施泰因城堡内玛丽安教堂中的壁画（绘制于 1357—1361）和比萨圣卡泰里娜多明我会教堂祭坛的装饰屏（绘制于 1344—1345 年，比萨，圣马特奥国家博物馆），装饰屏由弗朗切斯科·特雷尼（文件记载：1321—1345）创作或者位于佩德拉贝斯的费雷尔·巴萨的壁画。阿维尼翁在意大利的绘画方式向阿尔卑斯山北部传播的过程中无疑起到了至关重要的作用。我们在第一章已经说过，这座城市之前已经存在意大利的艺术家。在这里，我们可以再补充几位艺术家，比如，被称为"圣乔治法典大师"的匿名精细微雕师，西蒙·马蒂尼工作室的成员，其中还有他的兄弟多纳托。西蒙的姐夫利波·梅米（文件记载：1317—1348）和其兄弟泰德里戈如果不是在城市中，那么就是被邀请到当地

方济各会教堂中。在阿维尼翁还有一些创新风格的绘画诞生，比如：约创作于 1340 年的《反叛天使双联画》（巴黎，卢浮宫），就向我们展示出一种与众不同的拼版解决方案；又或者是同一时期的《圣母领报》《耶稣诞生》《三博士礼拜三联画》，它们分别被保存在普罗旺斯艾克斯格拉内博物馆和纽约大都会艺术博物馆（莱曼收藏）。意大利的绘画作品也从阿维尼翁流通到其他中心城市。一幅盖涅尔的复制品保存了丢失绘画的记忆，一段时间内它曾被挂在巴黎的圣礼拜堂中，画中展示的是克雷芒六世正在赠予"好人"约翰二世一幅双联画的场景。再追溯至 1350 年前后，木板画展现出一个只用透视法画出的大厅，地板用砖铺成，椅子倾斜摆放，背景是打开的窗户。让·德·布鲁日（文件记载：1368—1381），也被叫作让·德·邦多，是查理五世的宫廷画家，1371 年他为《圣经》绘制微型画，之前《圣经》中的历史装饰画是君主要求让·德·沃德塔创作的。在 15 世纪初，无论是林堡兄弟（文件记载：1399—1415），还是画家和微型画画家雅克马尔·德·赫斯丁（文件记载：1384—1413，曾为乔瓦尼·迪·贝里工作），或是无名的巴黎微型画画家（以阿维尼翁的作品为模板的《反叛天使双联画》和西蒙·马蒂尼的《奥尔西尼多联画》），他们的作品都得以流传。在这种情况下，普罗旺斯这座城市不仅在 14 世纪成为意大利绘画方式传播的媒介，也在国际哥特式风格的孕育中起到了重要作用。

区域专属与欧洲流通的珍稀材料、复杂技术

让·德·布鲁日为昂热的天启挂毯提供了模型和绘画。大约在 1380 年，绘画成为一种艺术上的指导。这种技术指导正在兴起，随后在欧洲的统治阶级中不断变得有价值，这种情况至少持续了四个世纪之久。虽然挂毯在古代已经存在，在中世纪的德国和法国的修道院中也有出现，但它在某种意义上仍旧被认为是 14 世纪产生的艺术品。在 14 世纪初，这种技术向前跨出了第一步：1313 年，阿图瓦伯爵夫人已

经在阿拉斯购买过"五段经过高级处理的呢绒绸缎"。红衣主教安尼巴尔多·卡埃塔尼和佩德罗·戈麦斯在 1343 年 4 月 30 日和 5 月 1 日，为克雷芒六世举办了最高级的宴会，在宴会中就出现了挂毯，据匿名的佛罗伦萨人的证词，这些挂毯得到很多人的赞赏。挂毯出现的频率自此得到大幅度增长：据 1365 年前后法国的查理五世的兄弟编制的一份财产清单中提到了 76 条挂毯，其中约 50 条经过装饰。这种挂毯的繁荣发展最开始只限于法国北部和佛兰德斯之间的地区，因为那里有一些有利于新技术发展的条件。英国的竞争导致 30 年代该地区毛纺行业的危机，从而促使制造商向奢侈品制造商转变，进军挂毯行业。高度的城市化、强有力的工匠传统和该区域中心商业的生命力确保了该项技能劳动力、商品供应路线和市场的存在。经济的优势也使得挂毯在需求方面同样占据着优势：贵族们越来越愿意将奢侈品视为真正的经济投资，而追求生活的舒适和排场也使得挂毯在这些意愿之下不断被完善，有的挂毯还可以展现一些复杂的图案。就像人们所说，安茹公爵是挂毯最大的订购者，这其中最有名的就是天启挂毯。查理五世一直到去世之前，拥有 200 条这种类型的挂毯（然而其中只有不到 40 条有历史记录），而从乔瓦尼·迪·贝里的收集中我们可以看到很多被保留下来的更为古老的、做工更为复杂的挂毯（纽约，大都会艺术博物馆，修道院收藏）。但是，勃艮第公爵菲利波·阿尔迪托在推动挂毯的生产中则起着更为重要的作用。他在 1369 年与路易·德·梅勒的女儿玛格丽特结婚，1384 年玛格丽特的父亲去世之后，菲利波继承了他的土地，因此他可以在这些领域对他所感兴趣的经济活动表示支持。这其中还包含一些形式十分新颖的挂毯。比如，一条长达 40 米的、描绘了当时中世纪发生的历史事件的挂毯（挂毯上描绘的是 1382 年的罗斯贝克战争，公爵在佛兰芒叛乱中取得了决定性的胜利）。公爵将挂毯带到整个欧洲大陆，将其当作一种出色的外交礼物：在 1386 年至 1400 年，他将挂毯赠予其他家庭成员——阿拉贡王国和英格兰的君主，米兰公爵，条顿骑士团的大师，以及阿维尼翁的一些主教。然而，挂毯的这种流通也不会影响法国和佛兰芒的区域垄

断：在 1376 年至 1380 年，萨伏依的伯爵阿梅迪奥六世从巴黎的尼古拉斯·巴塔耶（文件记载：1373—1400）处买了上百条挂毯，我们可以说，为了使其自身与瓦卢瓦的公爵一样，阿梅迪奥在购买挂毯方面表现出一种狂热。

另一种高度专业化的生产方式就是强调本地化和进行广泛出口的英国刺绣。该产品及其制造地点之间的精神关联十分强烈，大约从 1240 年开始，这种刺绣已经开始以 "opus anglicanum" 的称号，也就是所谓的 "英国作品"，传播至整个欧洲。刺绣是一种典型的中世纪产品，在其制作形式、技术标准和地理起源的前提下，它的 "身份" 十分容易被识别出。另一个著名的例子就是 "莱莫维奇森作品"，它被形容为 12 世纪末至 14 世纪在利摩日生产的镶嵌珐琅。和挂毯一样，刺绣也非常受到人们的欢迎。不应忘记的是，在整个中世纪，尤其是 14 世纪，纺织品在个人所拥有的物品中占据了重要地位。即使是廉价的面料在当时也卖得十分昂贵，吸引了更多买家。在这种情况下，纺织品也成为除权力和社会地位之外另一种财富的象征。而像挂毯或是刺绣等制品，都是由昂贵的材料制成，并且制作的工序又长又困难。用丝绸、金银线（事实上是在丝线上覆盖了一层非常薄的金属片）进行刺绣的亚麻织物也具备非常好的质量。而在英国，除了用金银线，亚麻也可以被用作编织，而且织物的质量总是非常好的。通常这些作品上也会有珍珠或是珐琅，这些物品的数量有时甚至能够达到上百个。所有这些制作的工艺都相当费力和耗时。1271 年，国王亨利三世的财产清单中显示，四位刺绣师全职工作了三年九个月的时间，才完成了威斯敏斯特教堂主祭坛的正面。因此，林肯伯爵在 14 世纪初会为一件刺绣作品支付多达 200 镑的费用，这 200 镑是当时像杰弗里·卢特雷尔（1276—1345）那样的地主年收入的十倍。这也可以解释为什么几乎所有记录 14 世纪的英国刺绣的文献都被发现在伦敦的宫廷附近，因为在伦敦有比欧洲其他地区更多的潜在买家和商家。英国的刺绣不仅受到教皇需求的影响，还受到法国、比利时、神圣罗马帝国、奥地利、西班牙乃至瑞典地区需求的影响。这些刺绣的生产大部分都是非

宗教类的，被用于服饰或家具装饰，特别是用于床上用品装饰。比如，爱德华三世的窗幔就是红色的刺绣，上面绣有金色和彩色的丝线。（巴黎，克鲁尼博物馆，中世纪博物馆）

与挂毯不同的是，刺绣艺术并不是由一个地区垄断的。然而，有一些其他地区的刺绣也非常宝贵，同时也被大量出口。比如，在下萨克森州和波罗的海地区，刺绣品在12世纪至15世纪基本都是用于礼拜仪式的织物，它们的颜色也是有限的，有时甚至只有白色。同样地，下萨克森州的修道院内也会有大量的羊毛刺绣供内部使用，与反复出现的世俗肖像可能暗示的内部仪式用途相反。维恩豪森的西多会女修道院内的地毯（约1350—1360）就是一个很好的例子，上面有特里斯坦的传说。只要订购刺绣的人能够确保原材料和必要的技能，那么用丝绸和金属线制成的珍贵刺绣就可以被制作出来，因此，奥地利的阿尔贝托二世公爵就命人在维也纳制作了《耶稣受难》的刺绣（伯尔尼，历史博物馆），并献给了柯尼希斯费尔登修道院。在14世纪著名的城市中心佛罗伦萨和布拉格，刺绣也不只是面向当地的市场。托斯卡纳的刺绣十分著名，其中一件美丽的刺绣作品被保存在曼雷萨大教堂的宝库中。这是一件祭坛前的麻线刺绣，描绘的是耶稣幼年和耶稣受难的场景，由当地商人拉蒙·萨拉在1357年捐赠给教堂的。伦敦和布拉格刺绣的生产也十分繁荣，布拉格还成为刺绣制造业和出口业的重要中心。比如，一些用金银线和丝线制成且保存较好的刺绣，出自皮尔纳的多明我会修道院，而今被保管在德累斯顿（艺术美术馆）。由于城市中宫廷的存在，使得布拉格不仅成为刺绣的制造业中心，也是重要的出口中心。正如所引用的例子表明的那样，14世纪是刺绣艺术发展最为广泛的时期。比如，佛罗伦萨和波希米亚的出口主要关注较为时尚的产品，如用于礼服的饰品等。

在皇室和宫廷的"滋养"下，另一种奢侈品——宝石雕刻术也得到了繁荣的发展。在巴黎，水晶雕塑家和宝石雕塑家的行动已经被记录在城市行会第一章程的合集——埃蒂安·布瓦洛的《职人之书册》中，该手册创作于1268年。从保存下来的作品和财产清单来看，14

世纪下半叶宝石的雕刻达到了一个黄金时代，这要归功于约翰二世孩子们的需求：查理五世和其兄弟们的财产清单中显示，他们每一个人都有几十件餐具（杯子，碗，壶……），这些餐具大多数由水晶制成，少量的还有用玛瑙、玉髓和碧玉制成的。这些餐具表面光滑，往往通过简单的模具制成而从不被切割。难得的是，制成餐具的原材料本身就十分珍贵，而用金银进行镶嵌的物件往往更加华丽和精致。许多这样的器皿或非宗教物品之所以被保存下来，是因为它们被教会当作宝藏或圣物，被视作"护身符"。其材质为水晶，起源可以追溯至 14 世纪末（亚眠，大教堂宝库）。在这方面唯一可以与法国首都相"抗衡"的依旧是布拉格，而仍旧是在巴黎接受过教育的查理四世推动了布拉格该手艺的发展；这种最古老的手艺人的技术出现在 1353 年的文件记载中并不是一种巧合。布拉格的手艺人进行雕刻使用的材料是特制的碧玉，这种碧玉中有大的紫晶夹杂其中，其主要产自波希米亚山区的奇布绍夫。这些宝石雕刻出的形状与巴黎的类似，加工的手艺也基本相同，好比来自莱因肯哈根主教区的漂亮的水壶（纽约，大都会艺术博物馆），它们最开始只是非宗教物件。或许对波希米亚的独特传统来说，教堂习惯用坚硬的石头来表达一种神圣的环境。比如，在卡尔施泰因城堡的小教堂中，或是在布拉格大教堂的圣瓦茨拉夫教堂中，都有超过 1000 块碧玉、紫水晶、玉髓、肉红玉髓、绿玉碎片进行装饰，这些玉片最高的 60 厘米，宽为 7 至 14 毫米。而用坚硬石头制作器皿的灵感则来自巴黎，这些大理石的饰面模仿的是罗马和拜占庭传统的大理石镶嵌工艺，这一点尤其体现在查理四世统治时期。

这些奢侈品的生产其实是非常有利可图的，而它们蓬勃发展的城市中心则尽可能地保持着垄断地位，以此来抵制其他作为竞争对手的城市中心。当人们观察到 14 世纪丝绸制造的全景时，这些工艺和商业战争的强度就显现出来了。我们可以看到，它们的生产基地主要集中在意大利的中北部。在 13 世纪和 14 世纪初，卢卡是欧洲市场毫无争议的主宰者；在 14 世纪二三十年间，托斯卡纳城内的政治斗争使市民遭到驱逐，而这却有利于工艺的扩散。14 世纪下半叶，威尼斯、博

洛尼亚和佛罗伦萨都在较小程度上受益于托斯卡纳的"移民"。这些城市支持即使产业的发展，对技术高超的工人进行财政补贴和减税政策，同时严惩那些去别处传授手艺和珍贵知识的手艺人。有时，一个城市中心可以设法保持对工艺几乎完全垄断的状况。比如，巴黎似乎是制造和出口珐琅的主要场所。其珐琅涉及的是带有黄金的蜂窝状珐琅（或景泰蓝），装饰成分有心形物、花朵、三叶物、四叶物、点状物，这些装饰物由不透明的白色、黄色、红色或蓝色珐琅制成。这种工艺在约翰二世统治时期开始发展，一直到 14 世纪末普拉托商人弗朗切斯科·迪·马尔科·达蒂尼（1335—1410）在阿维尼翁进口了数百种此种工艺品。这种珐琅可能偶尔在其他地方被模仿，就如同某些文物的文本所分析表明的那样：在佛罗伦萨和威尼斯，可以仿制出此种珐琅，但是没有其他城市可以达到巴黎珐琅那种完美的技术，也只有法国首府可以在整个 14 世纪成为珐琅的出口中心。

如果我们观察另一种技术，就可以看到其显示的不同动态：这种技术就是 14 世纪浮雕上的珐琅。这种新的技术可能是在 1290 年前后于锡耶纳发明的，当时最古老的作品就是由锡耶纳的古乔·迪·曼纳亚制作，并由尼古拉四世捐献给阿西西大教堂的圣杯。这项创新的技术似乎本身就完全归属于意大利，因为这似乎来自拜占庭传统与哥特式"下沉浮雕"的巧妙结合，而这一点首先体现在当时充满纪念性的绘画中——从契马布埃到乔托。乔治·瓦萨里将半透明的珐琅定义为"混合在雕塑中的绘画香料"。在技术上，允许艺术将半透明的珐琅黏附在金属板的支撑处，并且在不同切口的形状下，珐琅还可以获得细腻的阴影和色调的过渡。这项新技术迅速取得了成功，这种成功一部分得益于有影响力的赞助人的支持：教皇吸引一些锡耶纳的金银匠和珐琅师去往阿维尼翁，方济各会也支持此行业。一些未成熟的定制机构也见证了其发展的第一阶段——我们可以看到约 1315 年有杜乔·迪·多纳托及其同事签名订购的圣杯。（瓜尔多·塔迪诺，幼年耶稣协会）该领域的另一个圣杯是由通迪诺·迪·圭里诺和安德烈亚·里瓜尔迪在 1317 年签名订购的（伦敦，大英博物馆）。在这些订购者的

支持下，锡耶纳的珐琅工艺具有很高的品质，这些珐琅不仅在 14 世纪出口意大利中部和南部，而且出口到西班牙和匈牙利。

然而，很快这项技术就在整个欧洲大陆获得了巨大的成功，它也可以满足各个地区各个阶级的需求。这种技术首先贯穿整个意大利：从佛罗伦萨到威尼斯，从帕多瓦到奇维代尔，从翁布里亚到利古里亚，都得以广泛分布。巴黎最古老的半透明珐琅出现在国王腓力五世及其妻子的三联画（1316—1322，塞利维亚，大教堂宝库）中。巴黎并不是法国半透明珐琅唯一的制造中心，蒙彼利埃和阿维尼翁也有这类宗教或是非宗教艺术品的存在。比如托尔内奥的高脚酒杯，（阿维尼翁，约 1330—1340，米兰，波尔迪·佩佐利博物馆）这个酒杯为水晶材质，并镀有金银，我们还可以看到其珐琅上所具有的南方特征的绿色、黄色、蓝色和紫色。同样，加泰罗尼亚也已早适应了这项新的技术：半透明的珐琅在 1320 年前后，被巴托梅乌用作赫罗纳大教堂浮雕场景的装饰。类似的情况在英国 1317 年的文献中也出现过。神圣罗马帝国是当时欧洲政治、经济和文化领域的中心，帝国境内也存在着不同的生产中心，如巴塞尔、科隆、康斯坦斯、斯特拉斯堡和维也纳。这项新的珐琅技术在斯堪的纳维亚半岛和波兰也得到了传播。在此情况下，锡耶纳仍然是珐琅技术的一个重要的中心，并且能迅速传播新的技术与发明。珐琅技术根据每个地区的不同传统拥有着属于自己的"语言"，无论是在制作过程中还是在材料选择上，巴黎或英国的珐琅风格更接近当代的艺术风格，并且与锡耶纳珐琅的创作没有太大关系。就锡耶纳珐琅风格，就像古乔·迪·曼纳亚的作品中带有阿尔卑斯地区的艺术风格，如大师奥诺雷的微型画风格，而后代的金银匠，如乌戈利诺·迪·维埃里和贾科莫·迪·圭里诺（文件记载：1348—1362），他们的作品都以当代画家的作品为模型，如西蒙·马蒂尼、洛伦泽蒂或利波·万尼（文件记载：1344—1375）。这种主要的技术在当时的欧洲得以广泛传播，并且广受赞誉，因为它既具有当地技术的"身份"，也吸收了其他地区的一些技术支持。人们对珐琅作品的需求是巨大的：我们需要记住的是，每个教堂必须至少有一个圣杯，而且 14 世纪的

圣杯通常用珐琅装饰。这也解释了为什么珐琅的生产是多中心性质的
存在。

象牙雕塑的发展与上述的珐琅相比情况还是不一样的。正如我们
所看到的，在 14 世纪，象牙雕塑基本集中在法国首都。40 多年的研
究已经为确定其他的象牙加工中心和寻找欧洲其他地区典型的象牙雕
塑做了相当大的努力。然而，在几千尊保存下来的象牙雕塑中，只有
很少一部分被认为不是来自巴黎的：在对其进行清点的过程中，人们
发现来自英国的象牙雕塑不足 100 尊，而属于莱茵河附近或整个意大
利地区的更是不足几十尊。因此，就像一些罕见的资料中表述的，最
大的象牙雕塑市场在巴黎：制作于 1350 年至 1370 年的一幅包含圣母
荣耀和受难的双联画的背面，向我们展示了一份当时的清单，这份清
单提及了在莱斯卡教区内的波城（巴尔的摩，沃尔特斯艺术博物馆）。
这种象牙雕塑的可操纵性也使得其可以方便地流通，即使是很远的地
区。但是，与半透明珐琅相比，这种象牙雕刻技术的流行也会带来一
种风格上的模仿，就像两本虔诚的小册子中所展现的那样。第一本（纽
约，大都会艺术博物馆）由五片象牙小板组成：两块最外面的板最厚，
两侧有雕刻。雕刻和册子内部的绘画风格表明这本小册子是在 14 世
纪初完成的；册子里的绘画可以媲美阿尔托雷纳的当代作品。而第二
本小册子（伦敦，维多利亚和阿尔伯特博物馆，约 1330—1340）由八
块象牙小板组成：外表面都有雕刻，而内部各面都涂有特殊场景的画
像。在这种情况下，似乎象牙雕塑的需求者也吸引了很多其他地区的
工匠来为其雕刻做出努力，并将自己的作品带到法国。（法国雕塑出
口后在莱茵河地区完成绘画的可能性很小）

属于时尚的一个世纪

挂毯、英式刺绣、巴黎象牙雕塑或半透明珐琅，这些物品的广泛
流通使人们不得不将之考虑为一种时尚效应。当然，我们不应低估艺
术家的创作技巧、商人具有时效性的营销策略和政治宗教力量的支持。

然而，时尚的概念也贴切地包括对于这些现象的理解，更何况在 14 世纪，中上层阶级服饰的变化更为频繁，也被同时代的人所评论：两个比较明显的迹象表明，即使是在这一领域，人们也可以观察到有突破的地方。正如 14 世纪其他文化领域一样，这种变化主要是由贸易和城市化进程的加剧转化带来的社会流动性增加而产生的。这种流动性是随着人们在城市的聚集而产生的，它推动了新出现的富人阶级利用服饰作为新社会形势的指示标，而传统贵族和权力掌控者以同样的方式来重申他们的立场，进而占据主导地位。大陆辐射状商业网络的存在使奢侈品得到迅速广泛的传播。一些书面和象形资料提供给我们了解这一领域变化的途径和信心。从最简单的说起，我们可以专注于上层阶级时尚的三个阶段。在 14 世纪前 30 年，男性和女性身着的衣物比较宽松且很长。大约在 1340 年以后，欧洲大陆出现了新的衣物形态，主要是通过贴身的剪裁来突出人体的线条：男人穿着腰部束带的外套，用袜子包住腿，女人身着宽领口的紧身衣物。在整个欧洲，道德主义者都对这种服装形式的传播感到愤怒。在意大利，编年史家，如米兰的加尔瓦诺·菲亚马、佛罗伦萨的乔瓦尼·维拉尼和匿名的罗马城人，都对他们同时代的（穿着新样式服饰）人进行谴责，说其下流。维拉尼将其定义和描述为"突然发生变化的衣物"；同年，阿尔巴山之外编年史家也对此进行了描述；巴黎的让·德·韦内特和图尔奈的吉勒斯·勒·穆伊西特在《威斯敏斯特纪事报》中对此也有类似的评价。唯一对服饰变化这一现象给予积极评价的是编写《林堡编年史》的蒂勒曼·埃尔亨·冯·沃尔夫哈根，在他看来，人们找到了在黑死病之后生活的喜悦，人们也开始在新的时髦的衣服上寻找乐趣。更改衣物的样式和稀奇古怪的配件很快被引入：腰带的位置被放低；对于男人来说，外套纽扣排列得越来越长，可能比衣袖还长；对于女人来说（在 13 世纪以前，纽扣是中世纪服装的未知元素），袖子从肘关节处开始越来越长，一直可以触到地面。由于这种服饰的多种变化，一直到 1380 年都是独树一帜的，并且过程中又发生了新的变化，新的衣服款式再次变大变宽，喇叭袖和高领也越来越普遍。除了表达社会

等级、性别和身份的归属以外，时尚也成为 14 世纪男女视觉文化的一个显著现象。同时，这些服饰的设计还是一块试金石，用来观察在欧洲层面上创新流通的方式和节奏，这是与最为传统的艺术作品演变之间进行的对比。对时尚的态度也引起了人们的反思，同时代的人也对时尚有了新的认知。中世纪的社会已经普遍给予过去权力的持续性和保真性特权；新的事物被认为是负面的，或者被表现为想要回归过去旧的腐败的标准。14 世纪的时尚史向我们表明，至少在某些领域，这个基本的态度已经开始发生改变，至少在某些领域出现的创新被认为是一件好事。这也表明，这些改变带来了一种再时兴的趋势，就这一点恩斯特·贡布里希曾称为"名利场逻辑"（这是一场竞争，主要比谁的袖子更长，谁衣服的纽扣数量更多，谁的衣领设计更为大胆）。对于了解 14 世纪艺术的转换而言，这两种态度都是很重要的。

第三章

（客户，类型学，图像学）

王室影响下的产物：政治的不稳定和世俗化

就像在前几个世纪及后期的很长一段时间一样，14世纪艺术的生产主要是建立在委托基础上的。这里最为显著的变化是在艺术生产中客户群体的相对权重。相比早些时期，事实上它是以一种决定的、非专业委托的方式生长。这种现象的出现与第一章曾讲过的一些社会和经济的大的转变有关。一方面，从13世纪末至14世纪初，欧洲已经实现了人口增长和经济繁荣，在14世纪中叶危机过后，直到一个世纪之后才会再次出现。社会的中高阶层受益于生活的舒适与幸福，在这种条件下他们就可以把一部分财富投资到奢侈品上。但是，统治阶层不仅有花费象征性财富的可能，还有更强烈的需求：如果没有新的或剧烈的变化出现，深远的变化会促使艺术发挥政治和社会功能。

对于欧洲的君主来说，支撑欧洲大陆走到13世纪的两个大的政权——教皇国和帝国——的衰落为其所在地打开了全新的空间。同样地，这些政权统治下的人们的想法也会发生改变。在中世纪初期，君主不仅承担着带领人民战胜困难走向胜利的义务，还有引导人民走向永恒的拯救之路的责任。在中世纪末期，这一想法已被代替。根据1260年前后莫尔贝克的威廉翻译的亚里士多德的《政治学说》和罗伯托·格罗斯泰斯特在14世纪40年代翻译的亚里士多德的《尼各马可伦理学》，以及中世纪末期的许多思想家包括来自帕多瓦的《和平的捍卫者》（1324）一书的作者马西里奥，都给君主的角色做出了新的定义。君主是社会机体的统一，他（她）首要的任务是管理，目的是保证社会利益和个人幸福感。这个想法被广为流传，不仅是在哲学家的学术圈中，而且在管理阶层中也得以传播，这个想法还被写成书，其中也有用俗语写成的。

　　这种概念框架发生的变化与真正发生的历史事件相交互。教皇国和帝国势力的衰弱允许以前被认为是从属的权力提出新的主张，提出新的要求，也没有大众公认的顶级主宰者来解决产生的一系列冲突。新的王朝获得了更重要的地位，就像我们在第一章了解过的，比如，卢森堡家族在帝国境内，哈布斯堡家族在奥地利境内。在意大利北部，从13世纪末起，在不同的古老而又传统的城市，权力都集中在领主手中，领主实际上建立的是一个王朝和君主制政府，无论是帕多瓦的卡拉雷西、维罗纳的斯卡里杰利还是米兰的维斯孔蒂。这些新的力量的强烈需求是其合法性被承认，它们试图通过"多遗迹的政治"（M.M. 多纳托）来得到满足，即通过艺术创作表达他们的生产与感知。

　　这些新来到政治舞台的人并不是唯一将艺术作为控制手段的人。跨世纪的领土和王朝战争也动摇了古老而稳固的君主制度，这一现象首先出现在法国和英国，这其中牵连到所谓的"百年战争"（1337—1453）。冲突的根源是英国君主和法国君主间混乱复杂的关系网以及对土地权利的争夺上。英国在土地上的利益表现得十分强烈，但是它反对卡佩王朝对权力的绝对集中和确定的趋势，这一趋势表现的手法是典型的战争，战争主要发生在14世纪初腓力四世和卜尼法斯八世之间。在其他因素的影响下，局势的紧张持续加剧。持续一个多世纪的战争行动爆发的根源，是因为卡佩王朝的最后一位国王查理四世去世之后没有男性继承人。法国的贵族选择了查理四世的侄子瓦卢瓦的菲利普作为继承者。然而，贵族的选择既遭到了英国国王爱德华三世（腓力四世的侄子，母亲是腓力四世之妹伊莎贝拉）的质疑，也遭到了腓力（埃夫勒公爵，纳瓦拉国王，腓力四世的另一个侄子与路易十世女儿的儿子）的拒绝。对于整个14世纪而言，政治的不稳定推动了法国君主重新制定自我表现和自我合法化的战略，以此来对抗先是教皇，后是英国的侵略。尽管处于这种情况，法国王室的权威和尊严还是得以保留，他们的倡议引起了广泛的反响，且具有一定的艺术意义。

法国国王意愿下的产物：城市化和雕塑艺术

法国查理五世的例子向我们展示了一种更具有说服力的方式，就好比政治上的困难可以让一位君主在建筑和画像方面变得更为敏锐，而建筑和画像也可以凸显君主的权威。在普瓦捷之战和查理的父亲约翰二世被俘后，刚满 18 岁的他就需要承担起一个国家的责任，并且那时法国正处于对抗英格兰的非常关键的阶段，查理既要面对国家战争，也要面对内部暴力叛乱，其中他所面临的最大的困难就是由商人艾蒂安·马塞领导的巴黎叛乱。1358 年 2 月 22 日，艾蒂安的信徒在查理的住所内杀害了两位法国元帅。这些经历就向我们解释了为什么查理在 1360 年登上宝座之前，会在巴黎大规模建设或重建防御工事，以此来抵抗外敌入侵和内部威胁。从 1364 年开始，一堵可以与古代菲利普·奥古斯都所建城墙相媲美的，长达 5 千米的城墙开始建造，其中还有六个配备防御工事的通道大门。最有威慑力的防御建筑建在了城市的东面，即后来臭名昭著的巴士底狱（始建于 1370 年，具有双重功能）。一方面，这是查理五世的一个庇护所，可以从他的私人住所方便到达此处，另一方面，它保护了文森城堡。在 1361 年查理五世对其进行重建之后，它已经变成了一座大型的，长 330 米、宽 175 米的长方形，且有九座塔楼的防御建筑（建于 1374—1380）。这个庞大的建筑群不仅能够保护国王的安全，还能确保国王最亲密的顾问和军官的安全。同样还是在巴黎，查理五世加冕之后，他将其住所从宫殿转入卢浮宫，那里同样在 1364 年进行了重要的扩建和现代化工程建造。这座古老的城堡被改造成舒适又不失安全的住所。同时代的人们对这个城市建筑重建计划的新颖性与连贯性表示赞同和欣赏，虽然今天只有文森城堡得以保留。作家克里斯蒂娜·德·皮赞（约 1364—1430）在其完成于 1404 年的查理五世的传记中写到，查理五世是"真正的建筑师、设计师、安全师，以及谨慎的规划师"。在1378 年神圣罗马帝国皇帝查理四世访问之际，客人对"法国国王的智慧和伟大"赞叹不已。

这些建筑物各处都有国王形象的雕塑出现。作为雕塑的捐赠者，国王与其妻子一起出现在教堂的大门旁。国王的妻子和两个儿子的雕像被放置在巴士底狱的入口前，圣安东尼雕像的附近。王室继承人的存在保证了法国君主政体的连续性和未来政治的稳固。卢浮宫与皇家的公寓相连。在卢浮宫的螺旋式楼梯上，我们还可以看到国王和王后的雕像与国王的兄弟以及国王的叔叔的雕像摆放在一起，这些雕像安置于1365年至1368年。这些雕像人物层层递增，将君主置于神圣的庇护之下。尽管国王和妻子还没有男性继承人（他们在1350年已经结婚），但国王的兄弟和叔叔就已经成为继承人的保障人。两个儿子诞生后，他们的雕像也加入其中。国王早上下楼与巴黎公民会面时，他们可以自由出入，而这些雕像必须与众多公民见面。

查理众多的雕塑形象在现在几乎都没有被保留下来，只有两个保留下来的例子向我们展示了查理雕像的质量。其中之一是查理在1364年委托雕塑家安德烈·博讷乌所刻的大理石全身雕像，该雕像位于圣丹尼修道院教堂。另外还有查理和乔瓦娜的雕像，位于卢浮宫东面的入口处。这两尊雕像人物身着长袍，侧面披着斗篷，肩上用的是法兰西国王在大教堂进行献祭时使用的搭扣。在13世纪，法国国王穿着的服饰与贵族的其他成员共享：上衣在腰部都有腰带，开身的斗篷用一根绳子系在前面，以此来显示男士和女士的优雅。查理选择在其雕像中穿着献祭仪式的衣服，以展示其权威在上帝面前都得到了认可。

无论是使用纪念雕像作为形象化传达政治信息的工具，还是在非世俗事物中插入自己的肖像（这意味着放弃权力神圣化的形式），查理对自我的表现这种行为其实在以前有一个先例——腓力四世。就像他的继任者那样，腓力四世伟大的、纪念性的雕像已经遗失，而今我们只能通过其古代形象和文字描述进行想象。在那一时代，所有主要的创新都是具有颠覆性的。在城市的宫殿中，我们可以发现在1299年至1314年，君主的权力已经完全得到更新和扩大。宫殿体现了君主制的连续性，这可以追溯至路易六世统治时期（1108—1137），教堂仍旧是唯一存在的元素（即著名的圣礼拜堂），路易九世还于1297

年建造了其他复杂的建筑。在保留原有的建筑核心的基础上，圣礼拜堂改建得更适合居住，并且可以让君主在更好的条件中建设和管理国家：建筑拥有总理府部分、议会地和国库。新的建筑在东面面向宫廷的位置建造了一个巨大的入口，巨大的楼梯之前还有三尊雕像装饰。然而，在圆柱上却没有耶稣、圣母玛利亚和圣人的形象，取而代之的是君主本人的形象，君主右侧是其继承人——未来的路易十世，左侧则是王室顾问。野心勃勃和充满仇恨的恩格朗·德·马里尼在腓力四世去世之后失宠，1315年在他被判死刑之后，其雕像也被摧毁。腓力四世还建造了一个巨大的房间，这是法国当时非宗教用途的最大房间，它曾是议会室的前厅，也是皇室的聚会场所。该房间通过圆柱被分为两部分，并被两个巨大的拱顶覆盖，侧壁描绘的则是每一位君主，从法拉蒙多一直到普利阿莫。每一位君主雕像都有相应的铭文，上面记录着其统治时期的名字和时间，进而使法国王室统治的连续性得到了有效宣传。然而，并不是所有的国王都会被描绘出来，有六位在加洛林王朝和卡佩王朝时期在任的君主因为其身份的合法性受到质疑而被排除在外。不仅如此，为了确保之后法国国王能一直存在，将接替腓力四世的继承人绘制在墙壁上的计划也随之出现。这一计划在1618年时毁于一场大火。

就像在普瓦西的多明我会修道院教堂一样，巴黎古监狱是腓力四世在1304年为纪念圣路易而建造的。1304年蒙斯昂西乙韦勒战争胜利，腓力四世在开展了一项极其复杂的策略来庆祝皇家庆典之后，捐赠了一尊自己的木制骑马雕像。这一策略毫无疑问是受到了教皇卜尼法斯八世的启发，因为他曾有过同样类似的想法。教皇的雕像在14世纪初经常被放置在奥维多的城门处和博洛尼亚的比亚达宫殿前（雕像用青铜制成，锡耶纳金银匠曼诺·迪·班迪诺制作，1301）。卜尼法斯八世去世之后，其雕像被他的对手腓力四世在对他的审判中使用，卜尼法斯这位已故的教皇被指控为异端，因此具有其形象的雕塑就如同是对异端崇拜的煽动一样。这个指责似是而非。如果这一指责被认定，那么这一领域的罗马教廷的统治就已经越过了合法的范围。卜尼法斯

70

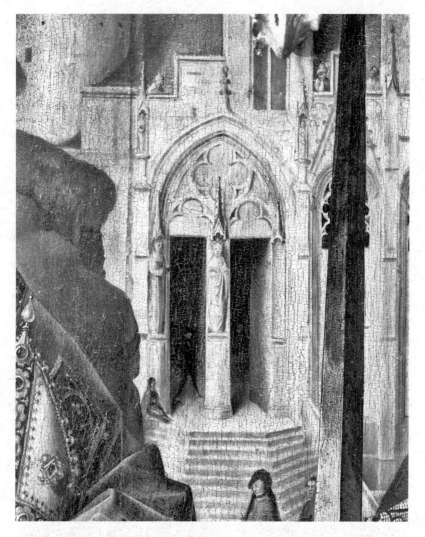

图 8 活跃在巴黎的佛兰德斯画家（安德烈·伊普尔）（？），《伟大的德格雷兹》，《巴黎议会耶稣受难》细节部分，油画，约 1450 年，巴黎议会厅

八世的统治进程向我们解释了为什么对于整个 14 世纪来说教皇远离欧洲主权国家。在阿维尼翁期间，在如此危险的地域实施阴谋是不太可能的，教皇也没有命人在其陵墓中制作自己的雕像。欧洲大陆的其他君主并不都是和法国君主一样。

不朽的君主雕像：布拉格和维也纳

波希米亚帝国的查理四世特别谨慎地创造和管理自己的形象。在这个领域里，尽可能促进其所有活动是不可能的，但是我们可以通过一些举措了解其中的一部分。波希米亚帝国的中心之一是圣维托大教堂，在那里君主通过各种技术将自己描绘在非常重要的背景中。在圣维托大教堂南部十字形耳堂的大门上，有一幅绘制于1370年至1371年的巨大马赛克，上面是查理四世与其第四任妻子波美拉尼亚的伊丽莎白一起出现在王国守护神（普罗科皮乌斯、西吉斯蒙多、维托、瓦茨拉夫、柳德米拉和阿达尔贝托）脚下的场景。这对皇室夫妇的形象同样出现在圣瓦茨拉夫教堂的东墙上，他们呈跪姿，周围是其他彩绘人物。这座完工于1372年至1373年的教堂是献给生活在10世纪的波希米亚公爵瓦茨拉夫的。

查理和其妻子终于占据了主祭坛背后的中心位置，在那里放置着一系列半身雕塑。这些雕塑上通常刻有碑文，雕塑代表着参与教堂建设的主要人物，包括国王及其四个妻子、国王的父母和他的继任者瓦茨拉夫及其妻子、布拉格的前三任主教和教堂的两位建设者的形象。雕像是帕勒本人与其九位合伙人在1373年至1385年制作的。这些雕像具有十分强烈的表现力，在其制作过程中艺术家还采用了创新的技术。有趣的是，从肖像角度来看，这些半身塑像都被放置在教堂建筑的外围，十尊半身塑像描绘了耶稣和圣母玛利亚被八位圣徒（塑像）环绕。教堂内唱诗台处则安置了六位前任国王的陵墓，这些陵墓从1373年开始雕刻。从低到高按顺序摆放，其中查理四世的位置优于其他人，占据了天地的中心。

不是每个人都能看到这些雕像，甚至更少有人能够破译雕像所有的微妙之处。然而，一个类似的、更有说服力的事实是老城正面的塔楼还有查理四世的雕像装饰。尽管装饰工作是在查理四世去世之后才得以完成，但是该工作也是按照查理四世的计划进行的：坐在王位上的查理四世本人和其继承者瓦茨拉夫携带波希米亚帝国的盾牌；圣维

图 9 《彼得·帕勒像》，砂岩半身像，约 1374—1385 年

托的雕像站在他们身边；在他们脚下，是受到卢森堡人统治的土地徽章；上面则是壁龛。通过这个塔楼我们可以看出，塔上的雕像代表着卢森堡权力的神圣性和连续性。

查理的形象有很多值得一提的地方，尤其是对于那些被列入卡尔施泰因城堡装饰的形象来说。然而在这里，我们必须要更为全面地考虑问题。皇帝会在皇室地区对文学艺术事业作出保护和资助：文化涉及的广度结合巴黎的模式，已经与具有镶嵌艺术的早期基督教大教堂不尽相同了；呼吁更优秀的人才的这种可能性也蔓延到更加广阔的区域，对查理四世而言，从阿维尼翁（马蒂厄·达拉斯的故乡）到施瓦本（帕勒的故乡），再到斯特拉斯堡；威尼斯的尼古拉斯·乌姆瑟是一位马赛克艺术家，为其提供马赛克作品客户订购者出于实际情况和对自身威望的需求，使其自身的塑像更多地出现在大的建筑物中。在波希米亚，就如同在法国一样，越来越多的新的概念和举措聚集在首都，其中我们可以看到 14 世纪许多君主采取的行动，联系到王国的逐步集中和主权权力的增加。但是，我们不能忘记的是，皇帝所处的维度比普通人要宽广，而城市中心则是他用来实现自我表现的舞台。两个重要的建设之一也许是纽伦堡由查理四世建造的圣母教堂（1350—1358），另一个特别的则是亚琛的帕拉蒂尼教堂，由查理大帝建造。因此，合乎逻辑的是，查理四世已经向我们证明了其自身对于被埋葬的前任的慷慨：他鼓励建造新的唱诗台（始于 1355 年，完成于 1414 年），新的唱诗台在巴黎的圣礼拜堂中堪称典范，它被视为加冕仪式新的地点，也被称为人们的朝圣之地。查理四世还支持对圣人和皇帝的崇拜，他捐赠了不同的圣物，其中被保存下来的有头盖骨（亚琛，宝库）和查理教堂。

奥地利的情况之所以与波希米亚息息相关，是因为鲁道夫四世娶了波希米亚王国查理四世的女儿凯瑟琳。正如我们在第一章提到的，鲁道夫也通过自己的画像显示其政治地位。他的形象主要集中在首都，尤其是在圣斯特凡诺地区。对其形象的塑造使得鲁道夫的特权地位更接近于神。鲁道夫和其妻子的雕像出现在圣斯特凡诺教堂大门的两侧，

雕像上还有显示其身份的徽章。这两人的雕像还"统治了"整座建筑的西面部分。这种广泛的雕像计划同样显示出一种浓厚的宗教内涵。这种内涵比意大利北部的领主们体现得更深刻，因为这些领主采取了古罗马的方式，再加上知识分子领导的政治权力性质，从而使他们的自我表现形式中蕴含着一种更为世俗的色彩。

城市的专属物：城墙，广场，喷泉，市政厅

除了君主之外，唯一能够在城市范围之内进行建造或是改造的主体就是市政当局。在这一领域中，值得注意的举措属于意大利中北部、德国和佛兰德斯的城市，这些城市将财富转化为完全的政治自治。市政当局要对大型企业的资助和城市复杂的设计作出反应，并将市政当局的政治理念与城市的实际需要和建筑美学联系在一起。以前肆虐的瘟疫（黑死病）使得市政当局为了推动人口的增长，就要重建城墙以保护更多的人，而城墙在 14 世纪被保存下来的很少，只有在接下来的几个世纪才能进行缓慢建设，就好比新勃兰登堡城墙的建造一样。对城墙这种建筑的需求并不像对饰物的需求——城墙是一座城市的必需品，它可以打动第一次接触这座城市的游客，就像人的"名片"一样。现在我们仍然可以看到一些雕刻或绘制的守护神形象，就像我们可以在 14 世纪米兰的一些大门上所看到的那样，它们是由阿佐内·维斯孔蒂（1329—1339）建造的，目的是使城市能够得到更多的关注，就像多明我会成员和编年史家加尔瓦诺·菲亚马向人们展示的那样。

市政当局不仅要关心城市居民的安全问题，还要关心城市旅游业、商业的发展和人们的福祉问题。因此，市政当局要保证桥梁的建设，在当时木制桥梁并不罕见，即使是在巴黎和伦敦这样的大城市，也都存在。建于 1306 年至 1355 年的瓦伦特雷桥现在依然存在，它是欧洲最美丽、保存最完好的建筑之一。

城市管理部门经常需要承担的另一项任务就是保证供水。这是一项非常艰巨的任务。当 1343 年水流进山顶锡耶纳公共宫殿前的广场

时，人们表达了自己对它的热情。新的喷泉被命名为加亚喷泉，这一名字也在以后的 1419 年由亚科波雕刻的喷泉中得以保留。在纽伦堡，一座雄伟的喷泉建在新的市场广场上，并于 1349 年正式开放。这一喷泉在 1903 年时得以重建。这项工程是由建筑师海因里希·贝海姆（文件记载：1363—1403）在 1385 年至 1392 年完成的。这位大师建造了一座多边形的水池，上面有令人印象深刻的塔尖；水池和塔尖都用雕塑进行装饰，雕塑中包括九普罗迪、七选帝侯、八先知和传道者以及教父的代表。（喷泉上雕塑幸存的碎片被保存在纽伦堡德国国家博物馆）

　　这个项目实施的相对复杂性也并不令人为奇：城市人口的集中和商人较高的识字率——读写是一种交流的工具，是社会宣传、进步和文化适应的手段，这确保了有更多的公众对城市古迹更广泛的了解。这一发现对于意大利的大城市来说尤其如此据统计，佛罗伦萨人口中的 15%、威尼斯人口中的 20% 都具备读写能力，这就解释了为什么在这种城市的中心会流行大型的公共建筑，如佛罗伦萨大教堂的钟楼或威尼斯的总督府。

　　总督府当然是 14 世纪最雄心勃勃的建筑成就。在所有主要的城市中心，公共建筑的建设都是公民肯定政府权威和形象的强有力的行为之一。这种现象并不是 14 世纪第一次出现，因为自 12 世纪起，意大利和德国的市政当局出于需要已经建立了公共建筑。但 14 世纪此类建筑具有前所未有的广度。与威尼斯一样，这些建筑往往容纳多种功能和机构，除了有代表性的行政办公室、法院和会议室，还有商店和兵工厂等。这些建筑的功能与市政当局的自我表现和欲望交织在一起。比如，托伦市政厅的建筑是大的四边形，内部有中央庭院和一座高塔（在 17 世纪初加盖二层），该建筑于 1391 年至 1399 年被重建。城市的管理部门将以前分散在建筑物中的各种功能集中起来，以此来行使市政厅的权力。又如，在美因茨，市政当局的权力因为城市领主的存在而减少，主教和选帝侯的存在也阻碍了公共宫殿的建设。

　　城市的自我庆祝不仅归功于城市公共建筑的纪念意义，归功于其

自身在城市的核心地位，其建筑之美，还归功于其内外的装饰（我们考虑的依然是威尼斯），因为这些建筑都是公民进行广泛接触的地点。因此，建筑内会出现一个或多个装饰华丽的、巨大的房间作为会议室，这个房间也是市政当局作为集体仪式和节日庆典的场所。一个很好的例子是在阿尔卑斯山以北的科隆，建于 14 世纪 40 年代的科隆市政厅大礼堂虽然经过大量修缮，但现在仍保存完好：大的木尖拱顶占据了房间的主导地位，房间三面都被精致地装饰过，南墙上檐篷覆盖的壁龛，房间内还有九普罗迪的雕像。

艺术之间的平衡是非常重要的，因此在帝国地区，雕塑、建筑图案甚至是彩色玻璃窗都对公共建筑的室内装饰起着至关重要的作用。在意大利半岛，绘画占据了很重要的一部分，其中保存完好且辉煌的是锡耶纳的一些作品。一些城市建筑内的绘画被认为是对知名艺术家作品的继承，比如西蒙·马蒂尼、安布罗焦·洛伦泽蒂、塔代奥·迪·巴托洛（约 1362—1422）或斯皮内罗·阿雷蒂诺（文件记载：1373—1410）创作的作品，这些作品还有各式各样的主题，从颂扬圣母到城市守护神的形象（《陛下》，西蒙·马蒂尼，1315—1321），或者锡耶纳领土扩张的庆祝活动（《让卡里科的投降》，1314；《瓦尔迪基亚纳战争》，利波·万尼，1363），或者领导战役胜利的幸运指挥官（《圭多里齐奥围攻蒙特马西》，西蒙·马蒂尼，1328），或者对过去英雄的赞美（《罗马英雄》，塔代奥·迪·巴托洛，1414），一直到锡耶纳第一位教皇亚历山大三世的纪念物活动，它们赞美了锡耶纳的荣耀与圭尔夫政策（斯皮内罗·阿雷蒂诺，1407—1408）。

在锡耶纳和平大厅内的安布罗焦·洛伦泽蒂的壁画，向我们展示了概念上的集中、图像庄严与生动的结合，表达出当时一些政治的政策和思路。画像附有的铭文不仅可以让画中的人物形象变得易懂，还间接传播了他们的政治思想，（新的政府法规完成于 1337 年，立即被翻译成俗语，可以在比切纳办公厅进行查询）这种政治思想还可以从托斯卡纳的政治绘画中获得提示，这种政治绘画采用了一种经过认可的绘画语言。锡耶纳的公共宫殿是从 1282 年开始设计，于 1298 年完

成建造的：它的中心主体最为古老，两翼部分则是容纳议会成员的公寓，是在 1307 年至 1310 年添加的。塔楼的建造是为了象征性地增添城市的景观，于 1338 年至 1340 年完工。该建筑的前方是面向公众开放的、大型的贝壳状广场，进一步提升了对人们的视觉冲击力。建造工作由当局政府负责。在建造开始之前，当局政府在 1297 年颁布了一项法律，要求所有面向广场的新房屋必须装有带有栏杆的窗户，并且禁止有阳台。这项法律提醒我们，公民的权利必须在市政府规定的范围内行使。

在这些城市的建造中，佛罗伦萨就是一个很好的例子。14 世纪，佛罗伦萨市政广场逐渐对外开放。1299 年成立的佛罗伦萨市政府所在的维奇奥宫的主立面朝北，而 1307 年市政府决定向西扩建广场，今天连接洗礼堂和大教堂广场的重要道路就是在此扩建过程中被加入的。1385 年，当广场被铺平时，它延伸的目的便得到了实现。主导广场南部的大型凉廊建于 1377 年至 1382 年。在 14 世纪 80 年代，市政府命令用石头覆盖面向广场的房屋外墙，高度至少为 16 臂，并且禁止有向外延伸的因素存在，以此来"增强佛罗伦萨市的美丽"。在城市内部，新的空间、新的道路、新的城市"心脏"使得公民的喜悦感倍增：市民和游客可以欣赏大教堂和维奇奥宫的景色。沃尔夫冈·布劳恩费尔斯认为，意大利在建筑和城市化方面做出的最大贡献是中世纪的城市广场，而不是教堂。

高级教士和牧师会

事实上，意大利城市在教堂的建设中也起着决定性的作用，这与欧洲北部的情况不同：与阿尔卑斯山地区相比，欧洲北部的教堂不是那么宽阔和破旧，意大利的教区往往没有资金投入教堂的建筑工程，而当局的政治权力既决定着必要的财富，也决定着建筑的动机——建造一座雄伟的大教堂是人民骄傲的动机和财富的表现，它可以加强内部的凝聚力，也为市民提供了强大的精神财富。教堂建成后，市民可

以拥有更多的责任感。前期负责宗教建筑的建设，后期负责保护与管理的机构被称作工厂；或者更为常见的，在意大利的中心歌剧院可以作为公共参与的中间人。在奥维多，歌剧院在主教的主持下诞生，但是在大教堂建造期间，从1295年开始市政厅的权力仍介入对管理人员的选择、财政的控制和艺术的选择中。在佛罗伦萨，教堂和钟楼的建设与摆设装饰在行会的管理下被委托建造，这个行会也可以说是佛罗伦萨市政厅下的羊毛行会；而圣约翰施洗堂的装饰是由商人聚集的卡利马拉行会负责的。在这种模式下，城市的"精英"可以直接积极地参与到教堂建筑的相关决策中。在阿尔卑斯山另一边，尽管非宗教人士在教堂建设工程管理方面的干预变少，但是教堂的建设也倾向于是一项集体的活动：实际上是牧师会负责建设的财政和管理工作，而且通常情况下主教管区内的居民会给予建筑工程一些经济支持。通过赫罗纳主教堂中殿的建设，我们可以很好地看出牧师会所行使的职责和自身的运转：这些审议和决定向我们展现出，每一位牧师都有表达自己看法和投票的权利，结果由大多数牧师投票决定。

当然，这并不意味着高级教士在艺术赞助领域有举足轻重的作用。在14世纪的英国，最具闪光点、最独特的客户是主教约翰·格兰迪森，他从1327年起成为埃克赛特主教管区的领导人，一直到1369年去世。这位红衣主教积极地参与到教堂中殿的建设和西面的装饰上，教堂拱廊的壁龛上放置的是雕像。在其青年时期，格兰迪森正在巴黎学习神学，后来他留在阿维尼翁作为约翰二十二世的牧师。他所具备的国际文化知识使他在工作中表现良好，他经手的一些艺术品也很好地得到了保存：最美丽的是象牙色的三联画和象牙祭坛的两块碎片（分别保存在伦敦大英博物馆和巴黎卢浮宫），还有两个刺绣片段（伦敦，维多利亚和阿尔伯特博物馆）。无论是象牙制品还是刺绣，都出自英国艺术家之手，但是这些艺术家对肖像的研究却显示出这些作品具有意大利模式的特征，这显然是由这位艺术品的客户提供的：在他的遗言中，他讲述了这些艺术品不仅是他在巴黎购买的，而且出自罗马人的手工制造。第二位英国主教是具有法式风格的伯里的理查德，与其他

主教相比，他是文化和形式流通中另一个具有说服力的例子，因为出于职责，其他主教游历到的地方太多，也太远了。在 14 世纪，主教仍然可以具有文化中间人的身份，就像他们在 13 世纪所处的地位一样。主教对艺术品的需求不仅影响着宗教艺术领域。我们不能忘记的是，身份高的牧师是在贵族与上层阶级中经过多次筛选被选出来的，他们可以共享大部分的艺术偏好与习惯：西翁的印花织物，上面有宗教场景，这个织物可能出自瓦莱的主教宫殿。更一般地说，不能以决定性的方式在主教的实践工作中将主教与非宗教的富有人士分开，比如，在 14 世纪，丧葬基金会会在这些人去世之后纪念他们。尽管这两类人在形式和技术上存在多种不同，但是图卢兹主教让·迪森迪埃想要的教堂与这些性质也没有基本区分；这座教堂附属于温彻斯特学院，在 1382 年时由该城市的主教主持建造，而装饰则由有权力的孔托家族和路波家族负责；或者还有那些隶属于佛罗伦萨新圣母玛利亚教堂和圣十字教堂的许多家族小教堂——如果排除王室方面的因素，那么那些教区的主教就不会拥有这些教堂了。

苦修士行会

前述提到的两座佛罗伦萨的教堂分别属于未成年人和传教士。教会分别在 1223 年和 1216 年对这两座教堂进行正式批准，这两项批准在整个西欧发生的艺术事件中都显得至关重要，就像其他所有存在的领域，从社会到经济、从文化到政治一样。再加上其他命令，这足以让我们想到奥古斯丁人、方济各会、多明我会等，他们都对 14 世纪的艺术有着相当大的影响。在此前，会有法律严格限制教堂的辉煌程度，禁止建筑施工场面过大且过于华丽，并且石拱顶、绘画、雕塑、彩绘玻璃、珍贵物品等因素全都被拒绝使用。然而，在 14 世纪这些限制的程度已经大幅度下降，并且不再对单一的修道院或教堂产生影响。

如果我们可以回顾两个决定性因素的话，教堂的这种多样性就不

足为奇了。首先，这些宗教会可以在欧洲大陆得以迅速扩展并广泛传播：在 1300 年前后，有 1400 名青少年在修道院就职，而在 1303 年他们之中就有超过 580 人成为传教士；尽管这些修道院有统一的规章制度，但是地理位置的分散也导致了修道院会与它们所在地的传统、人们对它的期望、做法和自身的能力相抗衡。以 14 世纪威尼斯的苦修士重建他们的修道院为例，1330 年起重建的方济各会弗拉里荣耀圣母堂，1333 年重建的多明我会圣约翰和圣保罗教堂，1325 年起重建的奥古斯丁圣斯特凡诺教堂，这些建筑都是由砖建成，并不是因为要选择一个廉价的建筑材料，而是因为威尼斯人不能用石头作为建筑的材料。而意大利的苦修士教堂一般都会有大型的壁画，一直到阿尔卑斯山以北，壁画才开始变得罕见。

其次，苦修士可以参与到教堂建造和装饰的决策中。因为教堂对苦修士的依赖，以及对福音派教士的承诺都促成了宗教与世俗社会之间的紧密联系。新的教会秩序在精神上取得的成功也使得越来越多的信徒将自身永恒的救赎托付给教堂，进而带来了群众的捐赠。这些捐赠使教堂增添了一些陈设品，以此来提醒修士们必须忠于捐赠者的虔诚和财富。因此，在与捐赠者紧密联系的前提下，每一座教堂都可以变得十分辉煌，并采取严格的财政政策。

而当一位君主或皇室成员对基础建设负责的话，修道院和教堂就可能会有非凡的辉煌：位于巴黎附近的普瓦西修道院就是这种情况。尽管它在后来遭到了破坏，但其古老的雄伟仍旧被人所知。该教堂建于 1310 年至 1330 年。唱诗台（约 1325—1330）和中殿（约 1340—1350）的彩色玻璃窗保存得十分完好，是 14 世纪欧洲艺术的主要成就之一。该建筑工程的资助者是已故君主家族的成员，他们为工程的建设提供了资金。伯尔尼历史博物馆保存了哈布斯堡家族慷慨捐赠的证据，其中包括阿尔贝托二世提供的金银丝线等。同样奢华的还有那不勒斯的圣基亚拉修道院，这座修道院始建于 1310 年，在国王罗伯特和王后桑莎·马约尔卡的推动下建成。修道院在 1943 年的轰炸中受到严重破坏，后来经过一系列复杂的改建。安茹家族成员的墓穴分布在唱

诗台和中殿两侧，给人一种 14 世纪建筑所特有的气势。

在某些地区，对于某些事件来说，我们要弄清苦修士究竟是如何发挥自身的价值，并对宗教和艺术的传播做出贡献的。在意大利中部，一些锡耶纳著名画家绘制的大型的双联画，从杜乔为锡耶纳的多明我会绘制的双联画开始（锡耶纳，国家美术馆），包括他为佩鲁贾传教士绘制的双联画（佩鲁贾，国家美术馆），到西蒙·马蒂尼为比萨的圣凯瑟琳（比萨，圣马泰奥国家博物馆）和维奥维多的多明我会（奥维多，歌剧博物馆）所创作的作品，以及乌戈利诺·迪·内里奥为佛罗伦萨的新圣母玛利亚教堂祭坛所创作的作品，这些作品中幸存下来的部分分散在各个博物馆中。罗马境内的传教士为此做出了贡献，他们作为客户，订购了各种类型的作品，这也有利于欣赏到作品的人提升自己的文化素养。虽然没有类似的研究文件，但是有猜想提到了方济各会和多明我会也采取类似的方式来"收集"画作，这一地理范围十分广泛，一直到亚得里亚海域。类似的还有用于纪念的雕刻型祭坛装饰屏，这是另一种非常创新的艺术品类型，那时在意大利，用大理石或石灰石进行雕刻还是十分罕见的。最古老的作品是 14 世纪 30 年代由蒂诺·迪·卡迈诺（1280/1285—约 1337）在那不勒斯完成的，乔瓦尼·迪·巴尔杜乔（文件记载：1317—1349）在博洛尼亚也为教皇创作了类似作品。订购此类作品的客户都来自法国，这并不是一个偶然的事件，因为在法国，用大理石或石灰石进行装饰屏的雕刻已经成为一种常态。1334 年，巴尔杜乔的装饰屏被安置在多明我会教堂，它也是我们发现的早期装饰屏之一，其他的还有在米兰的圣欧斯托焦圣殿（《贤士之静》，1347，祭坛主要的装饰屏，1395—约 1410），比萨的圣方济各教堂（主祭坛，约 1370）和博洛尼亚的圣方济各教堂（主祭坛，1388—1392）。

祭坛上的装饰屏

祭坛上的装饰屏是 14 世纪艺术品的重要组成部分之一，自 11 世

纪起在欧洲各地被发现，第一批被发现的装饰屏放置在祭台上方和后方，此后这一装饰开启了持续很长一段时间的历史。在 13 世纪，祭坛的装饰屏已经在欧洲大陆的许多教堂中普遍存在了。然而自 14 世纪开始，它们存在的范围变得更加广泛：装饰屏逐渐"征服"教堂、修道院和寺院的教堂。在 14 世纪末，我们可以在一些教堂中找到不止一个装饰屏，甚至是几十个。装饰屏的成功是因为中世纪人们对图像的需求，而且其所拥有的灵活性使得它们能够对宗教表示忠诚的行为给予支持，它们也可以作为个人或集体捐助者在捐助活动中的一种工具，它们还可以为宗教仪式的执行提供丰富的背景图案。出于这些原因，对祭坛装饰屏制作的艺术家的要求则更高，而制作范围也涉及整个欧洲大陆。所有的制作技术和材料，正如我们所看到的，主要有雕刻和涂漆技术，还有赫罗纳大教堂祭坛采用的木雕、浮雕镀金银和珐琅等手法。我们可以观察到，尽管在整个欧洲地区艺术之间交流的力度很大，但是不同的地区还是存在着一定的特殊性，这种特殊性是非常持久的。在意大利占很大主导地位的祭坛装饰屏中，不同的地区也有显著的变化。在技术上，托斯卡纳地区的祭坛装饰屏就与威尼斯地区的有很大的区别。在法国，制作祭坛的装饰屏时，石灰石和彩绘石被广泛使用，而较为富有的客户更喜欢采用黑色大理石板。（圣礼拜堂汉白玉浮雕，约 1330—1350，巴黎，卢浮宫）

当加泰罗尼亚地区的绘画和雕塑正处在发展阶段时，在欧洲中部，阿尔卑斯山以南地区，一种不为人知的祭坛类型已经出现——拥有折板的祭坛。它的构成主要是中央部分平时被左右两边一对或两对可打开的小门隐藏组成的，通过这种方式，祭坛的主要部分可以隐藏起来，或是在不同的仪式场合向人们敞开：中央部分在大的宗教节日期间展出，平时依旧被隐藏起来。这种类型的祭坛装饰屏可以整体被涂刷，或者呈现出绘画和雕塑组合的形式，这就可以根据不同的颜色或外观来展示出分层结构。高处采取浮雕的形式，浮雕外多镀成金色，与低处的浮雕形成鲜明对比。一些装饰屏，比如，建于 1402 年哥廷根的圣詹姆斯教堂中的装饰屏，由双扇门组成，外面的扇门颜色是单一的。

在一年中的绝大部分时间里，装饰屏都向人们展示着金色的外表，令人眼花缭乱。

在德国，一些最古老的、最壮观的装饰屏是为古代宗教教堂而建的，如多伯兰和马林施塔特的高等教堂（主祭坛，约1360）。西斯马尔的本笃会教堂（雕刻的祭坛，约1310）。除了以上所举的这些例子，在这里我们还要记住的是，传统的宗教规定并没有被苦修士完全遮蔽，苦修士仍然是重要的客户，而且是以一种比新教更为直接的方式，因为他们可以自由地"处置地产问题"。他们也继续享有极高的道德威望，

a）大教堂
b）公共建筑
c）圣方济各教堂
d）圣多明我教堂
e）圣母玛利亚教堂
f）圣奥古斯丁教堂
g）圣尼科洛·阿尔·卡明教堂

0 200 m

图 10　14 世纪锡耶纳城市平面图

尤其是卡尔特会修士，因为他们受益于强大的僧俗庇护者的慷慨捐赠。

事实上，苦修士会更深刻地"进入到"艺术事件中，也正是因为他们就定居在城市中。修道院的教堂和建筑也同样改变了城市的结构：它们最初建立在城市的边远地区，后来逐渐成为城市精神景观新的支点和城市扩张的新核心。在许多情况下，从实际意义和象征意义上来说，这些苦修士也结束了教堂对古代中心的束缚。我们仍然可以在锡耶纳看到这样的情景：在 14 世纪，不同教会的新教堂被重建或仍在建设中。圣多明我教堂从 1309 年开始重建，圣方济各教堂于 1326 年开始重建，圣母玛利亚教堂建于 13 世纪末，但到 16 世纪都尚未完工，圣尼古拉教堂建于 13 世纪，在 14 世纪完工，还有在 14 世纪初完工的圣奥古斯丁教堂。

新灵修及其圣像

更具决定性的是，方济各会成员和多明我会成员都投身于对城市人口激烈的传教活动中。他们贡献显著，对世俗宗教进行指导，通过扩大教会的规定范围，使更多未成年人、传教士和苦修士更加尊敬圣母玛利亚。他们还鼓励人们对耶稣受难产生同情，与圣经中的人物产生情感共鸣，想象自己参与到耶稣的生活中。许多苦修士区产生的著作就是围绕这些主题，圣文德（1217—1274）自 1257 年以来创作了众多有关方济各会秩序的作品，使其成为中世纪伟大的神学家之一，其中有著作《基督生平沉思录》，这部作品早期被翻译成多种地方语言，同时对埃克哈特大师（1260—1328）和恩里科·苏索（1295—1366）都产生了影响。

19 世纪末伟大的历史学家，如海因里希·托德或埃米尔·马勒都假设这些著作对 14 世纪新自然主义有所启发；今天我们趋向于推翻这种说法，特别是对于 14 世纪末的作品，如《沉思录》。尽管如此，人们也不能怀疑灵修对圣像使用和革新的贡献。在意大利，对多明我会成员和方济各会成员来说，当然是乔托绘制了新的耶稣受难的形象，

其中创作于 1295 年新圣母玛利亚教堂的《耶稣受难》最为著名：耶稣身体下垂，向下弯曲着头部，嘴巴半开，眼睛半阖，手如同凋落的花一样枯萎，鲜血顺着他的四肢流淌，这位痛苦的救世主激发了人们对宗教的忠诚，产生了一种新的令人回味的力量，从而使整个半岛都对此进行模仿——乔托接受委托在各个城市中心进行绘画，特别是帕多瓦和里米尼地区。他在阿西西《圣方济各的葬礼》中也绘制了一个十字架，这个十字架的绘制或多或少与佛罗伦萨十字架的绘制有相同之处。对于多明我会来说，他们的目的则是在宗教雕像领域进行作品的革新，比如，《基督和圣约翰》或来自瑞士圣凯瑟琳娜塔尔修道院的《访问圣母》。

许多这种类型的图像都是从它所涉及的更广泛的叙事情景中提取出来的，这之中还保留了一部分情感的内容。在《最后的晚餐》中，圣约翰在耶稣面前低垂着头，又或者在圣母玛利亚哀痛地抱着耶稣尸体实物画中，玛利亚痛苦地抓住她膝盖上的孩子。这会推动观赏者对其产生同情。圣母抱着耶稣尸体痛哭的形象很有可能创作于 1300 年前后的德国南部，但是不同于前述的类型，这幅《圣母怜子》无论是在雕塑领域还是在绘画领域，都没有越过德国的边境，遍布整个欧洲。当然，并不是所有的圣灵图都有框架：一些图像只是具有纯粹的象征意义，如《激情》的精彩部分。

因此，这些图像的主角就是那些经常出现在基督教中的救世主或其母亲。如果这两种神圣人物的痛苦被艺术家所强调，那么其他的人物形象则会促使虔诚的人能够重新体会他们所经历的快乐。一个可能来自德国南部女修道院的雕塑，雕刻的就是玛利亚的形象：玛利亚躺在一张床上，在她的怀抱里是刚出生的耶稣。这尊雕塑的制作时间可以追溯到 1320 年至 1330 年（斯图加特，国家博物馆）。其他一些类似的作品，尺寸则非常小，被保存在苏黎世的国家博物馆，大约为 20cm×30cm，并且可能出于私人捐献。

在同样的背景下，我们返回去看圣母玛利亚和圣婴的形象。可以从引用的例子中看出，这些虔诚的作品中也有许多是用相对较差的材

料和工艺制作而成的，比如，桌上的绘画、多彩的木雕或兵马俑等。在奢华的版本中，最富有的就是象牙制品（就像伦敦维多利亚和阿尔伯特博物馆中所展示的那样，德国制，约 1330—1340），或者用银和珐琅装饰的制品，比如，维也纳历史博物馆内的微小艺术品（9cm×15.5cm，巴黎制，约 1350—1370）。

从上面的叙述可以清楚地看出，这种新的题材和作品在整个欧洲开始流行，尽管形式不同，但是它们能够满足人们的需求。尽管如此，新图像的照射有时是一个有争议的现象，当你修改在集体想象中占据重要位置的人物时，总是会发生这种情况。所谓痛苦受难的例子在这方面是很有说服力的。我们提到了乔托在绘画中对耶稣受难时肖像的更新。在雕塑中，已经可以在比萨、皮斯托亚和锡耶纳的尼古拉和乔瓦尼·皮萨诺（约 1248—1319 年前）的讲坛浮雕中找到更多关于十字架上死去的耶稣的可悲表现。大约 1300 年前后，再次在德国地区，一种更强烈的表现力也征服了钉在折磨他的工具上的救世主孤立的 3D 图像。这些十字架用木头和彩色雕刻而成，耶稣的脸因疼痛而变形，伤口开放和流血，身体被剥离，就像先知以赛亚所说的"深知苦难的痛苦之人""没有外表或美貌"。作为一个手脚被刺穿的义人，谁可以数清楚诗人所说的所有骨头。

另一尊早期的十字架雕像，其所处的年代和地理位置已经在近几年被讨论过，它可能是在科隆的圣母玛利亚教堂被发现的，时间则可追溯至 1304 年前后。从莱茵河开始这种艺术品就已经被广泛传播，并且速度非常快，因为 14 世纪初的几十年，同类作品已经大面积被保存下来，如加泰罗尼亚（巴塞罗那附近）、纳瓦拉、托斯卡纳地区（比萨、佛罗伦萨等）和法国南部的其他地区等都有保存。这尊十字架雕像现在被放置在华沙国家博物馆。

据伦敦的史册记载，1305 年 4 月 15 日这个"可怕的十字架"被放置在伦敦教区的教堂中。安置的第二天是耶稣受难日，因此十字架得到了很多人的尊崇。这尊雕塑由教堂的教长买下，总共花费了 23 英镑。然而，牧师却迫使教长不得不在 5 月 1 日的晚上将十字架拆除。

这个耶稣受难像（十字架）并没有得到保存，但鉴于其作者的起源和其形状的奇异性，我们可以推断它一定与科隆的图像类似。伦敦的这个十字架向我们表明，新的形象会引起人们极大的反应，会使人们从最初的崇拜演变为后来的拒绝。为此，艺术家也想方设法根据大众的情感创造作品。

书籍和祷告

正如我们所看到的，14 世纪除了修女的存在，另一个显著的特征就是越来越多的非宗教人士开始进行祈祷和捐赠。除了我们已经讲过的雕塑和绘画，另一个重要的存在就是日课书。因此，一本指定的日课书内容主要包括诗篇和祈祷，主要是为了纪念圣母玛利亚，日课书在一天中的八个时间段被背诵。在 14 世纪，日课书的内容往往从显示宗教节日的日历开始，其中包含忏悔的诗篇、圣徒的祷告与逝者的每日祷告。这种祷告书大约出现在 1300 年前后，就像是每日祈祷书的缩小版，它收集了宗教每天需要背诵的祷词和诗篇。由于这种书被非宗教信徒使用，所以它在很大程度上脱离了教会的控制，其内容也可能发生很大的改变。其他反复出现的经文则是十字架日课、圣灵日课、福音派时刻和其他玛利亚的祈祷等等。购买这种祷告书的人通常将其携带在身上，比如，法国皇后、圣路易的曾孙女乔瓦娜·德埃夫勒，她的祷告书中就包含了有关其祖先荣誉的微型画。

如果购买者有需求的话，日课书的内容也会变得丰富起来，每个页面都可以有装饰，这些装饰甚至可以细化到每一个文本中。圣母玛利亚的日课几乎总是与耶稣幼年的日课页面相同，并且日历上或多或少都带有黄道带或是工作月的标志。最漂亮、最昂贵的日课书自然而然为君主或是国王定做的。这种类型的日课书在法国特别受欢迎，在佛兰德斯和英格兰也很常见，然而在帝国境内却很少见这种书的踪影。当然也有例外，在 1338 年至 1339 年，阿拉贡国王彼得四世命费雷尔·巴萨的工作室制作华丽的日课书，并且将这本日课书送给了他

的妻子纳瓦拉（威尼斯，圣马可图书馆）。在意大利，2003 年出现在市场上的一本奥菲齐奥洛日课书（私人收藏），就被认为归属于托斯卡纳的公证员和作家弗朗切斯科·达·巴贝里诺（1246—1348），他不仅在佛罗伦萨停留了下来，还曾在博洛尼亚、帕多瓦、特雷维索、威尼斯、普罗旺斯和巴黎待过一段时间。这本奥菲齐奥洛日课书被认为诞生于 1304 年至 1309 年。这也是日课书历史中出现较早的一本，同时也是日课书用于个人捐献的进一步证据。

日课书并不是平信徒用于祈祷和冥想的唯一物品。在 14 世纪，他们有时也使用最初为神职人员准备的祈祷书。书卷包含《圣经》《教父和圣徒生平》《对圣经和祈祷文的摘录》，大约有 150 首诗，并按标准时间划分：一个是临时的，有礼拜日和礼仪年的重要节日的办公室；另一个是圣托拉莱，有圣徒节日的办公室。从 1300 年开始，该文本的一些非常豪华的示例，装饰有大边框、历史首字母缩写和整页图像，是为贵族级别的非专业赞助人制作的，如腓力四世（巴黎，法国国家图书馆）、贝尔维尔的琼、奥利维尔·德·克里松的未来妻子、法国警察的母亲（巴黎，法国国家图书馆，由让·梅德和合作者在 1323 年至 1326 年制作）以及查理五世（巴黎，法国国家图书馆，拉特女士）。

从中世纪早期开始，诗篇就成为非宗教人士最喜欢的经典教科书之一，经常被用来学习和阅读。诗篇中除了基本内容，还包含日历、圣经中的赞美诗和一些圣人的故事。然而，诗篇中的插图内容差别也很大。有史以来最奢华的诗篇是在 14 世纪的英格兰制作的，在这里诗篇享有特殊的"权利"。《玛丽女王诗篇》（伦敦，大英图书馆）创作于 1310 年至 1320 年，这其中包含了 223 个《圣经·旧约》中的场景，并在诗篇的页面下方插入超过 450 个人物形象，这是前所未有的丰富数量。我们并不知道这个手稿的第一位拥有者是谁，但是我们知道其他同类作品，比如，《卢特雷尔诗篇》（伦敦，大英图书馆），或者《德莱尔诗篇》的拥有者是谁。后者的内容中不仅包含《圣经·新约》的图像，还包含了各种示意图和寓言图，以此揭示方济各会精神对需求

者的影响。

在其他的一些情况下，大部分的此类手稿都有丰富的插图，而这种插图的丰富性也是对祈祷中视觉支持需求增加的一种回应。这种需求是如此的强烈，以至于一些手稿变成了一种真正的图像书籍，几乎没有文字。比如，《玛丽亚夫人画像之书》就由 90 幅讲述耶稣和圣徒生活的微型画组成（目前还剩 87 幅，约完成于 1285 年至 1290 年，巴黎，法国国家图书馆），或者我们所说的霍尔克姆圣经手稿（伦敦，大英图书馆），它创作于 1320 年到 1330 年的伦敦，是由多明我会的修士委托制作的。

这些祈祷书的生产和对其消费的爆炸性增长，不仅与人们读书能力的提高有关，也与现在普遍存在的默读习惯有关。在中世纪初期，许多文本都被大声地朗读出来：在教堂里或礼拜堂中，被朗读出的是教堂的历史、叙事或诗歌。而在 14 世纪，主导阅读形式的不是舌头，而是眼睛，这也是艺术史中一个重要的成果。一方面，客户可以亲自接触并使用这些祷告书（或手稿），他们也愿意为其华丽的装饰投入更多的资金；另一方面，这种祷告书为人们冥想与祷告创造了新的、私密的空间，也为人们的遐想和躲避世事提供了新的空间。当然，我们所谈论的所有这些祷告书，不仅是对宗教虔诚的一个见证，也暗示了一种身份象征，即人们在祈祷的时候，贵族和富裕阶层的成员也希望可以并且一直保持他们身份的等级，通过祷告书来展示他们的财富与地位。

世俗艺术的繁荣

与 13 世纪相比，14 世纪的人们对主要的社会雕塑具有明显的外部标志的需求更为强烈。那时，政治的不稳定激发出更多共识，使其有了更为人知、更广泛的用途；同样社会流动性的增加有助于推动统治阶级通过艺术来重申他们的立场，珠宝、丰富面料的服装、珍贵的陶瓷器，都是一种用于自我表达的媒介。我们不能忘记的是，一些大

的世纪危机主要是社会方面的，而下层阶级会通过暴力的方式（尽管鲜少成功）来要回参与集体和法律决策的权利。这些骚乱不仅出现在城市中，在乡下也时有发生。比如，发生在 1323 年到 1328 年的佛兰德斯农民起义，发生在 1358 年法兰西的扎克雷农民起义，还有 1381 年在税收的重大压力下爆发的英国农民起义。我们可以发现，这些人民运动在城市地区更为激烈，也就是说（这些起义）主要发生在佛弗兰德斯、巴黎地区（由艾蒂安·马塞领导的起义），还包括帝国区域（在 1360 年至 1430 年爆发了 80 次人民起义）和佛罗伦萨。佛罗伦萨在 1378 年时爆发了梳毛工起义，起义引起的骚乱直到 1382 年才得以平息。那个时代的人经常对这些骚乱进行谴责。弗朗科·萨凯蒂曾经感叹过男性在低等条件下获得骑士爵位多么容易，重点是没有更多的骑士存在了，就此他还写了一本较为苛刻的作品。

这种发泄也见证了 14 世纪欧洲理想化宫廷和骑士精神持续的、无处不在的存在，这些精神不仅在贵族中流行，也深入到资产阶级中。讲到城市的委托时，我们对此已经有了线索，在纽伦堡和科隆已经有了神话人物——九普罗迪，三个分别来自异教、犹太教和基督教的，作为儆戒的骑士叛徒的形象出现，这些形象最早出现在雅克·德·隆古永写于 1312 年的散文中。这些文学作品由诗句携程，或者更为常见的由散文形式携程，从另一方面来说，世俗的想象是作家写作最主要的灵感源泉。在图书馆的清单中，花费账单向我们展示了这一现象，即贵族更喜欢收藏世俗书册，娱乐类文学尤甚，但是也包含哲学、政治、道德和科学类书籍。

就像祈祷书一样，非宗教书籍也经常会有插图，而像贵族名册、日课经或是赞美诗集，则经常受到女性青睐。物质上的条件使得女性在平时的经济上不得不依赖自己的父亲或丈夫，而社会的习惯则将女性的消费引到奢侈品方向，服饰和珠宝、手稿、虔诚的物件，这些物品可以由女性私有，或是展现在大众面前。女性很少有机会在不朽的艺术领域进行干预。值得注意的是，寺庙、教堂的建设和装饰，或是教堂机构装饰品的捐赠领域除外。只有地位很高的贵妇人或是更自由

一点的寡妇，以及女性宗教团体才被允许购买具有纪念意义的物品。相反，在艺术书籍领域，贵族女性向我们展现了一种不同的动力，这对于文本的编写和翻译为俗语的事业产生了很大的帮助。在法国宫廷中，自 13 世纪 80 年代以来，来自布拉班特的玛丽亚、法国的比安卡、纳瓦拉的乔瓦娜和来自匈牙利的克莱蒙扎，都对文学作者和插图手稿的生产给予了鼓励。

在这种氛围下，所有有关装饰的可能的变形都被描绘了出来，从概括的或（和）统一的插图开始，比如由普通的战斗、宴会、航海场景组成，包含了强烈的个性的图像，以这种方式来满足顾客的要求。这些插图通常配以经典的宫廷文学，这些宫廷文学主要是 13 世纪的伟大小说，主角通常为圆桌骑士或其他布列塔尼的英雄人物，比如特利斯塔诺，或具有古老传统风格的记叙性小说（比如有关特洛伊战争的不同文章）以及《玫瑰传奇》。有关这些奢侈手抄本的一个典型例子是由一位叫兰斯洛特的人提供，他在 1300 年到 1320 年绘制了微型画（纽约，皮尔庞特·摩根图书馆），这部手抄本中包括 137 个用历史故事画装饰的首字母和 39 幅杰出的微型画，以罕见的矩形形状占据了拥有三列文本页面的长度，给予微型画画家进行流利创作的可能性。

除了这些经典文本，还有越来越多的当代作家的装饰性书籍出现，比如亚眠的吉拉尔的《梅利亚辛》，在 1285 年至 1286 年被加入插图并组装（巴黎，法国国家图书馆），或者大约同一时代的阿德内·勒·鲁瓦的作品《克雷奥马德斯》，人们保存了它的副本（副本位于杂文集中，巴黎，阿瑟纳尔图书馆）。有些时候，作品会在作家本人的直接监督下进行复制和装饰，就像纪尧姆·德·马肖在 1372 年至 1377 年负责其书稿"最终版"的编辑和插图一样（巴黎，法国国家图书馆），或是几十年之后的克里斯蒂娜·德·皮赞监督其不同手写稿的生产。最漂亮的手稿包含了 30 部作品和 130 幅微型画，它在法国王后伊莎贝拉意愿下于 1410 年至 1414 年得以制作（伦敦，大英图书馆）。

所有列举的这些例子都是法国的，但是讲法语的世界在这个更迭

中也只占据一小部分，它没有对文学文本的插图做出一个垄断。接下来介绍的则是 14 世纪最有价值、最原始的非宗教手稿。这里就必须要提到所谓的《马内塞古抄本》，又名《大海德堡诗歌手抄本》，取名于苏黎世家族（海德堡，大学图书馆，目录）。这部手抄本貌似是由市议员吕迪德·马内塞（1304 年去世）订制，尽管它的制作延续到 1340 年前后，其中也包含了最完整的德语抒情诗集。这其中的任何一个都在这 137 幅微型画中有所描述（110 幅归属于第一插图区域），它经过筹划和指导，或者专注于狩猎，骑马，马上比武，或者仍然由它的贵妇人"陪伴"。随着制成品所具有的非凡意义，它也为人们提供了宫廷生活的彩色、内容充分的清单，而原稿自然也变得更加理想，得到了升华。一些微型画也主要适用于肖像图稿：一对恋人在下棋，姑娘将花环戴在她心爱的骑士头上，夫妻间交谈或是并排骑行，女孩子参加马上比武，年轻人正在跳舞……

这种人物类型的传统主题越过了制成品的边界，并且采用了其他许多物件和媒介的类型：从壁画到挂毯，从象牙制品到奢华的陶瓷器餐具，从绣花地毯到瓷砖。举一个例子来说，在 14 世纪初，在不同象牙小盒的盖子上描绘了马上比武的场景，涂色于水晶高脚杯的杯底，如比较著名的有马上比武杯。这类非宗教制成品在 13 世纪末或 14 世纪初开始流传并不是偶然，这其中也伴随着有插图文学手稿的爆发出现。

所有这些制成品都表达出了与当代文化多方面之间的关系，我们可以举例说明。在 14 世纪前几十年，有一些象牙雕成的花镜（克利夫兰，克利夫兰艺术博物馆；伦敦，维多利亚和阿尔伯特博物馆；巴黎，卢浮宫）。这些浮雕描绘的是一对年轻夫妇专心于下棋，它们以不同的方式被解读：就像著名小说中的插图和解释说明一样，比如波尔多的休恩或特里斯塔诺和伊索塔；作为宫廷爱情的象征性表现，出于仪式感，诗人往往将其比喻为有明确规则的游戏，就像下棋一样（它反对无节制的骰子游戏，是肉欲的爱情形象）；它是为了取悦这些物品的购买者的一种消遣。所有这些文学，在这种特殊情况下都没必要相

图 11 《勃兰登堡的奥托侯爵》,《马内塞古抄本》中的微型画,苏黎世,1300 年和 1330—1340 年

互交替。重要的是,这种类型的图像以文化的形式,通过其自身的文字和其他类似人物形象愉悦到了观众,它"坐落"在人们的头脑中,在那里人们有时可以遇到上层社会的理想行为和文学形式上的改观。

除了以逃避现实或世俗娱乐为主题的非宗教手抄本,在 14 世纪

还有比以往数量更多的、用于丰富文化和教育的、经过大量装饰的手抄本。统治阶级向我们展示了其对历史更为强烈的兴趣，历史或许是古老的、《圣经》中的，也或许是最近的。历史编写者常常呈现出双重的享乐，比如记述关键事件的有趣小说，或是教育和道德的手段。他还可以经常添加庆祝的部分：法国的历史是从接近君主的观点开始的，在对 13 世纪末到 14 世纪历史的精心编纂中，《法国大纪事》留下了 100 份附有插图的副本，在这之中有在查理五世严格掌控下的部分，也有有关肖像学的历史（巴黎，法国国家图书馆）。类似的还有，卢森堡的特里尔·鲍德温大主教撰写了其兄弟——皇帝亨利七世（1308—1313）——在意大利游历的年代史，这部历史在 14 世纪中叶前后被加入插图进行说明（科布伦茨，国家档案馆）。甚至是哲学、道德和政治文本也受到更多上层阶级人物的喜爱，因而这些文本的豪华装饰版也开始流行。在致力于学术的非宗教书册中，更经常附有微型画装饰、更奢华的法律文本，其内容涉及民众的权利（查士丁尼文摘和机构也许是最重要的）或教会法典（《格拉齐亚诺法令》）。出于其大学的重要性，即使是在 14 世纪，博洛尼亚也依旧是这类法律手稿制作的第一需求中心，包括对《圣经》和礼拜仪式文稿的订购，博洛尼亚保留着它在阿尔卑斯山南部的重要的书籍中心的地位，与巴黎、伦敦和牛津相竞争。

非宗教宫殿的装饰

非宗教的主题（世俗主题）并不局限于规范的书面上，也不限于珍贵陶器和家具布料的装饰上，它也以壁画的形式出现在私人住宅的墙壁上。这种装饰技术的脆弱性和人们品味的变化，使得此类装饰到现在已经几乎消失了，只有通过书面资料我们才能够得以了解。在主要的王室地区，越来越多的历史和人物以庆祝的目的被表现出来。通过阿图瓦伯爵夫人保留下来的账目我们可以看出这位高尚女人的生活和文化信息，她曾在 1320 年 6 月委托布鲁塞尔画家皮埃尔绘制其父亲

罗伯托二世（1302 年去世）远征西西里岛的相关场景。委托合同坚持要求画家正确地绘制参与军事活动的骑士的武器，她还明确提到在场景中要出现"设计成简单描绘历史事实的文字"，这对于理解传统图像和主题来说是必不可少的。合同还要求画家在金属武器和盔甲上使用油彩。画作中的文字解释和宫殿壁画材料的珍贵是一种持久的现象，这也可以在国际哥特式大的循环周期中看到。这位伯爵夫人对绘画形式和文化的选择或多或少回应了英国爱德华二世的委托方式，即他曾在 1324 年委托圣奥尔本斯的约翰在威斯敏斯特的私人宫殿绘制其父亲爱德华一世的一生，这座私人宫殿实际上是大皇宫的翼楼，而大皇宫则是王室行政机关的所在地。然而，我们也不必过分描绘神话、圣经叙述、古老的历史和 14 世纪世界间的界线：对宫殿装饰的需求者和见证者更频繁地参与到装饰工作中，使得宫殿装饰与过去相比获得了一种持续性、合法性与庄严感。皇帝查理四世曾命人于 1356 年到 1357 年在卡尔施泰因堡的大厅绘制卢森堡家族的家谱，家族的权力通过 60 位人物得到赞扬，从诺亚到后来的君主继承人、罗马的英雄、墨洛温王朝的君主和加洛林王朝的皇帝。这一家谱图毁于 16 世纪晚期，而今因为其绘制于 1570 年的微型画复制品而出名，该复制品为马西米利安二世创作，其中也没有摆脱自身的政治意义。

展示出的卢森堡家族的家谱可能是非常棒的，就像波希米亚家谱那样，或者是理想状态下的，就像阿佐内·维斯孔蒂想要看到的画作那样，在他米兰宫殿的大厅里，画作因为天青蓝和金色变得光彩夺目。编年史家加尔瓦诺·菲亚马曾描述过一幅由乔托绘制的壁画，壁画描绘的是被骑士包围的世俗荣耀形象，位于前面的是埃涅阿斯、阿提拉、赫克托、赫拉克勒斯、查理曼和阿佐内本人，古代和中世纪的君主则与其位于同一水平面。两幅微型画被认为归属于阿蒂基耶罗，如果不是这位大师，恐怕这两幅微型画只能被保存在记忆中了。（巴黎，法国国家图书馆）

微型画中的装饰原稿包含了彼特拉克关于杰出人物的著作，在诗人去世之后，这一工作由他的帕多瓦弟子隆巴尔多·德拉·塞塔完

成。这一历史编纂工作由卡拉拉长老弗朗切斯科（1325—1393）委托，用于装饰其帕多瓦宫殿的大厅。该工作以 14 世纪 70 年代为源头，描绘的是绘画周期，包括 36 位古代英雄，这些英雄基本上都是罗马人，伴随着较长的传记题字和叙事场面，用来高举他们的功勋（这也是名人大厅名字的由来）。这一绘画周期在 16 世纪时几乎被重置，卡拉拉宫殿其他的非宗教绘画被少量保留和记录在文字中，这让人想起一间底比斯的房间（1347），一间尼禄的房间（1350），一间大力神的房间（1363），以及一些描绘了近期历史沧桑的环境，古老的主题也占据了维罗纳斯卡利格宫的许多空间。那里，当时在位的坎西诺里奥·德拉·斯卡拉（1340—1375）、阿蒂基耶罗和亚科波·阿万齐都被绘制在名人大厅中，大厅中还有耶路撒冷的片段场景的壁画，这是受到弗拉维乌斯·约瑟夫领导的战争的启发。

此外，在 15 世纪的绘画中，只有少数一些描述最细节的瓦萨里的生活和对形象的反映。

在意大利北部领主的宫廷中，罗马历史上的高尚人物被当作装饰的模型，这一现象并不奇怪。因为在古代的文本、钱币和雕像中都有他们的身影，这也花费了作家、古董商和艺术家的大量精力。正是这种风气，也揭示了人们在考古方面和思想体系上的严谨的习惯。而欧洲北部类似的创作基调是什么呢？有关人士并没有做出完整和肯定的回答，但可以肯定的是，1355 年，未来的查理五世，当时还是诺曼底的公爵，要求画家让·科斯特在沃德勒伊的诺曼城堡大厅中绘制恺撒大帝的一生，其中的场景包括其在高卢战役中成为胜利者，以及在威胁王国统一的英国人的战争的黑暗时期。与此同时，科斯特还在大厅的入口处和礼拜堂用狩猎的场景进行装饰。宫殿的美化工作使查理五世不得不花费 600 弗罗林，这一费用可能还包含材料的使用——油彩和底部的金色叶形装饰。

古代和近代的历史也并不是君主（或皇帝）宫殿中唯一反复出现的主题。对于骑士描述的绘画也或多或少出现。在意大利仍然保留了一些 14 世纪末的绘画：佛罗伦萨达维齐家族宫殿（现达万扎蒂宫）的

卧室周围就有此种绘画（绘制于 1395 年前后），其中有卡斯泰拉纳的悲惨爱情故事。同年还有安德烈诺·特洛蒂——一位骑士家族的成员，让人在其位于弗鲁加罗洛（靠近亚历山大）的塔中的大厅绘制兰斯洛特的壁画（被分离，放置在亚历山大市民画廊中）。这两个例子告诉我们，壁画并不仅仅是君主拥有的特权。达万扎蒂宫、弗朗切斯科的普拉托之家、佛罗伦萨圣马可博物馆的装饰遗迹和比萨的兰弗兰奇宫殿都向我们充分证明了至少在托斯卡纳已经有除了君主之外的家族或个人来用画作装饰自己的住所，以显示他们的财富和文化。加上从其他地区已知的例子来看，很显然，上层阶级家庭中的宫殿中更多存在的是叙事循环等装饰，即珍贵的织物挂在墙壁上，上面绘有各种图案，通过描绘各种动物、鸟类聚居或者花园等，展现出不同的意象。普拉托之家、圣马可博物馆、教皇和红衣主教居住的阿维尼翁宫都是这一点的强有力的证明。

在宗教与世俗中的陵墓中的纪念物

在以前，我们已经清晰地将宗教和世俗的作品与主题进行划分。然而，如果将这两个领域划分得"清清楚楚"也是错误的。在 14 世纪，这两个领域是可以相互渗透的：一个巴黎的非宗教象牙首饰盒可以侧面展现出珀西瓦尔的历史故事，因为首饰盒的盖子上有圣人的形象（巴黎，卢浮宫），还有一个附有两个夹层的上釉镜子首饰盒（巴黎，卢浮宫），被认为出自安茹的路易吉之手，这个首饰盒上面装饰有圣父和手抱圣婴的圣母画像。我们可以最大限度地在陵墓的纪念物中体会这种世俗与宗教的结合，因为那些纪念物都具有多种功能。它们的存在首先是以技术和礼拜仪式的感觉来"保护"死者的记忆：伴随着一种庄严的存在，陵墓使神职人员想起他们对已故者及其遗言应尽的职责，他们通常采取宗教仪式或祈祷方式，而不是财物上的捐赠。其他所有的信徒都很明显地被询问，为的是他们的祈祷可以与宗教结合在一起。凭借着碑文、纹章、浮雕、雕像和彩色装饰的存在，陵墓不

仅象征着墓中人已在阴界，也代表着其活着的时候在现实社会中的地位、获得的功德和人际关系。在教堂后或教堂内部的位置，墓穴的形状、材料、肖像和碑文，它的"孤立"状态，或者正相反，都与其他墓穴相邻，从而表达出对生活的希望以及对人间以外生活的恐惧。对这类陵墓中的需求占据了许多雕塑家工作的大部分，比如来自法国的让·佩平·德·于伊。在法国，雕塑家在这一领域的雕刻变得熟练，也取得了很大的成功，比如米兰的乔瓦尼·迪·巴尔杜乔以及蒂诺·迪·卡迈诺，他们为安茹家族所制作的纪念物在那不勒斯被视为典范。在法国，上层阶级的陵墓大多采用白色大理石建造，黑色大理石用来建造石棺，当代建筑中广泛流行的双色调品味，甚至传播到了陵墓的领域，为外来艺术家的设计提供了灵感。悬空的陵墓和地面的陵墓，陵墓和柱上的石棺，拱珙墓穴和墓志铭，只用几行字就概括出 14 世纪墓穴的巨大不同是不可能的。只有一个重要的方面可以在这里讲述：在 14 世纪上层阶级成员的墓葬中，已故者肖像雕塑的存在已经成为一种普遍现象。

肖像问题

在已故者呈卧姿的雕塑中，最有代表性的是在 1364 年到 1365 年由安德烈·博讷乌为查理五世所雕刻的作品，这是在查理五世刚刚上位之后雕刻的。这位君主能够借助陵墓中的武器和长铭文，很好地显示自己的身份，但是雕塑家似乎更致力于将这位君主的面部形象变得年轻，即鼻子十分明显，头部向后倾斜。查理五世的脸被彩绘、雕刻画成微型画，被复制在几十个图像中，这些形象都十分相似，在艺术家的雕刻下都显得不是那么宽大。这些统一时代的类似的肖像雕刻，给人留下了不可抗拒的印象。第一批被保存下来的画像似乎可以追溯到 14 世纪，这些画像显示出的是可识别的画中人的个体特征。瓦卢瓦家族的画像可以追溯到约 1350 年，而哈布斯堡家族的画像则要追溯到 1358 年。这些画像最初的功能仍然是不确定的，卢浮宫的画像或许

图 12 《"好人"约翰二世肖像》，蛋彩画和黄金木板画，约 1350 年

查理五世财产清单中最著名的折叠画像，画像所要体现的是查理五世本人、英国的爱德华三世，还是卢森堡的查理四世呢？这种情况可以放到之后的 1360 年进行说明。至于维也纳的肖像作品，我们知道在15 世纪它被悬挂在公爵的陵墓中，但它最初的目的仍旧是不确定的。可以肯定的是，它具有一定的政治意义，因为鲁道夫已经在碑文的指示中被明确指定，作为大公——一个他没有权力拥有却声称拥有的头衔。

在巴黎的肖像画方面，约翰站反对用金色作为画面底色——画出的形象不仅仅是对古代皇帝钱币的映射，也是一种避免过于直接"引用"圣人或是耶稣半身像的方式。用金色打底，衬以画板背面绘制的假的大理石，这样明暗对比下的肖像可以更加清楚地展示给人们，画家采用的是完好保留的意大利绘画形象，而这一保留可能归功于阿维尼翁的调解。毫无疑问的是，意大利和阿维尼翁在现代肖像的诞生中起了很大的作用。在当时乔托已经被看作人物轮廓绘画的大师——帕多瓦的皮得罗·达巴诺约 1310 年时写到，如果乔托绘制的肖像被路上的人看见，人们就会认出这是乔托绘制的。另一位伟大的意大利画家西蒙·马蒂，在阿维尼翁用一张羊皮纸为弗朗切斯科·彼特拉克绘制了其爱人劳拉的肖像。即使这一肖像可能不复存在，但《歌集》的第77 行和第 78 行诗（创作于 1336 年秋）仍然对其进行赞扬。此外，在普罗旺斯的城市，马泰奥·乔瓦内蒂的高度个性化和充满自然主义的画像向人们清楚地证实，劳拉的画像是 14 世纪意大利提供给欧洲其他艺术家的艺术借鉴，以此进行第一批肖像画像的创作。

在那时，纹章、徽章和写作在个人的发展方面持续扮演着至关重要的角色。在被认同度、具有的物理特性的基础上，它们也为越来越复杂的自然主义意义上的身体描绘艺术进化提供了必然的手段，而且忠实地还原了个体相貌。这种对人物五官新的关注可以肯定是受到当时人们新的兴趣，尤其是身体方面信念的推动，人们相信外貌、手势和姿态可以显示出一个人的性格。这种个人直接关联到自然深度的想法在《秘密的秘密》中就有所体现，这是一篇复杂的论文，特别是有

关相面的复杂叙述在 13 世纪末被翻译成不同的通俗语，以亚里士多德的名义流传，深受中世纪后期作家的欢迎。巴黎和维也纳的两幅木板画不知道是不是最古老的独立肖像，但可以肯定的是，14 世纪的作品在不同的客户：捐赠者、死者、君主、权威人物、主教、牧师、商人、银行家，甚至是艺术家的需求下迅速增多。艺术家新的地位在现实社会和想象中也恰恰成为新时代的一个明确标志。这一点也将在下一章进行讨论。

第四章

艺术家

行会，家庭，游历

在 14 世纪，"艺术家"一词指的并不是那些具有极高美学价值作品的创造者，而是指在七种自由艺术领域有特殊技能的人，这种人可以是学生，也可以是老师。人们可以在大学内学到这些自由艺术，根据古代，尤其是在 9 世纪时确定好的分类，这七种自由艺术是智慧的且与实践息息相关的学科，而不是用来营利的工具。后来它被分为两大类，分别涵盖了词的域名和数字，第一组为语法、修辞、辩证，第二组为算术、几何、天文、音乐。所有其他人类的活动则都归到手艺名下。这些活动被看作低级的行为，既是因为人们对奴隶性质的工作一直存在偏见，也是因为类似宗教默祷、打坐的行为被看作高级的。人们把手艺叫作"技巧"。这种等级的划分整个中世纪都在应用，因此我们不用特意夸大它的性质，尤其是对于 14 世纪而言。一方面来讲，我们必须要记住的是，至少从 12 世纪以来，神学家就承认，手工工作在神学领域发挥着积极的作用，尤其是对于宗教中的"救赎"而言，手工工作就好比我们为先辈赎罪的一种手段。从另一方面来讲，我们可以很好地观察到，艺术，包括手艺，都是人类认知和技术能力的集合，因此它的内涵十分复杂，即使得不到钦佩与赞赏，至少人们对其应该有正确的认知。所有提到的这些都是为一个事实做补充，即在 14 世纪，人们对艺术的感知有了深刻的转变。在思考和分析这些转变之前，我们最好先仔细研究一下手艺人工作和生活的物质条件。

由于 14 世纪的文明是建立在城市发展基础之上的，因此艺术家也自然而然在城市中定居。在城市中，艺术家的工作与其他手艺人一样，统一由行会（或协会，或联合，或同业行会）和城市协会管理，在这之中所有的成员都从事同样的手艺或商业活动。自然地，14 世纪

用来评估一个行会内部一致性的标准并不是由我们决定的：1283 年，伦敦画家秩序九项条款的前四条内容，就涉及了马鞍的绘画；同一时期的巴黎，画家的作品也与马鞍有关。在佛罗伦萨，画家是医师和药剂师艺术的一部分，因为香料商人出售颜料，而金银匠用黄金进行纺纱，因此他们也在丝绸行会中注册。同样的材料可以被不同的手艺人制作成不同的物品：艾蒂安·布瓦洛在他的专业书中曾指出，象牙不是只被画家和雕塑家使用，制作刀、刀柄、梳子、灯笼、书写板、念珠和骰子的工人也会拿它当作原材料。除了行会，艺术家也可以归属到善会中，相比专业行会，兄弟会就显得不是那么正式，但其会受到主保圣人的庇护（埃利吉奥保护金银匠、卢卡保护画家等），这其实相当于神圣的奉献和慈善活动，尤其是对于贫穷的成员来说。与行会的情况相同，兄弟会的管理结构显示出其内部成员对自己和社会的身份与认知。在 14 世纪末的巴黎，画家加入到圣卢卡会，微型画画家则成为巴蒂斯塔兄弟会的成员：这是两个不同的团体。相反的是，在布拉格，卢卡尼亚兄弟会从 1346 年成立以来就接收了画家、玻璃制造家、雕塑家、微型画画家、装订工人和镜子制造商。加入兄弟会是一个宗教和社会性质的问题，而加入行会则是从事一项职业必不可少的行为。它们加入的标准是不同的，但往往也具有选择性，因为这些行会的主要职能之一就是保证其内部成员可以垄断市场，因此行会通常不接纳新的成员，尤其是来自外地的艺术家。然而，这种情况并不是唯一的：大约在 1270 年的巴黎，"一个想要了解并进入行会的金银匠，只要根据行会的习俗和方式工作"就可以进入行会。在 14 世纪末的科隆，行会的会长不得不验证新成员的能力。1391 年，巴黎对章程的修改就罗列了成员对出徒作品的制作需要履行的责任和义务，这件作品就是成员自身能力的证明。这种出徒作品在 15 世纪出现的频率比 14 世纪更多。

行会的章程通常也用来管理学徒，因为学徒的手艺是在行会中通过实践和老师的监督学会的。这个领域充满很多变数，因为对学徒的教育条件取决于行会负责人与学徒之前订立的契约，更为常见的是与

学徒家庭之间的契约。许多学徒的年龄都在 12 到 16 岁，这样在六到八年后这些学徒就可以学成并成为艺术家；然而，也有成年人持续做数年学徒的情况。在欧洲的很多城市，一位大师一次只能收一名学徒。在学习结束之后，学徒可以有两种选择：第一种选择是留在师傅的工作室，或是加入别人的工作室进行合作；第二种选择则是开设属于自己的工作室。自然第二种选择比较耗费金钱，既因为行会要收取高额的费用，也因为成为一位独立的大师就要不得不承担租用或购买店铺的费用，这项费用一直很高，而且还需要自己购买相应的工具。大多数艺术家，都曾经与另一位大师成为合作伙伴。在 1387 年的第戎，雕塑家让·德·马维尔曾聘请过十几名助手。

　　行会还负责维护生产艺术品的质量和手艺人的工作时间与节奏，限制商业竞争，并保护行业声誉。举一个例子来说，1275 年法国国王菲利普三世（称号"冒险者"）颁布了一项规定，即所有金银作品都有加盖城市标志的义务。国王约翰二世 1355 年在此之上增加了一项规定，每一位大师都有义务建立属于自己的标签。事实上，在整个 14 世纪，这些受人尊敬的规定存在的模式却是不全面和不正规的，但是一些 14 世纪被保存下来的艺术品仍然被贴上了阿维尼翁、蒙彼利埃、巴黎或是图卢兹的标签。当然，这些标签也确保了手艺人（或艺术家）要遵守行会的准则。通常情况下，材料的优质程度是被严格控制的：1355 年，锡耶纳画家行会就规定，禁止对蓝铜矿进行销售；1361 年，锡耶纳金匠行会出台了相关规定，禁止使用玻璃来假装作品中珍贵的宝石。在锡耶纳，就像在其他地方一样，为了应对检查，艺术家要在开放的工作室中工作。通过所有这些规定我们可以明显地看出行会的优势了。1324 年，布拉格的金匠行会的体制中解释了圣餐杯的制作，但未提及圣骨箱、圣体显供台、雕像或类似物品的生产；相反，它还提到了杯、碗、戒指、腰带、首饰和图章的制作。很明显的是，非宗教制成品是金银匠主要的制作方向，而这一现象并不是只出现在布拉格，因为到处都是出自金银首饰店的非宗教物品，这些物品大约占了金银物品总数的 90%。

每一位艺术家所掌握技艺的种类是很难估量的，因为这个元素会随着时间和空间的变化而发生改变。在 1292 年，巴黎纳税人的名单里或是租税的单子里，罗列了 15200 位手艺人，33 位画家，24 位雕塑家，13 位微型画画家，还有 350 位鞋匠以及 214 位皮货商。这份文件允许同行进行评审。比如，人们通过它可以得知纳税最多的人是一位银行家，他交了超过 114 里拉的税；在纳税最多的工匠中，有一个陶工（19 里拉）、一个宝石商人（10 里拉）、一个裁缝（16 里拉）。有一位画家过着富裕的生活，因此他需要交 6 里拉的税，而他大部分的同事仅交 10 苏迪的税。由于陶瓷器餐具较为珍贵，珠宝和宗教物品都备受追捧，我们就不会为金银匠的数量感到惊奇：在 1368 年，伦敦的金匠公司内有 135 名成员；在 14 世纪末，科隆的金银匠数量已经超过100 名；1292 年租税的单子里则记录了 116 名金银匠。即使是在一个人口不是很多的城镇，比如阿维尼翁，在 1376 年也有约 50 名金银匠居住在圣彼得罗街区，因为这座城市中的顾客十分富有。

艺术家通常都聚集在一个固定的街区生活和工作。科隆的金匠一般都居住在主教堂附近，或是金匠胡同中。巴黎的手艺人主要集中在大桥附近，伦敦的手艺人大多沿着奇普塞德居住，主要是从圣保罗教堂一直向东。在这两种情况下，这种战略性的位置就允许这些艺术家之间有了更加深入的往来关系。同样的情况还有，与制造书本有关的艺术家大多集中在巴黎的一些街道：在巴黎圣母院大街和主教堂前，这两处地方都会有书商的存在；穿过塞纳河一直向南，羊皮纸商人则占据了作家路；微型画画家则大多居住在垂直于厄莱姆伯格德布里路的地方。在这种居住模式下，我们可以在宫殿边、主教堂、大学中、拉丁裔街区中找到这些艺术家，因为他们居住在主要的客户群中。

在整个 14 世纪，可以说艺术是一项属于家族的事务。由于“行会中的孩子”既享有获得学徒称号，也享有获得大师等级的优惠条件，所以在这一整个世纪，属于欧洲的艺术家的时代也不断进行更迭。知名艺术家的后代也可能受益于父辈的名气，比如弗朗索瓦·奥尔良，他在 1407 年时成为法国国王的官方御用画师，他就是继承了其父亲

让·奥尔良（文件记载：1361—1408）的职位，而让又是继承了其父亲吉拉德·奥尔良（文件记载：1344—1361）的职位。甚至还有一种可能，即吉拉德的父亲埃弗拉德·奥尔良的头衔就是"国王的画家"。这一世纪最重要的艺术世家就是帕勒世家，这个家庭中的建筑师、石匠和雕塑家主要活跃在 14 世纪下半叶的德国和波希米亚。这个世家王朝的建立者海因里希·帕勒，是土生土长的科隆人，他主要在施瓦本地区工作；海因里希的儿子彼得是布拉格大教堂的建筑师，彼得的儿子文泽尔和约翰内斯也同样作为建筑师活跃在维也纳和布拉格。彼得的兄弟约翰在 1357 年移居到弗莱堡之前，指导重建了巴塞尔大教堂唱诗台。有一种可能，就是在 14 世纪 80 年代活跃在斯特拉斯堡的米夏埃尔·冯·弗莱堡可能是约翰的儿子。经过推测，其他的艺术家可能也与这个家族有亲戚关系。抛开这些错综复杂的家谱，我们可以得知在 14 世纪末、15 世纪初德意志南部所有的建筑都被这个家族标记。提到另外一个很有代表性的家族，就不得不从西蒙·马蒂尼讲起，他与另一位画家梅莫·迪·菲利普乔（文件记载：1288—1324）的女儿结婚了，他们的儿子是一位金银匠，后来与兄弟多纳托和姐夫利波、泰德里戈·梅米合开了一家店铺。依旧是在绘画领域，但接下来介绍的是在佛罗伦萨三代从事这一行业的加迪家族，从默默无闻的人物加多·加迪（文件记载：1312—1320），到三代人中最著名的塔代奥·加迪。在雕刻领域，我们可以提起安德烈亚·皮萨诺的后代。他的两个孩子，一位是十分出色的尼诺（文件记载：1349—1368），还有一位是天赋没有那么高、没那么出名的托马索（文件记载：1363—1372），他们在父亲去世之后继承了父亲的经验，继续向其他手艺人进行传播，例如弗朗切西科·迪·瓦尔丹布里诺（文件记载：1398—1435）或是亚科波·德拉·奎尔西亚（文件记载：1394—1438）。尼诺（文件记载：1368）的儿子安德烈亚，不仅继承了爷爷的名字，也继承了爷爷的手艺。一个艺术家族更有助于女性走向通往艺术成功的道路，这一点适用于微型画画家让·勒·诺瓦的女儿布尔戈，同样适用于让娜·德·蒙特巴斯顿。顿娜 1338 年与丈夫理查德作为书商合开了一家书店，在 1353 年丈夫

去世后，让娜成为这家书店的主人。越来越多的女性开始从事有关图书的工作，至少在法国的首都这种现象已经出现。在伦敦的金银匠中，女性仅仅充当着"镀金专家"的身份。只有很少的女性成为画家，而且变得十分知名：在 14 世纪中叶，玛蒂尔德·怀姆斯——其画家家族的唯一一位后裔，也是一位寡妇，她将所有工作中用到的材料作为遗产留给了她的学徒威廉。一些巴黎的研究还清楚地显示，在 1300 年前后女性在玻璃制造商中所占的比重十分小。人们可以从偏见的角度对这一现象进行思考，因为甚至是在伦敦的刺绣工和织画宗教故事的手艺人之中，获得成功的也大多数都是男性，尽管英格兰唯一保留下来的中世纪刺绣作品是位于祭坛前部——由修女乔安娜·贝弗莱所制作的（伦敦，维多利亚和阿尔伯特博物馆）。在巴黎和科隆，有明确的法规用来规范刺绣工。艺术家中女性的稀有并不是一个奇怪的现象，因为她们一般不会接触某种手艺。因此，一些女性已经能够跨越这道门槛成为一个显著的标志，寡居也成为女性以妇女职业为基础而进行自我锻炼的一个先决条件。

尽管扎根于中心城市，但 14 世纪的艺术家也会到各地游历。对于活跃在建筑工程中的创作者和工匠来说，流动性就成了一种必要，这为这些人提供了就业机会。我们之前所讲的帕勒就是一个具有说服力的例子。类似的还有玻璃大师纪尧姆，他出生于诺曼底的库唐斯，却一直过着漂泊的生活：有证据表明，他于 14 世纪中叶到达蒙彼利埃，又在 1367 年去往阿维尼翁；自 1357 年起，纪尧姆开始建造赫罗纳大教堂；1359 年，他则身处巴塞罗那，在塔拉戈那大教堂工作。纪尧姆不是唯一一个"穿梭于"欧洲各中心城市的人。根据文件记载，雷纳德·德·福诺尔，这位石匠在 1332 年至 1344 年在加泰罗尼亚的圣克鲁斯修道院工作，1352 年雷纳德成为勃朗峰的圣母玛利亚教堂的主要建造者，1362 年他的儿子琼和托马斯与他一起进行唱诗台拱顶的建造，1373 年，雷纳德又成为塔拉戈那大教堂的建筑师。一个艺术家如果足够被人所知，受人尊敬，那么他就能够更换工作地点，参与到更多的项目中。建筑师雅克·德·福兰在 1310 年前后接替了其父亲多米尼

克的职务，一直到1336年都负责纳博纳大教堂的建造工作；在1320年到1330年，他还指导建造了赫罗纳大教堂唱诗台的建造。赫罗纳的这份委托规定雅克每两个月要到此建筑工程视察，教堂的牧师会承担其往返路程的费用。除了建筑师这一身份，雅克·德·福兰作为一名雕塑家，还接受了来自佩皮尼昂及其周边地区不同的委托。在14世纪，最具有说服力、最成功的艺术家是下面提到的这位，被许多客户"争夺"，他就是乔托——这个走遍意大利的男人。在阿西西，他为方济各会修士工作。在佛罗伦萨，出于不同的需求，他为像巴尔迪和佩鲁齐这样的大家族工作。在那不勒斯，他服务于安茹王朝；在米兰，他工作的对象是被他称为阿佐内·维斯孔蒂的人。在帕多瓦，对象则是恩里科·斯克罗维尼。在里米尼，他再次为修道院修士工作。在罗马，他还参与到圣彼得大教堂的建造工作中。蒂诺·迪·卡迈诺在那不勒斯的短暂停留以及乔瓦尼·迪·巴尔杜乔在米兰的停留博得了众多好感，这其中很大一部分原因可能源于他们共同的老师——大师乔瓦尼·皮萨诺。

这些个人游历肯定是令人回味的，但人们不应该错误地将艺术家流动的问题归到其个人事业的兴衰中，这两者是没有关联的。游历和停留确实与一些显著的经济、政治和社会现象相关，这一方面我们已经在第一章里讲过了。教皇从罗马到阿维尼翁的迁移造成了一个城市低迷的态势，使得一些艺术家放弃原本所在的城市，到别处寻求自身的财富，这就是之前引用的菲利波·鲁苏蒂及其团队所发生的状况。相反，得益于教廷的存在，普罗旺斯的城镇反而吸引了来自各地的金银匠、画家、微型画画家、雕塑家及建筑师。意大利和英格兰的艺术大师涌入加泰罗尼亚，促进了阿拉贡王国政治和经济的繁荣，在布拉格君主的个人创举及其范围内成员所造成的影响吸引了马蒂厄·达拉斯、彼得·帕勒和尼古拉斯·乌姆瑟的到来。我们还可以看出，黑死病也影响了艺术家的流动，他们从英格兰北部前往伦敦，从佛兰德斯前往巴黎。除此之外，不需要再提供其他艺术家过于"和平的"游历路线了。当然，这些游历经常与高薪甚至有时具有威望的工作紧密相

连，它们也促进了技术、新的艺术类型、形式上的解决方案，以及肖像创作的传播。然而我们也不要忘记，有时艺术家是被迫转移的：黑死病之后出现的用工荒，使得英格兰王室在 1350 年至 1380 年强迫人们进行劳动。这种情况尤其出现在爱德华三世的任期中，在 1350 年 3 月，爱德华三世写信给他的行政司法长官、市长、地方长官及其他官员，信中说明：在其 27 个郡中招募艺术家，其中一些为君主工作，另外一些画家和巴黎大师则负责装饰威斯敏斯特的圣斯特凡诺教堂，他们拥有固定的工资，所有的时间都应用来工作。

在作坊中：协作和多样化

与伦敦教堂相关的账目记录让我们了解到建筑工作中的组织细节，它们根据艺术家的工作时长及成品情况明确地给艺术家支付薪水。在 1350 年至 1351 年，在约翰·迪·切斯特的领导下有六七位艺术家相互协作，共同制作了彩色玻璃窗的模型，并且设计了原大的草图。另外有 12 位工匠在玻璃上绘出灰色调单色画，还有其他 15 位工匠负责切割玻璃，并用铅对其进行装配。两到三位合作者为绘画准备颜料。负责墙壁绘制的小组在圣奥尔本斯的休的指导下，进行着并不复杂的工作。这个例子清楚地表明，我们的浪漫的、有关艺术作品的思想，就好比是一个天才的创作成果，这与 14 世纪艺术生产的现实没有关联。在 14 世纪，艺术作品往往出自多人之手。这种情况当然适用于不朽的事业的创立，在建筑、雕塑和壁画领域，同样需要多位艺术家的协作，以便任务能在合理的时间内完成。合作关系可以建立在来自同一工作室的艺术家之间，也可以在客户或多或少强加的基础上成立，就像我们刚才所提到的。这种合作、选择或是提议，也会使得拥有不同技术的艺术家参与其中。这首先使得运用多种技术组合而成的艺术作品受益，位于比萨圣马特奥国家博物馆内的木制作品《圣母领报》，就是由锡耶纳的雕塑家阿戈斯蒂诺·迪·乔瓦尼（文件记载：1310—1347 年 6 月前）及为其进行彩色装饰的斯特凡诺·阿科尔蒂共同制作

的。1377年，勃艮第的菲利普公爵支付薪金，委托画家让·德·奥尔良和金银匠让·杜·维维耶（文件记载：1360—1401）共同创作镶有宝石和珍珠的黄金框架的画。对于其他艺术，比如花毯艺术和玻璃艺术来说，也允许不同行业的手艺人参与其制作中。就像前面提到过的，安茹的路易公爵支付给让·德·布鲁日薪金，让其制作出1∶1大小的《流氓与顾客》的模型与草图，同样还有纺织花毯的工人罗伯特·波因孔，他被要求制作出昂热的天启挂毯。由画家来提供图纸和计划这一现象在14世纪频繁出现，尤其是在意大利。在1383年到1386年，阿格诺洛·加迪三次为佛罗伦萨佣兵凉廊的装饰提供了雕刻模型，最后由亚科波·迪·彼得罗·圭迪和乔瓦尼·迪·安布罗焦进行雕刻，一份1393年的文件还指出，在其去世之前，阿蒂基耶罗就曾为十字架问题提出过一个方案，即应该有两名金银匠与曼托瓦的修女进行制作。在这些情况下，协作真正地分离了构思与执行两者。琴尼尼认同这种分离，他将其归因于提供模型的画家、刺绣工和玻璃大师，根据琴尼尼所说的，"与图纸相比，他们有更多的实践经验。"然而，处于世纪之交的托斯卡纳的情况却不能一概而论，但有趣的是，图纸的重要性日益增长，这与其自身更多的复杂性和视觉功效息息相关。在14世纪，它促使整个欧洲逐渐放开贯彻材料与精心制作之间紧密的联系。图纸首先解释了为什么像乔托这样的画家可以在1334年成为佛罗伦萨市政当局建设工程的负责人，他承担着整座城市工厂（包括防御工事）建造的责任。

琴尼尼曾表示，在图纸的基础上，画家还必须掌握各种技能。《艺术之书》包含在布料上做工的指导和建议，比如将其做成旗帜、马衣以及军人穿的外衣，还有比如制作药品匣子、生产刻金的玻璃制品、获得人体或人体部位模型，以及在墙上或桌上作画的方法。然而，在欧洲的南部和北部，画家的工作方法并不是相同的。根据当地不同的传统，材料自然会发生改变：意大利画家通常在杨树板上作画，北方的则偏好更为坚硬的木板，比如栎树。如果用来绘画的木板表面有许多相近的茎轴或者存在木节，那么为了使绘画的表面更为平整，画家

就要用画布部分或全部覆盖在画板上。木板其实是在已涂一层石膏的基础上吸收颜料的。在意大利，涂层习惯上是涂两层，第一层比较粗糙地涂抹，第二层则是更为细腻地涂抹上色。一旦描绘出预先的设计图，画家就会在画板上需要的地方再附上金箔，就是在这一点上画家作出压印、光晕，最后画成背景。为了有利颜色的附着和增加漂亮的暖色调，金箔纸要尽量很薄，而且在被使用到微红色的黏土上时要显示出接近于绿色的冷色调。颜料由与鸡蛋（意大利）或是与橄榄（北方）有关的色料构成，这些颜料涂绘在画板的最后一层。色料并不都是相同的：土色是十分容易获取的，而且这个颜色较为便宜；而由亚洲的天青石磨成的藏青色，则很明显更为珍贵。画板的边框样式丰富，有时上面会镶嵌彩色玻璃或是坚硬的小石头，像是用宝石装饰的一样。画板的制作所需要的材料经常不止一种，因此它的制作也会有技术比较好的金银匠参与其中；除此之外，它的制作也是复杂的，过程中可能需要多种权限的介入。在 14 世纪的意大利，木工活往往是由木匠大师安排好后，再提供给画家。如果 14 世纪画家的两个主要任务是绘制祭坛上的装饰屏和虔诚的画像，那么我们就不需要记住同样的绘画技术也用于给木制雕刻上多种颜色这件事情。绘画和雕刻之间的界限在欧洲中部仍然很不稳定，而该地区也恰好是 14 世纪最主要的发明——雕刻和彩绘的祭坛下装饰屏的所在地。在汉堡，画家和木雕师属于同一个行会，虽然如此，《圣彼得三联画》中的雕塑与画作相比显得更加不相称，以致如果真的是贝尔塔拉姆大师负责这件作品，貌似他已经把这件作品委托给了雕刻方面的艺术家——可能给了另一个工作室（的人），或者是交给了他的合作者，但与贝尔塔拉姆大师相比，被委托人的艺术风格显然是不同的。

画板作画可以在全年的任何时间进行，而壁画却不在冬天绘制。壁画是一种在墙壁上绘画的形式，颜料在土质结构的基础上被涂抹于潮湿的表面，这样在干燥的过程中产生的化学反应便会使颜色永久牢固。通常壁画是绘制在双层的灰泥层上，第一层表面较为粗糙，第二层则更为细腻和平滑。画家要迅速进行绘制，以防第二层灰泥层在此

之前就变干。然而，干燥的时间也不能持续太久，冬天的气候寒冷又潮湿，因此并不适合使用这项技术。或许至少是因为气候这一原因，欧洲北部的壁画颜色更为鲜明；但由于应用的颜料经常是干燥或是半干的，所以绘制出来的画作也更加"脆弱"。不过，阿尔卑斯山以南的一些艺术家，在某些场合下对干燥的运用使他们获得了更为强烈、明亮的色调。西蒙·马蒂尼就曾将这项干燥技术应用到锡耶纳雄伟的公共宫殿的大部分地方，此外金属层及其他材料的应用也丰富了这座宫殿的装饰。由于在那一时期也需要使用玻璃镶嵌物，镶嵌工艺与壁画相同，因此我们也就不会感到惊奇，像彼得罗·卡瓦利尼和乔托这样的壁画作家也是镶嵌细工师了。在欧洲北部，壁画并没有同样流传，这是因为彩色玻璃窗工艺的竞争，以及简化建筑物支撑框架的偏好。

因此，绘画艺术不断要求艺术家掌握一系列的创作方式，许多14世纪的艺术家更是具有多方面的才能。比如埃弗拉德·奥尔良，他既是画家，也进行雕塑创作，创作对象为阿图瓦伯爵夫人、法兰西君主或其他重要人物。这位艺术家是有可能掌握多种创作技术的，但首先他会在一项工作中经常扮演着领导者的角色：在1313年到1314年，埃弗拉德负责为勃艮第的奥托四世建造墓穴，纪念碑则由让·佩平·德·于伊进行雕刻，画家让·德·鲁昂进行绘制。更为常见的是工作中的工匠既从事建筑行业，也从事雕塑行业，因为这两项活动紧密相连，许多建筑作品（陵墓，喷泉，布道坛……）中会有许多雕塑的装饰。彼得·帕勒也是一位名副其实的雕塑家，1377年8月，他被聘请到布拉格主教区的教堂，负责奥托卡尔一世陵墓的建造。平卧的人物，繁杂的衣褶，面部有深深的皱纹，这是这位大师塑造出的唯一有文献记载的作品，但是由皇帝查理四世委托的陵墓与主教堂的半身塑像也常常被认为出自彼得及其合作者之手。其他地区也有类似发生：在意大利，乔瓦尼·皮萨诺不仅是一位伟大的雕塑家，也是锡耶纳主教堂建筑工程1284年至1296年的负责人；1297年，他又成为比萨大教堂的主要建造者。类似的状况也出现在意大利其他地区：在托斯卡纳有艺术家卢波·迪·弗朗切斯科、乔瓦尼·迪·巴尔杜乔和阿戈斯

蒂诺·迪·乔瓦尼。在翁布里亚，类似的则是艺术家洛伦佐·迈塔尼。伦巴第地区则有乔瓦尼·达·坎皮奥内（文件记载：1340—1367），他是一位雕塑家，也是"墙壁和线条大师"；另外一位则是马泰奥·达·坎皮奥内（文件记载：1351—1396），他曾负责建造蒙扎大教堂的布道坛和外墙。位于威尼托地区的则是安德里奥洛·德·桑蒂（文件记载：1342—1375 年前）、雅各贝洛兄弟（文件记载：1383—1409）和皮尔保罗（文件记载：1383—1403）。为了凸显这种普遍的现象，我们还可以再提一提海梅·卡斯卡尔斯（文件记载：1345—1377），这位 14 世纪加泰罗尼亚最伟大的雕塑家，他也以建筑师的身份活跃在莱里达（1360—1374），1346 年和 1352 年的文件曾记载海梅也是一位画家。

市场，商人，中间人

艺术家主要通过别人的委托进行工作，但我们要知道的是，在 14 世纪艺术生产中，有相当一部分艺术品是面向市场的，也就是说，针对的不只是专业购买者，还有潜在的客户。为市场生产的艺术品使用的材料不是很贵，产品都有着标准化的形状和统一的大小。与订制的艺术品相比，这些艺术品体现出了巨大的优势，它们的生产周期短，购买者不需要漫长的等待，也不需要碰运气。为市场生产的艺术品和订制艺术品也并没有就此成为对立面，因为在它们之间存在着"灰色地带"，有一些为市场生产的艺术品可以在购买者的需求下被"个人化"，即被再改造。这种大规模的生产主要出现在城市或商业中心，那里一般都有销售网点。但是，类似的相关文件和有关艺术创造的记载不是很多，原因是这些艺术产品并不需要一份初步的合同，但是对一些作品的根源和直接观察却使得这一领域发光发亮。在商业市场中保存下来的艺术，很大一部分是与宗教有关的：比如，许多 14 世纪的象牙雕刻门上描绘的都是圣母和圣婴的形象；另一个重点则是"耶稣受难"，在那时这一主题能够使任何一个虔诚的基督徒满意。生产这些艺术品的规模并不大，因此雕塑家所需的制作成本也并不大，他

们也不需要承担巨大的风险。在托斯卡纳地区，尤其是在佛罗伦萨和锡耶纳，类似的情况还出现在为个人所用的三联画上。弗朗切斯科·迪·马尔科·达蒂尼位于阿维尼翁的事务所的文件显示，在1371年和1384年，该事务所进口了大量三联画和彩绘桌子，以便在普罗旺斯的城市进行出售。这些进口的产品上绘有圣母和圣婴图案，尺寸和费用各不相同。而这家事务所在向普罗旺斯出售的同时，又往向相反的方向——巴黎和佛罗伦萨运送珐琅艺术品，不仅在1328年这短短一年如此，从1370年7月到1371年8月这些产品又会流通到教皇城，再转到巴塞罗那。博洛尼亚、布达佩斯、伦敦和滕斯贝格的博物馆都保存着青铜的模具，这些模具用来开凿砖墙和轧制金属，模具是几何、花卉或是人物图案，也可以被用来装饰木质或丝质物件。一般来说，形状较小的饰品可以被提前制作，如耳环、胸针、腰带等。一些艺术家的账目单会显示出店铺内已经有制作好的艺术品，等待买家发掘。1383年，商人贝内代托·德利·阿尔比齐购买了一位已故的佛罗伦萨画家的剩余库存，其中包含了许多不同种类的宗教画等其他艺术品，后来这位商人又将这些遗产转卖，以获取更高的利润。

阿尔比齐的这一事例让我们想起了让·德·甘德，他曾在1328年时向阿图瓦伯爵夫人出售过一些画板。我们不要低估商人在奢侈品流通中所扮演的角色，更何况商人和工匠这两种职业之间并没有明确的界限。例如，巴黎人让·勒·赛勒在1322年时被看作象牙雕刻工，但在1313年时他也拥有服饰用品商的身份；在14世纪二三十年代，他为阿图瓦伯爵和国王菲利普五世采购洗漱用品和象牙物品，但是没有任何资料具体指出这些采购物是他自己的库存还是他从同行处购买所得。在1998年埃尔福特考古期间，一个巨大的宝藏被发现，它为人们探寻一位伟大的商人提供了更广阔的视野和丰富的线索。考古学家挖掘出了3000枚硬币（主要为格罗斯硬币，即法国硬币）和超过600件珠宝首饰，这些首饰基本上都是非宗教性质的：陶瓷器餐具、腰带、戒指、胸针、别针和缝在衣服上的小饰物，这些珠宝首饰被认为出自13世纪中叶和14世纪中叶的法国。不得不提的是，这些宝物至少有

一部分属于犹太人大量的财产储备，它们是犹太人为减少在 1348 年到 1349 年遭受的抢劫中的迫害，而不得不掩饰自己所拥有的财产的一种证明。像绘画、象牙或者珠宝都是商业贸易中覆盖较广的部分，但是也有一些人士透露出更让人意想不到的情况。就像那一时代编年史家所记载的，1338 年 1 月两位来自伯尼尔家族的资产富有的女士，被指控使用巫术占有两尊彩色雕塑。这两尊彩色雕塑前面雕刻的是一个男人和一个年轻漂亮的女人，但是雕塑的后面被野兽破坏了。这两个形象展现的是尘世间财物的虚伪，类似地被称作"魔鬼"的雕塑在斯特拉斯堡、巴塞尔和弗莱堡主教堂的大门上也有出现，或者存在于沃姆斯的大教堂，尽管这些雕塑形象都非常小。编年史家还记载，伯尔尼家族已经从伊普尔的资产家——让·杜·科隆比尔处购买了很多木制雕塑。这个令人惊奇的消息，由珍妮特·范·德·穆伦提供，在 14 世纪的欧洲打开了令人意想不到的财产流通前景，除此之外，还有上层阶级的祈念和崇拜的做法。

商人也不仅仅是奢侈品的销售商。在 14 世纪，他们在更为珍贵的文物生产中也扮演着十分重要的角色。例如，在花毯和刺绣领域，只有拥有固定资产的人可以购买昂贵的原材料（金线、银线、丝绸和珍珠），为大量的劳动力支付工钱，等待前来购买的大客户。大的商人也拥有需要保证产品的联系网络、确保产品的销售。这些产品一般是君主出于自己意愿制作而寻找其他购买者的。在这种销售情况之下出现了一位中间人——尼古拉斯·巴塔耶，他是干预昂热"天启挂毯"生产的一个大商人，他经常往返于巴黎和阿拉斯，并在那里建立了他的网点。在极为秀气的刺绣作品中，由商家进行经营的商业渠道的存在可追溯至 13 世纪中叶，编年史家马修·帕里斯记载，教皇英诺森四世下令要求，因诺琴佐英国西多会的成员为他提供刺绣作品，"处理这些刺绣作品并以适当的价格卖掉它们，不会使伦敦的商人产生不愉快"。在另一个行业——图书行业，巴黎的一些大的企业家占据了关键性的位置。从 12 世纪开始，法兰西王国首都的图书市场中就出现了一个新的形象——书商，将书商的职责和出版商的职责合二

为一。从 1275 年开始，每一位书商都应在巴黎大学进行宣誓，以此来获得自己的经营权利。书商的职责不仅在于卖书，还包括协助书的生产，委托不同的专业人士来负责撰写文字、为书进行装饰，给书装订，负责与订购者或购买者进行谈话。他们不仅提供册卷，也提供小说。罗伯特·德·莱尔-业当去世之后，1325 年他的书散落在巴黎各处。他的其他同事都有自己的专长，比如：在托马斯·德·莫伯日（文件记载：1313—1349）的书中，生产最多的是圣徒传记的手抄本；另外两个人让娜和理查德·德·蒙特巴斯顿是微型画画家，除此之外两人也是书商，他们制作当代的非宗教文本——他们制作的 19 份《玫瑰传奇》的副本至今还有所保存。至少在大的城市中，艺术市场像是一个复杂的宇宙空间，在那里艺术家和客户可以通过各种媒介建立联系。

在宫廷中

艺术家工作和生活的空间不仅在城市中。在 14 世纪，宫廷也为艺术家提供了新的活动空间。在阿维尼翁、伦敦和巴黎，一些艺术家已经融入了宫廷的行政和管理结构中，他们拥有自己的办公室和头衔，同时也承担一系列责任且拥有一些权力。在这种情况下举一个马泰奥·乔瓦内蒂的例子，文件记载他从 1346 年起成为教皇的画家，事实上他主管的是圣马齐亚莱教堂的壁画工作。在 1304 年，埃弗拉德·德·奥尔良已经获得了"国王的画家"这一头衔。在布拉格，大师狄奥多里克从 1359 年起就成了王室的御用画家。如果宫廷画家的存在相对较为广泛，那么其他类似头衔的持有者就会变少，就好比王室宝物的打磨师，就仅存在于布拉格。这些办公室不一定是永久性的，在查理五世在位期间，有 4 位书商获得了王室抄写员的称号，他们在王室图书馆参与了一个有雄心的工作项目，他们工作的内容包括翻译和编辑新的经济、社会、政治作品，主要是君主想要为宫廷吸纳各个领域值得信赖的专业人才。查理五世去世后，抄写员的办公室也失去了其作用和重要性。文件记载让·杜·维维耶从 1363 年起是巴黎"国

王的金匠"，但是类似的办公室在伦敦的宫廷中并不存在，布拉格也没有。此外，杜·维维耶也是1363年起勃艮第公爵的金匠，这标志着这种类型的艺术家并不专为王室所有。更多的画家可以在同一时间获得相同的头衔，比如在查理五世的宫廷中，让·德·奥尔良在1361年入职，晚于他的让·德·邦多尔作为皇室画家于1368年入职。君主和王子也会变得慷慨，查理五世在1368年时提升了让·德·奥尔良的贵族头衔，查理六世在1396年将同样的荣誉赐给了让·杜·维维耶。艺术家在宫廷中可以变得不那么"官方"，这归因于他们受人尊敬的头衔，比如"男侍从"的称号，可以让人更方便接近君主。然而，女士却没有像上述一样的优待和办公室归属，她们仅仅拥有固定的薪水、法律豁免（比如通过企业标准）和税收赦免，可能也会提供给她们住宿。

对于很多艺术家来说，进入宫廷无疑是一个重要的里程碑。但是相信在这种形势下，君主将艺术赋予艺术家这个说法或许是错误的。通常，宫廷艺术家的职责是被赋予的，因为一个专家可以随时被指派到一个庞大而复杂的有机体中（如宫廷）。在法国查理四世统治期间他的宫廷中有400位艺术家，1344年则有200位艺术家为阿拉贡国王的宫廷服务。因此，在伦敦，国王的玻璃大师就主要负责玻璃的保养和维修，而宫廷中的金银匠和挂毯工人则应该首先负责加紧修理被碰坏的陶瓷器餐具和缝补衣服。除此之外，宫廷艺术家还可以为贵族修复"大的"艺术作品。吉拉德·德·奥尔良是1352年起国王的御用画家，他不仅为王室成员绘制宝座和一些肩舆，也包括各式各样的轿子。在宫廷中工作也可以说会有无力偿还金钱的风险，也可能会因为没有收到薪金而丧失前途。最后要说的是，在宫廷中的工作和在城市市场中的工作并不是完全不相容的，更为优秀的艺术家可以在这两个环境之间转换，以此来获得自己最大的利润。在意大利，为公民的权利进行工作或许会比为王室工作更为有趣。一份文件曾经记载，1334年4月12日乔托正在担任佛罗伦萨公共建筑的负责人职务，这份文件表明，在世界上没有一位比乔托更能胜任这项工作的艺术家了：在城市中定

居（这位大师当时在那不勒斯），他在艺术中取得了巨大的进步，也将这种荣耀同样带给了佛罗伦萨。但是，在阿尔卑斯山北部艺术家没有服务过城市客户而直接为君主工作的情况并不少见。比如，大师奥诺雷在 1296 年时为腓力四世绘制微型画《日课经》（巴黎，法国国家图书馆），他的其他杰作也与王室的机构或个人密切相关；但是，这位微型画画家也为一位大学的大师装饰过《格拉提安法令》的手抄本（图尔，市立图书馆，1288）。甚至是海梅·卡斯卡尔斯也为大的工厂或私人工作，同时他也为君主工作，主要是进行雕刻，与他的同事阿洛伊（文件记载：1336—1382）一起于 1349 年至 1361 年在波夫莱特修道院的王室陵墓工作。

前进中的新事物

无论是在宫廷中还是在城市中，人们都能感觉到 14 世纪的艺术家与 13 世纪的艺术家有所不同，并且这些艺术家自己也这么认为。就像前面已经提到的，在布拉格大教堂的唱诗台以及拱廊都有雕刻于 1374 年至 1385 年的半身像，这些半身像都附有铭文，它们的存在不仅是为了纪念王室家族和在新建筑建设中做出贡献的高级教士，也为了纪念最初的两位建筑师——马蒂厄·达拉斯和彼得·帕勒。但是在艺术文学中，了解到更多的专业术语之后，我们就更能了解在此期间艺术家形象和地位的变化。在意大利，艺术家越来越频繁地参与到作品的建设中，并且会签署相关文件。事实上，在任何情况下我们都可以理解：这些签署就好比亲笔确认一样。多样的或是集体的签署是很常见的情况，西蒙·马蒂尼和利波·梅米一起于 1333 年的圣母领报节为锡耶纳大教堂（佛罗伦萨，乌菲齐）签署公告，圣布的圣骨箱就是他们的作品，乌戈利诺·迪·维埃里成为他们指定的合作伙伴。签名的加入是一个复杂的现象，它可以知晓一些重要的变化，甚至可以进入意大利 14 世纪的界线中，年代、地理、作品的类型、采用的技术和主要情况供我们研究艺术家的活动。比如，锡耶纳的金银

匠在他们的作品上签名，在 13 世纪末至 15 世纪中叶，在任何一个他们去过的地区都能找到附有他们签名的圣餐杯。在画家领域再举一个例子，保罗·韦尼齐亚诺在圣马可教堂（1345）瞻礼日的装饰屏上签了自己的名字；安布罗焦·洛伦泽蒂也曾在壁画作品上签过名；雕塑家梅萨涅兄弟 1397 年在圣马可的圣像屏上留下了他们的名字，与现在那些想要"占领"一部作品的思想相比，曼雷萨兄弟的做法并不会让人感到惊奇。然而，14 世纪的等级与我们相比还是很不同的，就像我们已经看到的，刺绣工人杰里·迪·拉波在曼雷萨的祭台正面装饰物上签上了自己的名字，这么做的还有另一位佛罗伦萨刺绣工人亚科波·迪·坎比奥，他于 1336 年在另一部作品（佛罗伦萨，学院画廊）上签了字。熔炼工在钟上签名的情况发生得十分频繁，既是因为使用的熔炼技术复杂，签上名字可以得到别人的赏识，也是因为这些钟可以起到宗教和社会作用。所有这些签名都是有意义的，无论是从语言选择（拉丁语或是俗语）和类别（散文或是诗句），或是刻的内容和书写的字体来看。比如，杜乔·迪·博宁塞尼亚在坐有锡耶纳领主的宝座座石上刻上了"陛下"，隐喻地将字刻在圣母玛利亚的脚上，象征其是一位优秀的调解者。他的签名中包含着祈祷，这并不会让人感到惊奇："神圣的上帝的母亲啊，请您保佑锡耶纳的平静和杜乔永恒的生命，因为他这样刻画的您。"这样的想法其实是崇拜上帝、玛利亚和其他圣徒的过程中进行的艺术工作，以此来获得在阴间的功德。签名也表达了骄傲、毛遂自荐的想法、公民的尊严和个人的人格。通过将自己的名字签署在主教安东尼奥·多索（1320 年去世）的墓碑（位于佛罗伦萨大教堂）上，蒂诺·迪·卡迈诺宣称只要父亲还活着，他就拒绝大师的称号。相反，乔瓦尼·皮萨诺在皮斯托亚的圣安德烈亚教堂（1301）的布道坛上签了字，他宣称自己比已故的父亲尼古拉更为优秀。乔瓦尼在比萨教堂给我们留下来的签字更为密集，更为复杂，也更具有雄心，而艺术家们在奇迹广场所留下的签名更多。有两篇长的拉丁诗文刻在底座上和布道坛上部；这些现存的签字是在 20 世纪被修复的，但是原始的签字被古代的抄写副本记录了下来。碑文清

楚地记录下布勒古迪奥·迪·塔多在教堂工作时引发的冲突，这个冲突在乔瓦尼的妥协下已经解决：1307年，布勒古迪奥放弃了项目的监督工作，由内洛·迪·乔瓦尼·法尔科尼接替。这个冲突被表现在主教堂布道坛的大理石上，也是经过客户同意的。这些文字不仅提到了布道坛肖像项目的复杂，也对乔瓦尼的艺术进行了夸张的赞美，主要是赞扬其能在大理石、金子和木头上雕刻出美丽的作品，而不是在自己的意愿下进行着丑陋或变形的工作。他的天赋是神赐予其的神圣礼物，那些指责他作品的人应该受到斥责。现在在我们面前的是一个特殊的情况，但是由于实践网络和共同文化的存在，像"天才"这种能力，就像从这一世纪末起人文主义者所说的，其实是个人的先天素质。另外一个被世人所看见的签名是维塔莱·德利·艾奎（文件记载：1330—1359），通过他的作品《圣乔治》（博洛尼亚，国家美术馆）可以看出，他是博洛尼亚一位非常讲究和具有表达能力的画家，从14世纪40年代初的时候，这位艺术家在自己的姓氏上玩花样，与在圣马的背部刻上的交织的字母组合，以显示自己的名字，他的这种做法可能受到了公证员所使用的类似标志的启发。

尽管其他地区也会有签名这样的情况出现，但在欧洲地区签名仍是比较少见的。工程负责人让·拉维和接替他工程的他的侄子让·勒·布特里耶将他们的名字留在了碑文中，碑文在18世纪被复刻在巴黎圣母院唱诗台围栏的东部。让·普塞勒、安西奥·德·桑斯和雅凯·马奇将自己的签名最小化地放在了抄写员罗伯特·德·比林在1327年抄写的《圣经》的末尾（巴黎，法国国家图书馆）。活跃在巴黎的金银匠让·德·图伊（文件记载：1328—1349）将自己的名字刻在了一个圣餐杯上，这个圣餐杯现在被保存在维珀菲尔特教区教堂。海梅·卡斯卡尔斯的名字被刻在科内利亚德康夫特教堂祭坛装饰屏的基石上，与捐助者的名字和日期（1340或1345）在一起。就算没有签字的痕迹，其他痕迹也能够留给世人去感知艺术家的艺术工作。比如，在法国的一些财产清单中也列出了艺术品的创作者的名字。在1379年查理五世的财产清单中，教堂的内部采用的都是白色厚呢绒，再涂上

图 13　维塔莱·德利·艾奎，《圣乔治和公主》，木板蛋彩画，约 1340—1345 年

灰色调单色画，与纳博纳的装饰相似，被称作"吉拉德大师的教堂"，据说就是吉拉德·德·奥尔良制造的。在他的遗嘱中，1371 年王后乔瓦娜·德埃夫勒表达了想把自己的手抄本的"那个小女佣"留给查理五世的意愿。后来经过王室图书馆和公爵乔瓦尼·迪·贝里的手，这部手抄本在 1416 年仍然被描述成"属于我们女王的短暂时光，被称作

是女佣时间，被画成黑色和白色"。这位微型画画家去世的时候已经80多岁了。

艺术家的声誉是由其自身的气魄和艺术能力所衡量的，我们举一个特别能说明这一点的例子，就是乔托。彼得罗·迪·阿巴诺、薄伽丘、菲利波·维拉尼和琴尼尼都赞扬过乔托。这些赞扬的声音会成倍增加，从但丁《炼狱》第十一篇章的著名段落开始，包括所有的评论家，再到那些比较著名的诗人如弗朗切斯科·达·巴贝里诺、切科·迪·阿斯科利和安东尼奥·普奇，再到编年史家，如里科巴尔多·费拉雷塞，或佛罗伦萨人乔万尼·维拉尼，他在1348年的《新编年史》中描述了这位同胞画家："在绘画领域他是最具权威的大师，他笔下的每一个人物动作姿态都是自然的。"关于乔托的文学持续发展了很长时间并不是偶然。对于我们来说更重要的一点文本中表现出来的信息，早在1315年这类文学就已经"朝气蓬勃"，在地域方面也有着较为广泛的传播，如托斯卡纳、威尼托和伦巴第。人们还强调指出，乔托因为他的功绩而出名，而他的同事则因其他原因被提及：布法马可——薄伽丘和萨凯蒂不同小说中的主角，首先因为自身的机智和厚颜无耻为人所知。有关艺术创作的新的理解则解释了这个人物形象的出现，他的形象是与艺术家相反的。薄伽丘曾说，就像他所看到的乔托艺术那样，他表示这种区别是在"愚昧"和"智慧"之间的，他很明显地将这一点放在其书的第二章中，然后为读者，包括那些行家创造了一位同谋。类似的行为还有弗朗切斯科·佩特拉卡，在他留给帕多瓦领主弗朗切斯科·达·卡拉拉的遗言中说："我的桌子即圣母玛利亚的圣像，它是优秀的乔托的作品，……它的美是愚昧的人看不到的，但是它会引起艺术大师的惊奇。"只有西蒙·马蒂尼通过彼特拉克提及的内容，对比乔托艺术而赢得了在文学界的名声。这里需要铭记的这些诗句，它们被作家写在书的扉页上，而书则是锡耶纳的大师为了他的内心所爱的维吉尔的原稿（米兰，米兰图书馆）而作的，书中画家通过一系列词汇的选择和时代的建设来靠近他所敬仰的拉丁诗人："曼托瓦给了维吉尔生命，他用这些诗句创造了这些事物，西蒙用他的双手画出了锡

耶纳。"

14 世纪留给未来艺术一笔重要的、形式丰富的遗产。13 世纪末从阿西西的建筑工程中地开始的绘画形式上的改革，已经把根植入到了这一时代整个欧洲绘画界的发展历程之中。世俗艺术的扩展、人们对世俗艺术品需求的增长这些现象在未来更为剧烈。单独的雕像和叙事浮雕成为 14 世纪雕塑艺术的第一层作品——这种趋势一直持续到罗丹时期。在 14 世纪的发明中，挂毯的生命一直延续到 20 世纪，它们存在于有权力的人的房间中。除了这些遗产之外，艺术家的不同思想也更为清楚地定义了作为一名手艺人更应具备的个人素质，与以前非凡的手工创造者不同，这些不同的思想或许才是整个 14 世纪留给欧洲文化的更为珍贵的遗产。因此有关这一主题，我们可以通过探寻这一短暂进程内欧洲艺术的发展进行了解。现在我们来做一件更重要的事情：欣赏这一时期的作品。

作品赏析

图 1 科隆的雕塑家

《耶稣像》，约 1290 年，凝灰岩材质，高约 200cm，科隆，圣彼得罗和圣玛利亚主教堂，唱诗台

　　1248 年，科隆大主教康拉德为科隆大教堂的动工举行了奠基仪式，这标志着科隆大教堂正式开始建造。从结构到装饰，科隆大教堂都是以法国北部，尤其是以亚眠大教堂为范本建造的。即使祝圣活动是在 1322 年才进行，但早在 1304 年对圣殿的建造就已经完工了。在最初礼拜仪式所用到的礼仪家具中，被保存下来的有华丽的大理石祭坛（1315—1322）和唱诗台上神职人员专用的木椅（1308—1311）。在这些木椅前面的是凝灰岩材质的雕像，这些雕像被刻画成圣母玛利亚、耶稣和 12 位使徒的形象。每一尊雕像都高约 200 厘米，被放置在距离地面 6 米高的托座上，雕像上面还有一顶华盖，华盖上耸立着一尊奏乐天使的小雕像。现存的彩色装饰是在 1840 年至 1842 年由工人进行上色的，但是这些人物的形象却在教堂建造开始时就被艺术家绘制出。一些雕像在后来被修复过——像耶稣握着圣球的手就在 19 世纪被修复过。一开始，艺术家认为圣殿中使徒雕像的安放与教堂中最初的门徒安放的位置应当相同，但后来这一想法直接受到了巴黎皇宫圣礼拜堂（建于 1243—1248 年）类似人物形象的影响。事实上，科隆大教堂的唱诗台也被看作一个巨大的、珍贵的圣骨箱，里面装的是这座城市最令人尊敬的，以前保存在金银匠尼古拉斯·德·凡尔登店铺中的、朝拜初生耶稣的三博士的圣骨。这些使徒的形象则由供奉君主的教堂专门进行描绘。科隆大教堂是神圣罗马帝国精神和政治层面最具权力的代表之一，也成为其他教堂的创作原型。尽管很难提出准确的参考，但也不得不说，科隆大教堂内的雕像的风格已经被高度法国化。这些雕像人物显示出瘦长的比例和活跃的姿态，就好像是在跳舞一般；人物身上的衣褶繁多，线条流畅；人物的面部瘦小，轮廓被头发和胡子"包围"。这些雕像与斯特拉斯堡主教堂西门的雕像一起，在很长时间都代表着莱茵河上游和中部地区精湛的雕刻技术。

图2　恩里科·迪·科斯坦萨大师

《耶稣和圣约翰》，约1290—1300年，核桃木材质，高约141cm，安特卫普，梅耶博物馆

　　这组壮观的木质群像的原始彩色装饰质量非常高，至今都保存完好。福音书的作者圣约翰眼睛半阖，将头靠在耶稣的心脏位置；耶稣温柔地执起圣约翰的手，让他靠在自己的肩膀上，目不转睛地注视着前方。类似的群像还有很多，大多都来自13世纪上半叶的德国西南部，比如柏林、法兰克福、斯图加特等城市的女修道院。这组来自安特卫普的群像是最有观赏性、最早创作的群像之一。该群像出现瑞士位于巴塞尔和科斯坦萨之间的圣凯瑟琳多明我会修道院。当时，记载修女生活的文章曾多次提及这组群像，说它是一名来自迪森霍芬附近的市民马丁·施泰因献给修道院的，而这组群像则出自恩里科·迪·科斯坦萨大师之手。关于该群像的第一种说法是它被安放在福音书的作者圣约翰的祭坛上，第二种说法则是它或许靠近施洗者圣约翰像（卡尔斯鲁厄，列支敦士登博物馆）。关于这两位圣约翰的传说在中世纪末时都被广泛传播。在13世纪到14世纪，圣凯瑟琳的修道院深受莱茵神秘主义的影响。一名叫乔瓦尼·陶莱罗（约1300—1360）的布道者指出，圣约翰是基督徒的灵魂之一，他必须完全投身于救世主的怀抱。与此类似的还有多明我会的女修士也专注于在耶稣的目光下默祷，力求与约翰成为一体。关于修道院的年代史中有记载，这些修士在这组群像前专心甚至是陶醉地祈求。同样，这些群像的姿势和表情也给予默祷的人一种力量，使得他们在这种形式下的默祷更加虔诚。其他一些起到类似作用的作品，虽然也来自同一个修道院，比如群像《访问圣母》（纽约，大都会艺术博物馆，约1310—1320），但是却没有达到这组群像的强度。

图3 吕贝克的雕塑家

《祭坛装饰屏》，约 1300 年，栎木材质，242cm×289cm×43cm，巴特多伯兰，前修道院教堂

　　这座祭坛装饰屏用栎木雕刻而成，位于梅克伦堡巴特多伯兰的西多会修道院教堂（今多伯兰大教堂）的主祭坛上，于 1301 年教堂东段重建完工后不久雕刻完成。尽管它的各部分和彩色装饰在 1848 年至 1849 年被重新制作，但这件作品整体来说还是被保存得比较好的。它的主体部分被分为七个隔室，中间隔室的下方是一个盒子大小的空间，其他的隔室则分属两个区域。后面提到的这些隔室被用来展示修道院丰富的遗产，中间的隔室曾则被用来放置《圣母与圣婴》——这尊雕像大约从 1400 年开始被用来装饰挂在祭坛前面的吊灯。圣母玛利亚手持圣体盒，耶稣用右手表示祝福，并将圣餐面饼放入这 个珍贵的容器中。主体左右两面的拱门下，雕刻的则是耶稣童年时期和

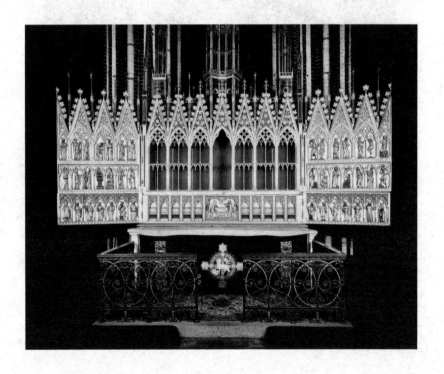

耶稣受难的场景，这些都是《圣经·旧约》中的片段。一直到 1848 年，左右两面的外部又被添画上了六位圣徒。祭坛装饰屏下部中心雕刻的是"圣母玛利亚的加冕"这一场景，这一部分也被当作壁龛。左右两面下部则有十四位圣徒，这些圣徒是在 1368 年——教会的礼拜用品正处于复杂转变的这一时期被添加上的。后来，一座新的装饰屏建成，为了平衡人们看待这两座装饰屏的视觉压力，这座装饰屏被加高。在圣殿北部墙上，还有雕刻而成的礼拜家具，这些作品一起构成了那一时代的宗教装饰品。这座巴特多伯兰的祭坛装饰屏是吕贝克地区雕塑家的杰作，也是已知保存最完好的、拥有左右两面的祭坛屏之一。

图 4　乔瓦尼·皮萨诺（约 1248 年，比萨—1319 年前，锡耶纳）
《三博士来拜》，1302—1310 年，大理石材质，布道坛整体高度为 433cm，比萨，圣母升天大教堂，布道坛

今天所展现在世人面前的大理石布道坛，是在 1926 年被重新建造的，在此之前它只是分散的碎片（在这之中，有一组刻有四位福音书作者和两位天使的群像被收藏于纽约大都会艺术博物馆）。这座布道坛有几处引起争议的地方，1595 年的一场大火曾烧毁了它原始的画像。最开始时这座布道坛位于圆顶下方，唱诗台的右侧，原作者是令人骄傲的乔瓦尼·皮萨诺，他负责建造了布道坛的基底和栏杆。不同于乔瓦尼的父亲尼古拉所雕刻的比萨圣洗堂和锡耶纳主教堂，乔瓦尼和他的客户都想要雕刻出比半个世纪前造型更为复杂的布道坛。我们所说的被"替换"掉的布道坛是 1159 年至 1162 年由古列尔莫所建造的，更高、更宽的礼拜用具几乎全部取代了以前的建筑元素：非凡的人像柱代替了原来立柱的位置，由莨苕花叶装饰、附有预言家的托座被嵌

在拱门处。框架内的九个断面记述了十四个耶稣生活的片段。第三个浮雕雕刻的是朝拜初生耶稣的三博士的骑兵队、三博士的礼拜以及他们的梦这几个场景。整个画面布满了人和动物，通过人物形象的"分组"来显示不同的场景。对主角动作线条的着重刻画使得雕刻出的人物更富有生气，拯救的场景则通过作者对光和阴影的巧妙运用表现出来。乔瓦尼对细节的重视（三博士服饰的装饰，国王脱下的手套）和对表达的精简（国王屈膝）显示出他人体雕刻技术的熟练与高超。但是，只有在庄严的、宗教的和世俗的场合，当这座布道坛完全展现在世人面前时，它的珍贵才会显现出来。

图 5　德国莱茵河的大师

《耶稣受难》，别名《虔诚的耶稣》，1307 年，椴木材质，高 152cm，佩皮尼昂，圣约翰祈祷堂

　　耶稣被固定在椴木十字架（高 242 厘米）上，固定双臂的横梁用桤木制成，与身体垂直。最开始时十字架不是罗马天主教十字架形式，而是呈交叉状的；耶稣双臂连接而成的"Y"形状对这尊木像来说仍然是能够被辨别出来的一个重点。在 16 世纪经过后期精心的绘制之后，这尊木雕呈现出一种原始的、精致的色彩，这种色彩同时也是支离破碎的。十字架的背部有一个用来放置圣物的凹陷，伴随着凹陷的还有一份证明，证明指出："在 1307 年上帝年，圣毛里佐奥及其同伴之日（9 月 22 日），圣物被放置其中。"这尊木雕作品确切地说是在这一日期之前雕刻而成的。木雕上的耶稣承受着极大的痛苦，这些痛苦正如十三四世纪多明我会和方济各会的文献中所记载的那样。比如，圣文德（方济各会会长）的作品《十字架上的耶稣》通俗本中曾写道，为了拯救世人，耶稣"被严刑拷打，双臂张开被钉到十字架上，面色苍白"。突出的膝盖，僵硬的四肢，凹陷的腹部，根节分明的肋骨，皮肤下凸起的血管，消瘦的面部，低垂的头颅，所有这些都在强调这位救世主所承受的无限苦痛，这是真正的"痛苦之人"（《以赛亚书》）。通过对颜色的使用，环形的荆棘冠，鞭笞留下的伤痕和流淌出的鲜血，同样强调了这尊木雕作品所表现出的暴力。佩皮尼昂这件作品的风格十分接近位于科隆坎皮多里奥的圣母玛利亚教堂内的《耶稣受难》（创作于 1304 年）。它在莱茵河地区雕刻而成，大约在 16 世纪前 25 年被引入鲁西永地区。

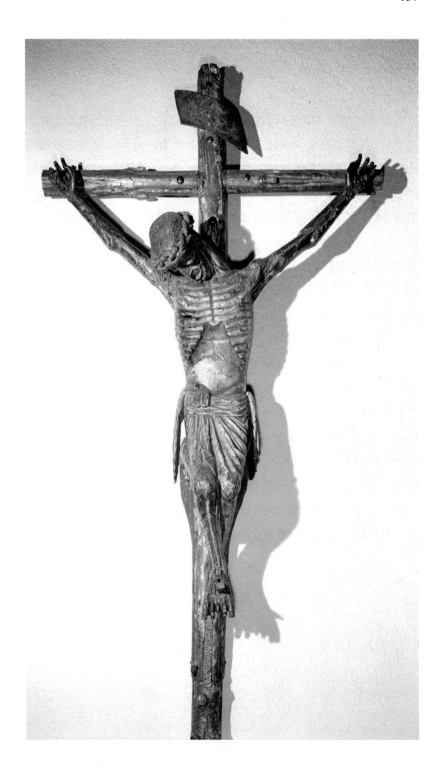

图 6　英国东南部的微型画画家（伦敦或威斯敏斯特）（？）

《德莱尔诗篇》，约 1310 年，微型画，36cm×23.5cm，伦敦，大英图书馆

　　赞美诗集和咏歌集的内容是对神的力量和上帝慈爱的赞美，赞美诗集在 14 世纪的文学领域占据了很大的比重，也是圣经类书中插图比较多的书。自 14 世纪起，赞美诗集也成为非宗教信徒的富裕者用来进行私人捐赠的主要物件。《德莱尔诗篇》名字取自其主人——男爵罗伯特·德莱尔，德莱尔将这部诗集于 1339 年赠予其女奥德尔。现今这部诗集的手写稿由日历和 23 幅图像组成，这两部分几乎占据了整个页面，图像描绘出了耶稣的一生和复杂的神学图表。诗集的文本确实已经遗失了，残存的内容被重新装订到当代赞美诗集中。其中 5 幅微型画是由一位不同于让·普塞勒风格的大师完成的。这第一位大师活跃在 14 世纪前几十年，其作品中的人物形象充满优雅之态，归功于其对颜色使用的精致细腻及对细节的关注。《德莱尔诗篇》第 125 页的微型画作品描绘的是耶稣被钉在十字架上的场景，十字架采用了类似生命之树的形象，树顶部有一只鹈鹕，撕裂自己的胸膛来哺育其幼鸟——这其实是用来比喻救世主拯救世人。树的 12 枝分枝包含了有关耶稣荣耀、受难以及人性相关的文本。18 位先知和圣徒出现在拱门之下，每一位的身份都通过碑文和花饰来辨别。底部的中心插入了《启示录》的预言部分。这一传说源于方济各会圣文德形象的创造。文字和人物形象的相互交织，为读者提供了一种可以沉思的工具。





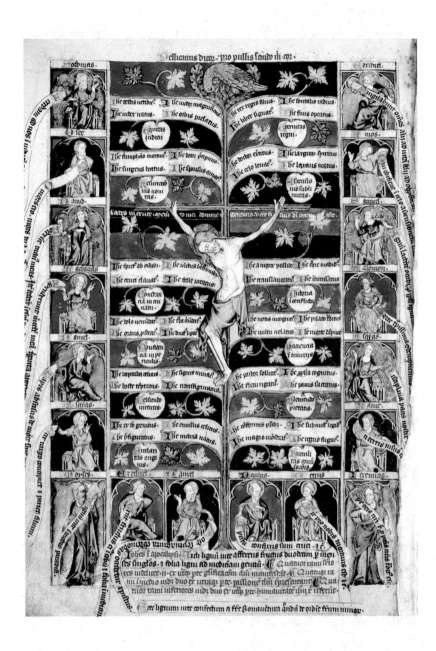

图 7　伦敦刺绣工

刺绣无袖长袍（细节部分），伦敦，约1317年（？），亚麻，彩色丝质刺绣，金银线，186cm×352cm，皮恩扎，教区博物馆

　　无袖长袍是礼拜堂在特殊场合使用的礼服。这件无袖长袍约于1462年由教皇庇护二世赠予大教堂，该长袍是用完全刺绣的亚麻布制成：底部由金线绣制（即在丝线上缠绕薄银箔），长袍上的人物形象则由不同颜色的彩线和银色丝线绣成。由于这种作品的脆弱性，皮恩扎的这件长袍得以十分完好的存放，其边饰和衣边都很好地被保存了下来。这件长袍的装饰图案由三个叙事周期组成，这三个叙事周期的主人公分别为圣母玛利亚、亚历山大的圣凯瑟琳以及圣玛格丽特，有关的场景都发生在弯曲的拱门之下，拱门由带有花序装饰的柱子支撑。结尾的空间部分则还增添了使徒和《教条》的文章内容，以及八位先知的形象。长袍的边饰中有不同鸟类的图案，其中很多鸟类都是可以被辨别出种类的。这件无袖长袍可以说是中世纪晚期教皇的财产清单中一件极为出色的作品，或者可以说它是伦敦五彩丝绸刺绣（该刺绣方法在当时的伦敦是一种特色）中的一件极品，因为它的做工十分复杂且所用的材料又十分珍贵，这种长袍在整个欧洲都被高级教士追捧，尤其在1260年至1350年。这种刺绣技术既被用来制作宗教手工品，也被用来制作世俗手工品，但后者极少有被保存下来的。皮恩扎的这件长袍之所以很有辨识度，是因为它是1317年时，英国国王爱德华二世的妻子伊莎贝拉女王为教皇约翰十二世订制的物品，在1369年的教皇财产清单中有提及。长袍上人物的活泼风格，手势和面部的表现力，丰富的装饰，使得这件长袍的历史可以追溯到1320年左右，能与当时的微型画相媲美，比如，1320年至1330年伦敦著名的霍尔克姆圣经手写稿（伦敦，大英图书馆）。

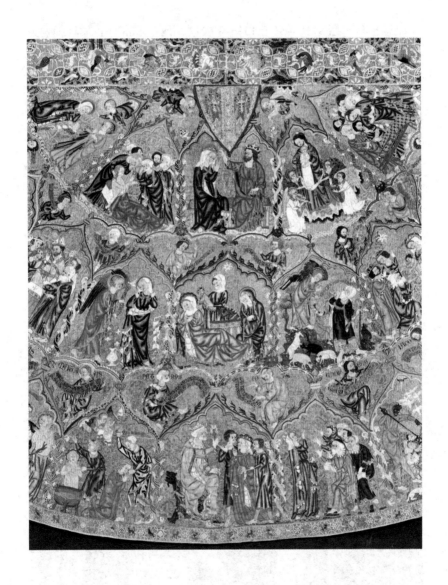

图 8 乔托·迪·邦多内（约 1265 年，维斯皮尼亚诺—1337 年，佛罗伦萨）

《神殿的玛利亚》，1303—1305 年，壁画，帕多瓦，斯克罗维尼教堂

　　恩里科·斯克罗维尼于 1336 年去世，他是最富有和最具影响力的帕多瓦的家族成员之一。他最突出的贡献就是对古竞技场遗址的建设，在 19 世纪拆除之后，唯一的小教堂被保留了下来。这座小教堂于 1305 年 3 月建成，目的是将其献给仁爱的圣母玛利亚。在此时期，教堂的画作装饰肯定几乎完成了。画作装饰的作者是乔托·迪·邦多内，他也在帕多瓦为方济各会和市政府工作。只有教堂后殿的画在后期被增添了一些光泽。这座小教堂只有一个唯一的中殿，整个中殿都被壁画所覆盖。天花板被漆成蓝色，金色的星星点缀其中，加以三条装饰带和两个系列的五个人物形象浮雕作修饰。在墙壁上，墙基被涂色，并被彩色的假的大理石覆盖，大理石中还有假的壁龛，壁龛中摆放的是七位单色的德能天使。在拱门和墙基之间的是 3 个区域的 38

个场景，从《玛利亚的生平》到《约阿希姆和安娜的生平》，再到《耶稣受难》，不同的场景被大理石的修饰带隔开，这些修饰带看起来就像是黏合的相框。这种细长的装饰带与各个场景之间的交织也归功于乔托在视觉联系方面突出的能力。在这些场景的对面，根据古老的传统，画的是著名的《末日的审判》，其中恩里科·斯克罗维尼被描绘成跪在圣母玛利亚面前，把小教堂的模型交给她。相对尺寸的缩减使得乔托更为强调画中叙事的主要人物，使得他们的体积很大，令人印象深刻，就像是在《神殿的玛利亚》中右侧披着大披风的人物一样。在这之中，空间错觉、深度的渲染和一致的三维结构已经达到完全成熟的水平。在这些庄严的壁画中，人物的位置结构，颜色的分布，人物面部和手势的表达，对景色的装饰，所有这些相结合，加之对人物动作的强调，包括对日常生活最小细节的娴熟表现（在筐的重压下弯腰的仆人），这些都赋予神圣历史一种前所未有的直接性。

图 9　杜乔·迪·博宁塞尼亚（文件记载：1278 年，锡耶纳—1318/1319 年）
《圣像》（正面），1308—1311 年，蛋彩画和黄金木板画，370cm×450cm，锡耶纳，
都市歌剧博物馆

　　1311 年 6 月 9 日，一支胜利的队伍带着宗教、世俗的权威和锡耶
纳的市民，被绘附在新的、宏伟的黄金祭坛装饰屏上，这座装饰屏由
杜乔·迪·博宁塞尼亚在教堂的画室绘制而成，再被安装到教堂的大
祭坛上。画家在 1308 年已经处理过这个巨大的"机器"了；其在 18
世纪被分割之前，这座有两面的装饰屏大约有 5 米长。现今这个装饰
屏的一些物件被不同的博物馆收藏和保管；而大部分的物件都保存在
锡耶纳的博物馆中；起初两个有力的扶壁可以确保装饰屏的稳固性。
祭台装饰屏下部的正面描绘的是耶稣的童年场景，背面则是耶稣公开
的生活场景；装饰屏顶部正面描绘的则是圣母玛利亚的去世和葬礼，
背面是耶稣去世之后的显灵。装饰屏主体中心的背面是由 26 幅场景
组成的耶稣受难图像，正面则是圣母怀抱圣婴坐在宝座上，受天使、
圣人和四位锡耶纳的保护圣人跪拜。锡耶纳的大教堂是为了圣母而建，
自 1260 年起整座城市都处于圣母的庇护之下：在通往圣母宝座的台阶
上刻有碑文，用来祈求锡耶纳城市的和平与杜乔生命的永恒。在市民

的高额佣金下，杜乔这位艺术家在装饰屏结构的制作上发挥了一定的创新性，而其所具有的权威性和高质量也使得此装饰屏几十年来都被锡耶纳地区所参考。拜占庭的成分（天使的相貌），哥特式艺术的推动，尤其是以透视法绘制的宝座，受阿尔卑斯山北部哥特式风格的影响，布料显示出的真实性加上衣褶的流动性，这些方面都使得该装饰屏成为一件蓝本，通过其饱和或微妙的色调，进而影响下一代锡耶纳画家的创作。

图 10 彼得罗·洛伦泽蒂（文件记载：1306 年，锡耶纳—1345 年）

《逮捕耶稣》，1319 年前，壁画，244cm×310cm，阿西西，圣方济各教堂，南部十字形耳堂

作为方济各会秩序起源的教堂，朝拜方济各会创始者圣物的目的地，直属教皇管辖的地点，阿西西的圣方济各教堂在绘画装饰方面向人们提供了难得的物质财富和许多肖像参考。在 14 世纪，主要的活动都集中在下面的教堂。在这里，彼得罗·洛伦泽蒂用了大约两年的时间（可能在 1319 年前）来完成《逮捕耶稣》，没过多久乔托的工作室也完成了北部十字形耳堂和交叉甬道的装饰（约 1315），西蒙·马蒂尼也完成了圣马蒂诺教堂的壁画绘制工作（约 1315—1317）。年轻的彼得罗向人们展示了他对壁画技术的掌握以及自身所具有的多层面文化内涵：如果在大师杜乔之后，肖像重新体现出更具权威的传统，肖像人物的表达更多地参照了乔瓦尼·皮萨诺的雕塑以及古乔·迪·曼纳亚的珐琅，那么对空间、体积和饱和色彩的处理就要更多地贴近乔

托和马蒂尼的处理方法。《逮捕耶稣》的场景很好地展示了不同的刺激是如何重塑一种本质的和高度戏剧性的画面。彼得罗没有使用经典的犹大之吻场景，而是安排了一群戏剧性的人物表达片刻的激动，他没有选择遮住方块中不同情节的清晰性：守卫的到来在左侧，使徒的逃跑在右侧岩石的后方，圣彼得藏在前面一名士兵的身后割着马可的耳朵。在这种背景下，彼得罗创作了西方绘画中的第一幅自然主义的星空，流星滑过，月亮落在岩石后方。

图 11　让·普塞勒（文件记载：1319 年，巴黎—1334 年）

《耶稣受难与三博士来拜》，出自"乔瓦娜·德埃夫勒的时间之书"，巴黎，1325—1328
年，微型画，9cm×6cm，纽约，大都会艺术博物馆

　　这本小写体的《时间之书》是 1325 年至 1328 年，法国国王查理
四世委托让·普塞勒写给其王后乔瓦娜·德埃夫勒的。1371 年乔瓦娜
去世时将书遗留给了国王查理五世，查理五世又将此书传给其兄弟贝
里公爵约翰。书的目录，尤其是其两组图像十分有趣。第一组图像伴
随的是圣母之时、耶稣受难与耶稣童年的某一时期的有关页面，这一
部分被制作成专题并且十分正式。第二组图像显示的是于 1226 年至
1270 年在位的法国国王圣路易的办公室，1297 年被封为圣徒的王后的
曾祖父。微型画主要以灰色为主色，其他些许颜色主要被用在面部和
背景，通常是植物与几何图案的装饰中。人物大部分被放置到建筑环
境中，动物则占据了画的侧面和页面底部，以此来组成相关的主要神
圣或亵渎的场面。采用纯灰色绘画是这些年来皇宫的主要品味，它也

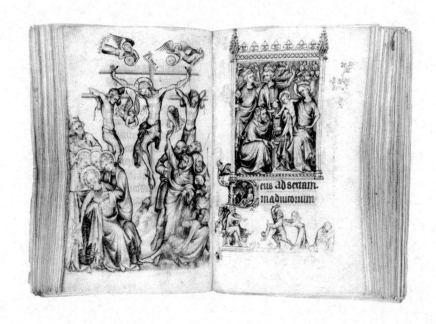

为以后几十年的宫廷手稿留下了一笔可观的财富。在植根于巴黎传统的精致和柔和的人物形象基础上，普塞勒还很好地展现出 14 世纪早期的锡耶纳技术，尤其是杜乔的。这些技术体现在不同的页面上，比如在《圣母领报》部分的第 34 页，也出现在《耶稣受难与三博士来拜》的构图布置中。圣母降临的原因也源自意大利。这种托斯卡纳绘画新的可塑性转化为细腻的文字节奏，将决定性地促进其在阿尔卑斯山以北的绘画同化。

图 12　传统巴黎玻璃大师

《圣斯特凡诺传奇的两个片段》，约 1325—1339 年，玻璃，11.3m×1.9m，鲁昂，圣
旺修道院教堂

　　圣旺修道院教堂于 1318 年在让·鲁塞尔的主持下开始重建。修
道院的部分收入用于建筑工程。这些丰富的资金，加上国王查理四世
和瓦卢瓦伯爵的资助，使得重建工作得以迅速推进。鲁塞尔去世时，
唱诗台和礼拜堂的重建已经完工并且上色了。主体建筑的重建进展缓
慢，中断时间很长，一直到 16 世纪中叶才和玻璃窗一起完成。东端
窗户的 34 块玻璃形式最齐全，也最复杂，是 14 世纪以来保存最好
的作品；它是传统巴黎玻璃大师的作品，继承了让·普塞勒的风格语言，
使玻璃画充满活力和纪念意义。窗户上的玻璃画由叙事片段组成，展
示的是耶稣在教堂中度过的童年，以及圣徒在教堂中的传说。唱诗台
高大的窗户向人们展示了两个系列人物，这些人物会聚在中央十字架
（重建于 1959—1963 年）上：在北边是《圣经·旧约》中的人物，南
部则是使徒、修道院的赞助人、鲁昂的大主教以及修道院院长。所有
这些彩色玻璃都是带状的，彩色的背景中心由薄的花序装饰组成，闭
合在玻璃之上。现今的多层玻璃覆盖其上，组成的场景中存在各式各
样的人物。玻璃上的颜色十分清晰，其关键在于对银黄的大量使用。
人们可以从教堂北边的第三个窗户上看到。在玻璃的轴心处可以看到，
圣斯特凡诺的殉难及其圣物是用六枝郁金香表现的。在这两个场景的
中心，人们可以辨认出法利赛人加马列尔在教士卢西亚诺前显灵来揭
示殉道者的埋葬地点，以及卢西亚诺把异象告诉主教约翰的场景。

152

图 13　来自法国北部或英国的画家（？）

《圣母加冕礼》，1331 年，蛋彩画和黄金木板画，108cm×120cm，克洛斯特新堡，教区博物馆

　　木板画为橡木质，它是祭台装饰屏（建于 1331 年）正面蛋彩画的组成部分之一，为了装饰克洛斯特新堡修道院的读经台，它于 1181 年尼古拉·德·贝尔顿的重新部署之下被上色，而克洛斯特新堡修道院则是奥地利最富有、最具权力的修道院之一。画的需求者是堂区神父斯特凡诺（1317—1335 年在任），他出现在画中耶稣被钉的十字架的下面。他的形象出现在左侧后面，而右侧后面则是圣母在坟墓处的场景。加冕者占据了装饰屏整个中心的右半部分，与圣母玛利亚之死这一场景并列。这幅木板画在 1945 年从彩釉中被分离出来。装饰屏上面的截面是尖塔似的时钟，它最初被放置在祭台前。数字在布满冲压花边的金色背景上凸显出来。耶稣坐在圣母玛利亚旁边一个巨大的坐垫上，两旁由两位天使和托座做支撑。中间的两层结构由拱顶和壁龛组成，左侧是圣约翰·巴蒂斯塔，他是巴贝本格王朝虔诚的信徒，也是克洛斯特新堡的创建者；右侧是圣阿戈斯蒂诺，他是神父住所的守护神。复杂而雄伟的架构正需要一个深远的空间，即使画家采用了不成熟的哥特透视画法。精细描绘的面部，柔软的头发，彬彬有礼的姿态，注重形式的衣褶，不协调的颜色，是奥地利绘画传统中前所未有的元素，这表明法国北部或英国的画家曾介入其中。甚至对于意大利空间创新的认知都有可能是通过让·普塞勒的艺术了解到的。克洛斯特新堡的艺术家对该地区后来的绘画发展产生了深远的影响。

图 14 施瓦本的玻璃大师

《玛利亚陪同耶稣上学》，约 1330 年，彩绘玻璃窗，75.5cm×42cm，埃斯林根，圣母教堂，唱诗台东北部的玻璃窗

　　地处内卡河的有利位置，在商业贸易路线的交织点，靠近斯图加特，埃斯林根是 14 世纪施瓦本地区最重要的艺术中心。1321 年，市议会决定重建和扩建圣母玛利亚的教堂，使其拥有属于自己的教堂。归功于公民的慷慨捐赠，唱诗台在 1335 年得以建立，并于 1344 年开始投入使用。中殿则于 1422 年建成。唱诗台有宽大的彩色玻璃窗，可以与圣狄俄尼教堂（约 1280—1300）和附近方济各会教堂（约 1320—1325）的彩色玻璃窗相媲美。受到上面教堂玻璃窗的启发，圣母教堂彩色玻璃窗的场景由三部分组成，通过中央十个主要基督教场景和两侧两个《圣经·旧约》系列的场景组成。唱诗台北面的窗户展现了一组圣母的场景，而南面窗户描绘的则是圣徒的场景。圣母的故事从约阿希姆和安娜的故事开始，展现出罕见的、丰富的情节，有时情节也十分单一。不同的艺术家工作室已经可以制作出这种彩色玻璃窗，而对这种技术的掌握则是从广泛使用轻质玻璃开始。对圣母生活的熟知是当地的一种文化，而这种风格最开始体现在绘制有所罗门宝座的弦月窗上。在圆雕饰中进行的花叶饰和透雕与现实中的建筑雕刻完全相同。饱和的颜色如黄色、绿色、底部精致的蓝色和衣服的红色更增添了玻璃窗的光彩。除此之外，彩色玻璃窗还体现了人物身形的纤细和动作的优雅。这种宝贵的技术语言也不排除自然主义的象征，比如耶稣手持的书。

156

图 15 巴黎的雕刻师

《屠杀无辜与逃亡埃及》，约 1300 年，彩色石头，巴黎，巴黎圣母院大教堂，唱诗台围墙北部

从 13 世纪末到 1315 年前后，巴黎大教堂的后殿周围建造了一系列呈放射状的小教堂。这些小教堂的出现或许是这片区域从 13 世纪开始出现的新的建筑格局。新的建筑格局除了保证这片区域的安宁，还展现了其教义性和建筑种类的丰富性。1300 年前后，建造工作开始在围墙北部展开，接下来的几十年则在围墙南部展开，一直到 1330 年增添了唱诗台。在 1340 年至 1350 年，其他两部分从南北被加入到唱诗台的第四个梁间距中。工作的最后阶段，让·拉维和其侄子让·勒·布特里耶先后指导了这项工作。最后两部分，隔板和围墙东部的分区在 1700 年时被拆除，只留下了两段从北到南走向的残余的墙壁。尽管墙壁残余，但它也是法国现存的最古老最知名的墙壁雕刻作品。围墙由高大的墙壁组成，内部紧挨着神职人员的座椅，外部则有越过叙事楣板的拱门。这些雕刻的场面呈现出不同区域的互补性，从东北部开始，是耶稣童年和公共生活的片段，从"天使报喜"到"花园中的祷告"，紧接着叙述的是"耶稣受难"，最后的场景则是"圣灵升天"和"圣灵降临"。一直向北看去，叙事的情节也相继出现，而南部墙壁雕刻的情节则更多的是隔开的。形象化的叙事描述仍旧是雕刻的主题内容，雕刻内容的复杂性和人物的表现力则更多地体现在北部的围墙上。雕塑师通过熟知的叙事情节，将故事中的人物更好地雕刻出来。而雕塑上彩色的修复可以追溯至 1859 年，颜色的修复基于过去颜色的使用痕迹，但是因为时间已久，所以对于叙事的分析也显得比较困难。

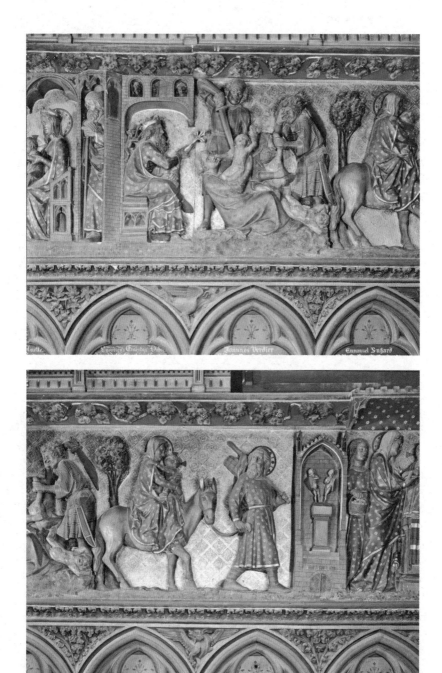

图 16　巴黎的雕塑家

《世俗场面下的棺木》，巴黎，约 1310—1330 年，象牙制品，11cm×25cm×16cm，纽约，

大都会艺术博物馆

　　该棺木由六个象牙块组成，象牙块被一个金属框固定在一起，这个金属框架的材质最有可能是银，棺木上还有一把锁。克拉科夫大教堂的宝库中保存着类似的艺术品。这个棺木上还存有八种不同的手工制成品，两旁是不同世俗风格的叙事场景图，进而展示出这个棺木是一个"复合品"。这些都是在 14 世纪上半叶的巴黎雕刻而成的。位于纽约的样品因其人物的柔和饱满、衣纹的流动性和对发型胡须的精细刻画而成为最大的、最美丽的一个系列品。棺木的封面刻画了马上比武的场景和对爱情城堡的攻击，棺木的侧面则雕刻了一些出现在中世纪文学中的英雄形象：左侧是亚里士多德和菲利斯的故事，右侧是皮拉摩斯和提斯柏的悲惨故事。棺木的短边一侧雕刻的是特里斯坦与伊

索尔德在树下的场景和少女骑在独角兽背上的场景，另一侧雕刻的是两位骑士英雄加拉哈德和恩亚斯的故事。棺木背面是两位著名骑士——加尔瓦诺和兰斯洛特的四个冒险的时刻。这些情节的共同点就是它们都展现了骑士的名望和爱情这两个主题。这个棺木向人们提供了研究爱情的"标本"，即它展示了通过俗语写成的世俗小说中采用的修辞和经典手法，进而展现出的不同爱情（冒险的、淫乱的、精彩的等）。雕塑唤醒了人们的各种回忆，并激发了一些私密的想法。这些棺木大概在当时被当作结婚礼物，或是作为求爱者给心上人的礼物。其原材料的珍贵性和雕刻的精细使得这个棺木注定属于上层社会人士。当然，这并不奇怪，因为大约在 1260 年，巴黎的雕刻行会章程就曾宣布，他们的雕刻工作属于"教会、王子、男爵或是其他富人和贵族"。

图 17 巴黎的金银匠

《乔瓦娜·德埃夫勒的圣母像》，巴黎，1339 年之前，银质镀金，不透明和半透明珐琅，最高 68cm，巴黎，卢浮宫

圣母玛利亚身穿一件宽大的衣服，披着一件盖住头部和裹住胸部的斗篷。她的右手拿着一枝百合花，最初应该是玛利亚的圣物。圣母左手抱着圣婴耶稣，裸体的圣婴被呢绒绸缎包裹。耶稣左手持着圣球，右手抚摸着母亲的面庞。玛利亚的胸前戴着一个夹子，头上戴了一顶皇冠。因此，圣母代表天堂的女王，耶稣则是宇宙的主人，上帝创造了人类。耶稣深情的手势被理解为基督教教会的团结与爱，这是基于克莱尔沃的圣伯纳德的解读。出于这个原因，圣婴以一种真正的爱人间的、当代世俗的姿态触摸了圣母的下巴。金色的小雕像由金、银（身体的裸露部分）和作为织物的金属片组成，内部没有任何物件。雕像倚靠在由四只狮子支撑的底座上，其中 22 个扶垛由微小的雕像进行装饰，这些小雕像展现的都是耶稣童年和耶稣受难的情节。雕像的人物避免与半透明的蓝色珐琅相冲突。珐琅的调色板很窄，其中还包括半透明的绿色和不透明的红色。这尊雕像是巴黎最古老的（也仍然是最不确定的）采用锡耶纳半透明珐琅技术的作品。底座顶部的珐琅铭文表明，该雕像由王后乔瓦娜·德埃夫勒在 1339 年时提供给圣丹尼修道院。这是众多金银制品中唯一一件由王室提供给修道院的作品。雕像中玛利亚优美的姿势、若有所思的目光、温柔的动作、衣纹的流动性和对雕刻技术的掌握，使得这尊雕像成为法国 14 世纪的杰作之一。

图 18　让·佩平·德·于伊（文件记载：1311—1329 年）

《圣母子》，巴黎，1329 年，大理石材质，65cm×21cm×12cm，阿拉斯，美术博物馆

　　雕塑家让·佩平·德·于伊受到阿图瓦伯爵夫人的委托雕刻出此作品，将其提供给位于法国北部戈斯奈的圣玛丽山西多会女修道院，这尊雕像表达的是 1329 年 7 月 28 日文件的内容。这位贵妇人（伯爵夫人）是该修道院的创始人之一。该雕像代表了 14 世纪人们对圣母玛利亚的崇拜——在这一时期，仅在法国就大约有 1000 件这种类型的作品被保存下来。这种作品的特点就是具有很强的图像多样性与明显的区域变化性。根据文件和文字记载，这种类型的雕像可以确定其"诞生"日期的最多只有十几尊，其他雕像出现的日期基本上要靠文字分析才能得知。因此，这尊来自戈斯奈的雕像作品就显得十分珍贵了，我们知道它的日期、作者、客户和原始目的地。根据当时的统治阶级传播的两色雕刻，曾经有黑色大理石华盖给雕像镶框，这就要支付 30 里拉，将雕像从巴黎运送到戈奈则需要额外支付 4 里拉。圣母头戴金属王冠，而我们知道，在 1329 年阿图瓦伯爵夫人就头戴银镏金皇冠，皇冠由石头和珐琅装饰，制作人是金银匠艾蒂安·德·萨林斯。圣母右手所持物件在今天来看是破碎的：可能是一朵花，或许更有可能是一根权杖，与王冠一起显示圣母作为天堂女王的身份。孩子的头部被重新雕刻，右手拿着一个苹果，象征着罪恶，也指上半身的裸露。这尊雕像是法国 14 世纪最具特色的作品之一，圣母精致的五官、圣子的造型、衣纹的流动以及胸前衣物的褶皱都成为该雕塑的亮眼之处。

图 19　里厄大师（法国西南部，约 1330—1350 年）

《捐赠者让·蒂森迪尔主教》，1333—1343 年，彩色石头，132cm×60cm×42cm，图卢兹，奥古斯丁博物馆

　　在 1324 年被任命为里厄－沃尔维斯特教区的主教之前，让·蒂森迪尔先是方济各会的教士，在图卢兹的修道院教授神学知识。直到1333 年，他都一直在阿维尼翁担任教皇的图书管理员，之后主教接管了他的教区。因此，他必须在图卢兹的修道院设计一座小教堂，这座教堂毁于 19 世纪初。在主教的意图下，这座建筑被当作殡葬教堂和祷告的地方，以及神学院学生的祈祷场所。然而后者从来没有实现过，在 1343 年的完工的教堂只有追悼功能。现今装饰它的雕像依然存在，十一使徒、三位方济各会的圣人（方济各、安东尼和图卢兹的卢多维科）、施洗者圣约翰、蒂森迪尔的守护神、主教墓穴横卧的雕像和作为捐助者形象的雕像被保存在图卢兹的奥古斯丁博物馆。另外，在巴约讷的博纳特博物馆还存有圣母和耶稣的雕像。只有卧位的雕像是大理石制成的，其他的雕像都是石灰石制成的。对雕像面部的重塑使得雕塑家成为 14 世纪法国最伟大的雕塑家之一，他的职业生涯从波尔多开始，在 1330 年至 1350 年辗转于不同的建筑工地，这也为他带来了"里厄大师"的称号。捐赠者的形象是其艺术的一个典范。主教佩戴着主教徽章，戴着两只珍贵的手套，配有朴实的绶带，穿着简单的凉鞋。主教的面部、前额上的皱纹被雕刻得十分自然，与狭长的双眼和狮子般的头发共存。主教这一人物形象的不朽之处通过其轻盈的姿态举止和细腻的衣纹得以体现。部分被保存下来的彩绘增添了主教在场的感觉，他或许倾向于将耶稣视为他奢华基金会的典范。

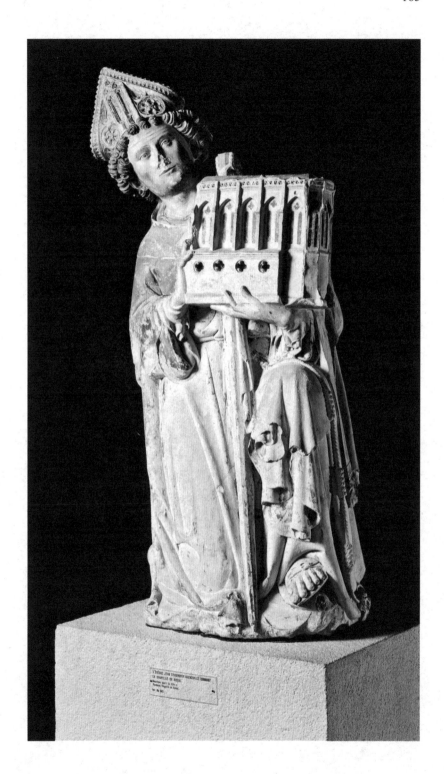

图 20　巴黎的雕塑家

《耶稣童年与耶稣受难》，巴黎，约 1330—1350 年，象牙制品，每小格 26cm×14cm×1.1cm，巴黎，卢浮宫

　　该双联画由两部分象牙制品组成，每个小格子被划分为三个区域。雕刻的场景从底部到顶部，从左到右，从一个小格子到另一个小格子，分别是《天使报喜》《圣母访问》《耶稣诞生》《向牧羊人报喜》《三博士来拜》《耶稣在圣殿里的介绍》《耶稣在医生之间》《迦拿的婚礼》《最后的晚餐》《耶稣受难》《耶稣复活》《耶稣升天》《圣灵降临》《圣母加冕》。因此，观看它的意义在于最后美好的冥想。不同的场景被格子里的角色分隔。这幅大的双联画注定了其买家的奉献精神。这件作品所描绘的情节清晰，容易理解，无论是宗教信仰者还是非宗教者都可

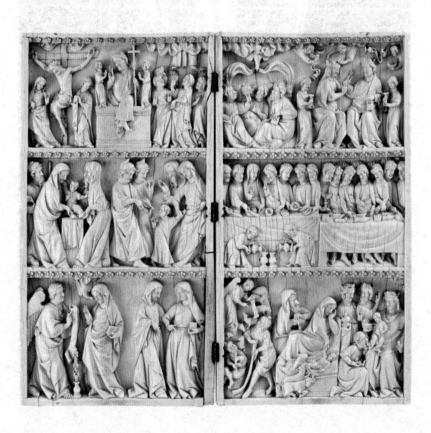

以适应，而且这件作品可能不是受委托制成的。对耶稣童年时期和耶稣受难场景的描绘是这一时期精神的典型。还有几件作品虽然没有完全一样的设计、大小和图案，但也与之相似。然而，也不能忽视作品中图像的密度。比如，在《圣母访问》中，玛利亚和伊丽莎白通过她们母亲的身份来吸引观赏者的注意力，她们用手指指向自己的腹部。场景的选择和布局也很重要，比如《迦拿的婚礼》是《最后的晚餐》的补充，构成了一种预示。小尺寸并没有阻止作者对巧凿的使用，从而在《耶稣诞生》中圣母抱着孩子的那只手也得到了很好的处理。除此之外，人物的动作和叠加也被作者熟练地掌握。在古代，留下彩绘痕迹的双联画仍然具有很高的易读性和魅力。

168

图 21 蒂诺·迪·卡迈诺（约 1280—1285 年，锡耶纳—1337 年，那不勒斯）

匈牙利的玛丽亚葬礼纪念碑，1325—1326 年，大理石材质，人像柱 90cm，石棺 72cm×233cm，那不勒斯，老圣母皇后堂

　　于 1323 年 3 月 25 日去世的匈牙利的玛丽亚，是那不勒斯国王罗伯托的母亲。她的儿子委托雕刻师为其母在老圣母皇后堂雕刻一块大理石纪念碑，玛丽亚正是此教堂修道院的资助者和保护者。文件表明，该雕刻工作是由蒂诺·迪·卡迈诺和那不勒斯建筑师加利亚尔多·普力马利奥共同完成的（除去其他事项外的选择和从罗马运输大理石的工作）。这座纪念碑虽然被移动过两次，但它也是蒂诺·迪·卡迈诺在那不勒斯最后的工作阶段中保存最完整的作品。一直到 15 世纪初期，它也是整个那不勒斯城著名的墓葬模型。四位主要的宗德天使支撑住女王所在的石棺；在女王身后有两位侍从，一位手持焚香的香炉，另一位手持洒圣水器，开始葬礼的庆典。两位天使靠在墓室前的幔帐上，一位天使向圣母展示宝座上的圣母子，另一位天使提供了教堂的模型。纪念碑被一个宽大的壁龛"笼罩"，两旁有四座尖塔，救世主耶稣被安放在前面的顶尖处。在石棺的正面，人们不会找到宗教人物或标志，但是在尖的拱门下出现的是去世人的子女，以及在 1317 年被封为圣徒的图卢兹卢多维科。纪念碑对镶嵌装饰的大肆运用则是取材于罗马的纪念碑模型。如果说在对大理石的加工，尤其是细腻的磨光中，蒂诺仍旧展现出乔瓦尼·皮萨诺弟子的手法，浮雕层之间柔和的过渡和人物经过润饰的温柔则向人们展示了雕塑家是如何对当代画家西蒙·马蒂尼画作造成影响的。

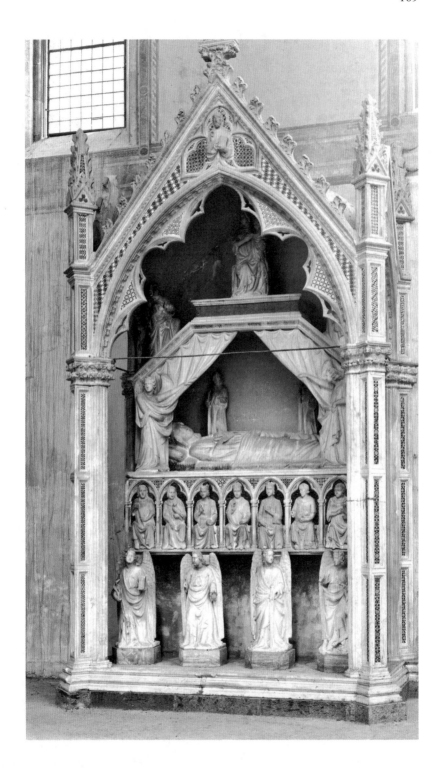

图 22　洛伦佐·迈塔尼（文件记载：1295—1330 年），安德烈亚·皮萨诺（约 1290 年，蓬泰代拉—1348/349 年，奥维多？），安德烈亚·迪·乔内（文件记载：1343 年，佛罗伦萨—1368 年）及其他

奥维多，圣母升天大教堂正面，1290—1591 年

　　大教堂从 1284 年开始建造，由教皇尼古拉四世在 1290 年时奠基。该建筑明确地以罗马圣母大殿为原型。而教堂的建造、支撑拱门的圆柱、纵向延伸的屋顶桁架和正面马赛克的使用实际上都模仿的是早期的基督教教堂模型。圣殿和十字形耳堂却在 1335 年至 1338 年被移交。教堂周围的墙壁由石灰岩和玄武岩交替修建。1310 年时，锡耶纳的洛伦佐·迈塔尼被任命为教堂建设的负责人，一直到其去世，他都任这一职位。他用四个扶壁稳固了教堂的圆顶，用一个方形而不是半圆形平面重建了后殿并修建了屋顶。迈塔尼在立体设计和建设中的贡献引起了人们的广泛讨论，如同他在创作设计两个项目的同一个正面（奥维多，歌剧博物馆）时所引发的众论一样，迈塔尼提供了一种单一尖顶，而不是三尖顶并存的解决方案，并且在尖顶的基础上进行了装饰工作。1347 年，建筑大师安德烈亚·皮萨诺成为圆花窗的负责人，佛罗伦萨画家和雕刻师安德烈亚·迪·乔内（人称奥尔卡纳）于 1359 年至 1360 年负责教堂马赛克的建造工作。这些在 14 世纪下半叶完成的建设工作在 17 世纪基本都得到了修复。整座教堂的外貌都趋近于锡耶纳的教堂，而教堂正面和十字形耳堂的建设可以与巴黎圣母院（约 1250—1260）相媲美。教堂雕刻的装饰没有体现在大门上，而是体现在教堂正面的四根支柱上，从左至右分别是《创世记》《杰西之树》《耶稣的生平》和《最后的审判》四个主要情节。这些浮雕因其强烈的仿古风格和无与伦比的微妙技术成为哥特式雕塑的杰作。

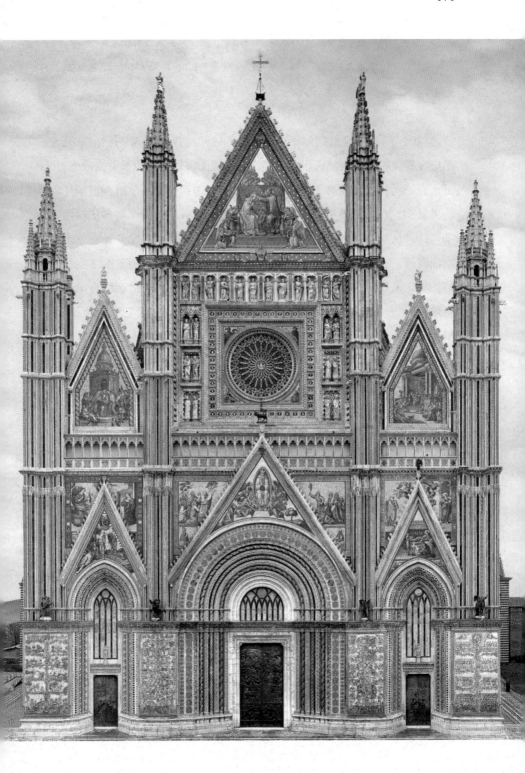

图 23　乌戈利诺·迪·维埃里（文件记载：1328 年，锡耶纳—1372 年）及其合作者
圣骨箱，锡耶纳，1338 年，熔银，金属浮雕，镀金和半透明珐琅，139cm×63cm，奥维多，
圣母升天大教堂

　　1264 年，一位来自阿尔卑斯山以北的牧师在博尔塞纳举行弥撒时，
质疑在变体时会不会从天上收到启示：圣餐面饼就会在他手中变成肉，
鲜血会染污铺在圣餐杯下的圣布。圣物被运送到教皇乌尔班四世居住
的奥维多，在那里教皇设立了一个有关圣迹的科珀斯克里斯蒂庆祝活
动。这种庆祝活动和圣餐出现的顶峰从 14 世纪 20 年代起开始在整个
欧洲流行。在这种情况下，锡耶纳的金银匠乌戈利诺就为奥维多主教
特拉莫·蒙纳尔代斯基和六位神职人员制作了一个银质镀金结合半透
明珐琅的圣骨箱。乌戈利诺在 1338 年签署了关于这项工作的协议。
根据协议，佣金会在 1337 年至 1339 年发放，协议也表明这项工作是
在锡耶纳进行的。圣骨箱的外形为正方形，其外形是大教堂立面的缩
小复制。在圣骨箱足部周围、尖顶底部和上方、尖顶顶尖之上分布着
33 尊银质镀金雕像，雕像充满生气，不由得让人想起乔瓦尼·皮萨诺
的作品。圣骨箱最著名的部分是覆盖其上的几乎完全透明的珐琅，珐
琅由不同的颜色——绿色、黄色、蓝色调和而成。这些珐琅底部主要
描绘的是耶稣童年的六个主要片段，下面和背面主要描绘出十六个耶
稣受难的场景，上面则展示了有关下士的八段历史。这件作品是讲述
圣迹的最早的版本。该作品中的珐琅，可以通过锡耶纳的金银匠圭迪
诺·迪·圭多（文件记载：1324—1346）被识别出来，圭迪诺在受到
西蒙·马蒂尼和洛伦泽蒂作品影响之前，是以该作品中的珐琅为原型，
以杜乔《圣像》背面绘制的相应的基督事件场景为模型。而西蒙尼和
洛伦泽蒂则提供给圭迪诺更为复杂的空间表现方法。下士的历史比洛
伦泽蒂的绘画更具系统性。

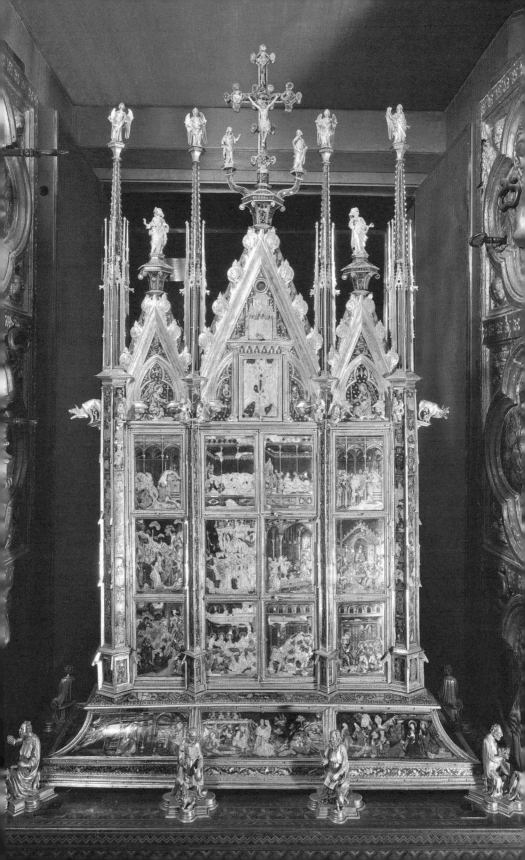

图 24　乔托·迪·邦多内（约 1265 年，维斯皮尼亚诺—1337 年，佛罗伦萨），安德烈亚·皮萨诺（约 1290 年，蓬泰德拉—1348—1349 年，奥维多？），弗朗切斯科·塔伦蒂（文件记载：1351 年，佛罗伦萨—1369 年）

佛罗伦萨，圣母百花大教堂钟楼，1334—1387 年

　　圣母百花大教堂钟楼的第一块石头，于 1334 年 7 月 18 日由主教在神职人员和政治当局的见证下铺设下来的。钟楼的建设工程已经开工，而 1296 年开始的大教堂的建设却一直悬而未决：作为市民身份的象征，钟楼在意大利的传统中都与教堂分开，似乎都是客户的优先选择权。该项目由乔托开发，1334 年 4 月 12 日乔托被任命为大教堂的主要负责人，同时担负着整座城市所有建筑工程的责任。锡耶纳大教堂歌剧博物馆钟楼的设计，在 19 世纪被认为是乔托的佛罗伦萨项目的复制，或许在某些方面还十分依赖佛罗伦萨的项目工程。乔托仍然有建造八角形扶垛的想法：遵照大教堂的模型而建，外表覆盖着的白色、绿色和红色的大理石。在乔托去世时，只有底部的区域建造完成；安德烈亚·皮萨诺按照施工方案的方向，继续完成乔托未完成的工作，他完成了前两层大部分的浮雕工作和第三块用作壁龛区域的雕像工作。在安德烈亚与客户产生分歧前往比萨之后，建筑师和雕塑家弗朗切斯科·塔伦蒂继续进行钟楼的建造工作。可能是从 14 世纪 40 年代末至 50 年代，弗朗切斯科完成了钟楼最后三层的建造工作。屋顶在 1387 年时才修建好。与锡耶纳的设计相比，佛罗伦萨的钟楼之所以显得不同，是因为它没有受到文艺复兴时期八角形尖顶建筑的影响，以及它为雕刻装饰的存在提供了更广泛的空间。后者在多纳泰罗、南尼·迪·巴托洛和卢卡·德拉·罗比亚的干预下，于 15 世纪上半叶完工。

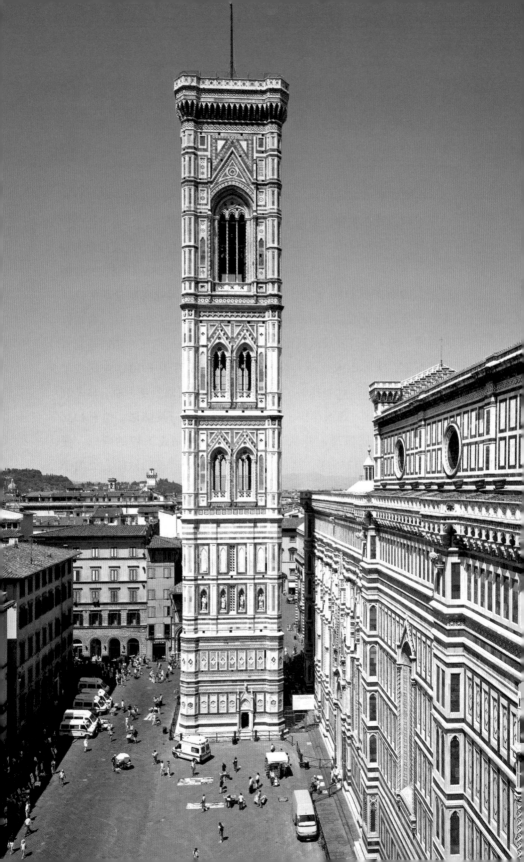

图 25　安德烈亚·皮萨诺（约 1290 年，蓬泰德拉 —1348—1349 年，奥维多？）

《莎乐美之舞》，1336 年，青铜材质，部分镀金，每个铜像 61cm×54cm，佛罗伦萨，洗礼堂南门

由熔化的青铜铸成的、被雕刻过的门，有一部分是镀金的，这些门原本被放置在东侧，面向大教堂。"（它们）很漂亮，是很出色的作品，具有很高的价值"（乔瓦尼·维拉尼），这些门是由商人行会卡利马拉行会订制的，其中也有洗礼堂的赞助。托斯卡纳最后制成的青铜门是由博南诺于 1180 年为比萨大教堂制作的，因此佛罗伦萨的这项工程十分具有野心，并且在技术上困难重重。1329 年 11 月，金银匠彼得罗·迪·亚科波被派到比萨设计古门，而威尼斯正在招聘熔化青铜的专家，实际上威尼斯人莱昂纳多·迪·阿万佐于 1332 年完成了这项工作。门的设计委托给了金银匠和雕塑家安德烈亚·迪·乌戈利诺·迪尼诺·达·蓬泰德拉，他被称为安德烈亚·皮萨诺。他于 1330 年 4 月交出蜡质模型，并从 1333 年开始陆续完成工程的凿刻、镀金与修饰工作。1335 年，这位大师修正了一个严重的缺陷，大门于 1336 年庄严地出现在世人眼前。现在的大门被烟雾熏黑，不再闪闪发光。艺术家于 1330 年在门的框架上签名 "Andreas Ugolini Nini de Pisis me fecit a.d. mcccxxx"。两扇大门的铰接处由博南诺完成，而简单的罗马式窗格在此变得更趋于哥特式，包含了施洗者圣约翰（城市的守护神，八位宗德天使之一）生活的 20 个场景。肖像采取的马赛克手法来自 1325 年建成的圣洗堂圆顶，以及 1315 年前后由乔托完成的圣十字教堂彩绘。安德烈亚将乔托式绘画的许多品质转化为雕刻艺术的特性：叙事的集中，空间的处理，人物与背景的关系。然而，他的"乔托主义"很大程度上受到法国雕塑中对人物姿势和线条处理的影响。安德烈亚的"哥特式古典主义"是佛罗伦萨雕塑后来得以发展的基础。

图 26　乔瓦尼·迪·巴尔杜乔（文件记载：1317 年，比萨？—1349 年，米兰？）

圣彼得殉教者的石棺，1339 年，卡拉拉大理石和维罗纳红色大理石，547cm×285cm，

米兰，圣欧斯托焦大教堂，波尔蒂纳里小教堂

　　由卡拉拉大理石和维罗纳红色大理石制成的墓穴向人们展示了大
量蓝色和镀金的痕迹。墓穴中沉睡的是维罗纳的彼得遗体，在 1252
年他因异教的名义被杀害，次年，被多明我会册封为圣人。牧师会的
教士决定为其建造一座雄伟的石棺，1335 年时牧师会筹集到的资金被
用于石棺的建造。这项工作是由比萨人乔瓦尼·迪·巴尔杜乔在 1339
年完成的，原来石棺被放在左侧的第五个教堂里。根据客户的要求，
艺术家以多明我会秩序的创始人——圣多明我在博洛尼亚的陵墓（尼
古拉·皮萨诺建造于 1267 年）为原型开始建造，因此，彼得棺木的
两旁绘有其一生和被封为圣人的图像，与圣人的雕像分开。与尼古
拉不同，乔瓦尼受到布拉班特的玛格丽特皇后纪念碑女像柱（建于
1313—1314）的启发，使石棺由人像柱的支撑，人像柱是八位宗德天
使的雕像。这种结构允许信徒在石棺下走过或停留，通过触摸石棺来
获得治愈。这座高大的纪念碑从远处便清晰可见。石棺被垂下的罩子
环绕，上面描绘了做出贡献的君主、领主和主教的形象，又被圣幕覆
盖，圣幕上描绘的是圣母玛利亚坐在宝座上怀抱着圣婴，身边是多明
我会圣人和圣彼得的场景。这件雕刻作品是乔瓦尼艺术造诣的顶峰，
在创作过程中他也得到了许多帮助。而乔瓦尼的这一雕塑风格也对伦
巴第大区雕塑的后期发展产生了决定性的影响。

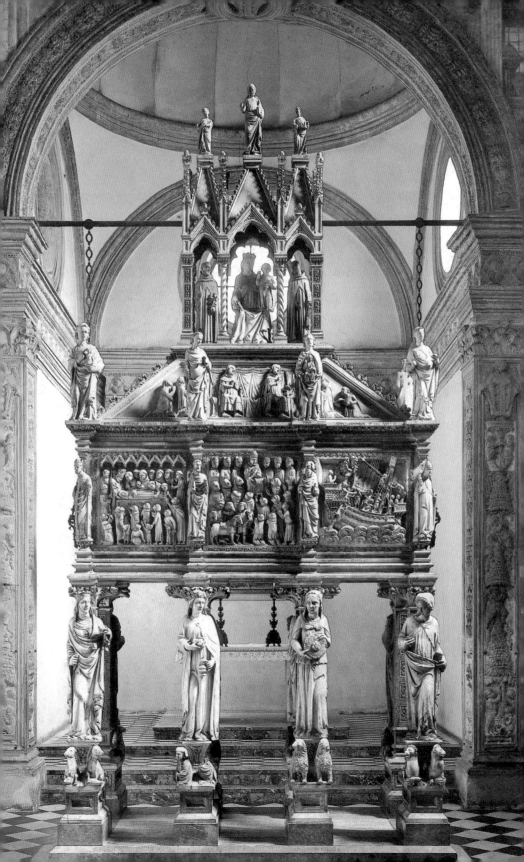

图 27 彼得罗·巴塞焦（威尼斯，1361 年前）和菲利波·卡伦达里奥（文件记载：1340年，威尼斯—1355 年）（？）

威尼斯，公爵宫南面，1342—1348 年

　　1297 年，一项被称为"塞拉塔"的措施改变了威尼斯政府的组成，威尼斯政府主要的议会将面向所有 25 岁以上的古代贵族家族成员开放。几年之内，议会成员的规模扩大了一倍，因此建造一个新的议会大厅就显得十分必要。从 12 世纪末起，扩建原有公爵宫的项目就被搁弃了，1342 年一个完整的重建工程正式启动。新的建筑被设计成可以容纳总督居住地和办公地的、有两个边楼的"L"形建筑：一个边楼面向南面的潟湖，另一个边楼面向西部开放的广场。该建造工程只在 14 世纪前几十年得以进行，黑死病的暴发导致工程停工。建筑的西翼建于1422 年至1438 年；南面的大型的雕刻阳台由马塞涅兄弟接管，于 1400 年至 1405 年建设。建筑的结构似乎否定了物理学的定律，使

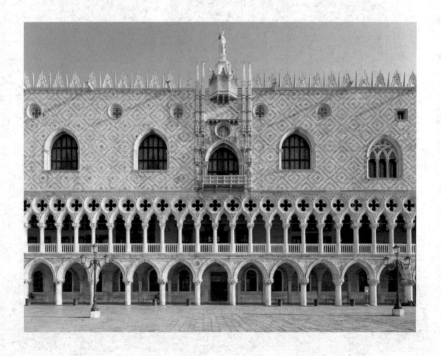

得休息室底部和中间的空间更大。这种结构采用的是意大利北部公共建筑的结构方法（拱廊显得较为平庸，没有出彩之处），然而它也结合了哥特式建筑的革新之处，即上面的楼层采用白色的大理石涂料和粉红色的花饰，还有对分层雕塑的大量使用，包括六角浮雕等。在欧洲的哥特式建筑中，没有能与之相媲美的建筑。

图 28 保罗·韦尼齐亚诺（文件记载：1333 年，威尼斯—1358 年）

《圣基亚拉多联画》，约 1340 年，蛋彩画和黄金木板画，128cm×286cm，威尼斯，学院画廊

画像是由保罗·韦尼齐亚诺为威尼斯的修女修道院的教堂绘制的。画像中心描绘的是"圣母加冕"这一场景，音乐天使合唱团为其演奏，而加冕场景两旁描绘的是耶稣生平的八个场景。在上层，四个福音传道者的形象与其两个基督教的片段以及四个方济各主题画像交替出现：《圣基亚拉穿神袍的仪式》《圣方济各放弃财产》《圣方济各的圣痕》《圣方济各的去世》。位于圣母玛利亚加冕场景之上的是先知以赛亚和大卫，他们位于失去王冠场景的两侧。重复的基督教场景由拜占庭风格式的作品组成，而方济各会和圣方济各的历史自然而然成为这件作品表达的中心内容。人物肖像的出现也促进了风格双重性的诞生。保罗·韦尼齐亚诺通常采取的制作手法是基于拜占庭的传统，同时还受到了乔托风格的启发。这里拜占庭风格的画像都集中在装饰屏下部。然而，画像中的每一个人物在空间中所处的位置、建筑和三维物体的出现都是确定的。这件作品代表威尼斯的画像，在整个威尼托大区和亚得里亚海岸地区都取得了巨大的成功：材料的质量、画家的专业技能（注重画中物品的细节）和雕刻的范围。在这件作品中，古老的框架被保存得十分完好，人们仍然能看到其雕刻出的植物十分自然。这幅多联画曾辗转于两个地方：作为维琴察的画像的一部分（维琴察，市立博物馆，基耶里凯蒂宫画廊，1333）和瞻礼日的装饰屏（威尼斯，圣马可大教堂，1345）。

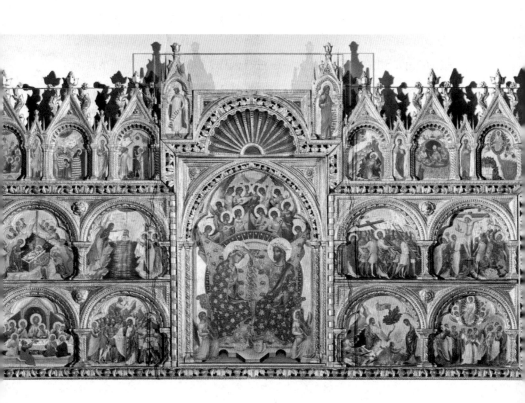

图 29 安布罗焦·洛伦泽蒂（约 1290 年，锡耶纳—1348 年）

《城乡好政府和坏政府的寓言与影响》，约 1340 年，壁画，锡耶纳，公共宫殿

1287 年至 1355 年，锡耶纳由资产阶级和圭尔夫政府统治。在西蒙·马蒂尼去往阿维尼翁之后，安布罗焦·洛伦泽蒂成为政府值得信赖的画家，并在他们的会议室中进行创作，从而开创了锡耶纳政治绘画长达几十年的顶峰时期。这一时期从 1338 年至 1339 年开始，在三面墙上进行绘制。入口的墙壁显示的"好的政府"的寓意，旨在通过公共秩序、市民的选择、正义影响和道德陪伴建立一个好的政府。画家在右侧墙壁以壮观的幅度进行描绘，壁画充满自然主义和象征性的情节，以保证城市和乡村的安全与幸福。而显示"不好的政府"（暴政）的寓意、伴随着令人厌恶的恶习和破坏者的画面单独占据了一面墙壁。从乔托的一些重要的政治画作开始，政治画作开始呈现出非凡的效果，但是乔托的这类画作已经失传。而安布罗焦则通过不同的力量和真实性创造出一种直接感。他确实也像洛伦佐·吉贝尔蒂所形容的那样，是"十分卓越的大师"，"伟大的天才"，"没有人能超越"。

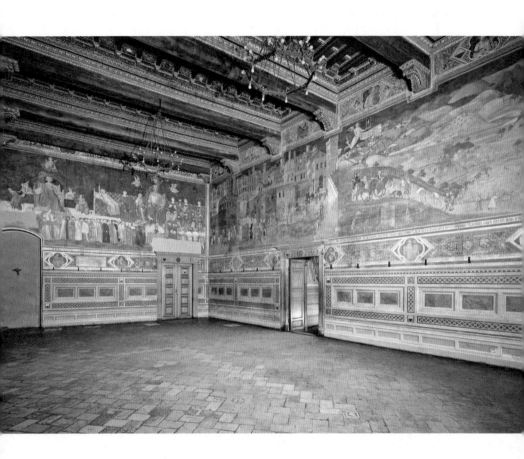

图 30　西蒙·马蒂尼（1284 年，锡耶纳—约 1344 年，阿维尼翁）

《耶稣被卸下十字架》，奥尔西尼祭坛画，锡耶纳或阿维尼翁，约 1335—1340 年，蛋彩画和黄金木板画，每块 30cm×20cm，安特卫普，皇家美术博物馆

　　这幅小木板画是打开的装饰屏的一部分，装饰屏最初由四部分组成，现在被分别保存在安特卫普皇家美术馆、柏林画廊和巴黎卢浮宫。合上的装饰屏正面展现的是"天使报喜"的场景，背面则是奥尔西尼家族的徽章；装饰屏打开后，展示的是耶稣受难的四个场景：受难之路，在十字架上受难，耶稣被卸下十字架，哀悼耶稣。委托该作品的人以跪着的姿态出现在画中的第三个场景，手持主冠帽，献给主教和红衣主教。他一定是奥尔西尼家族的主教。木板画上面附有丰富的镀金装饰和彩色珐琅，使得木板画变得十分珍贵。画面左侧的人群中，圣母伸出双手去迎接耶稣的尸体。周围的人在哭泣，表现出一种绝望和痛苦。从画面中我们可以看到画家对人物刻画的细腻，也可以感受到人物面孔和服饰面料的细腻感。不同人物出现在不同的地点，从上到下，从左至右，显示出画面中分明的人物层次。这幅板画是西蒙启程前往阿维尼翁之前不久，或是到达阿维尼翁之后不久绘制而成的。在 15 世纪初，雅克马特·德·赫斯丁和林堡兄弟从该作品中得到了有关绘画空间建设的启发。

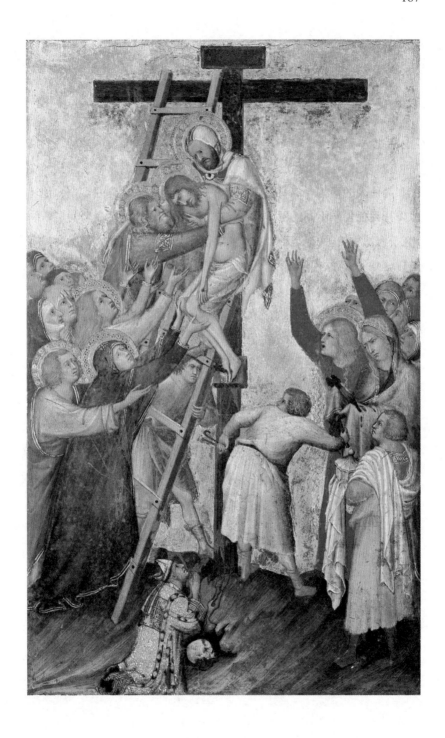

图 31　圣乔治手抄本的大师

《圣乔治手抄本》，约 1320—1330 年，微型画，37.2cm×25.2cm，梵蒂冈城，梵蒂冈
使徒图书馆，圣彼得章节档案

　　手抄本是为维拉布洛圣乔治教堂的红衣主教亚科波·斯特凡内斯
基（1295—1341）撰写的，手抄本中包含了圣乔治的故事、对其的赞
美和其他人的代祷。亚科波·斯特凡内斯基是一位特别的客户，他还
曾委托乔托创作不同的罗马作品，在这之中有以他名字命名的三联画
（梵蒂冈博物馆），他也曾委托西蒙·马蒂尼在阿维尼翁大教堂的柱廊
进行壁画的绘制。其他作为红衣主教的手稿（弥撒书，纽约，皮尔庞
特·摩根图书馆；主教仪典书，巴黎，法国国家图书馆）在阿维尼翁
被复刻。阿维尼翁曾是这位主教自 1309 年起的居所。这份手抄本有着
鲜艳和明亮的色彩，橙色和蓝色为手抄本的主要颜色，画家笔下如童
话般的场景、对空间和建筑结构关系的处理使得这份手抄本呈现出明
显的佛罗伦萨风格。微小的景观湖占据了画面的左下角，这说明阿维
尼翁这座城市已经融入作品中，并作为大自然的美景之一而存在。艺
术家可以将这些作品当作私人的捐献（比如佛罗伦萨，巴杰罗博物馆；
纽约，大都会艺术博物馆，修道院收藏；巴黎，卢浮宫）。艺术家所采
用的手法在波希米亚得到了共鸣，尤其体现在让·迪·斯特热达的手
抄本中。

图 32 皮埃尔·普瓦松（文件记载：1335—1341 年），让·德·卢夫尔（文件记载：1342—1357/1358 年）和继任者

阿维尼翁，教皇宫，1342—1370 年

克雷芒五世于 1309 年在阿维尼翁当地的多明我会修道院定居。他的继任者约翰二十二世曾是普罗旺斯的主教，他根据教庭的要求改造了教皇宫。在阿维尼翁定居，一座配得上教皇的建筑师必要条件，这座建筑要能够确保教皇的安全，是教皇管理事务的场所。为了满足这三重需要，本笃十二世提出了新的复杂的建筑要求：梯形的院子要由长廊包围环绕，北部要有四个侧室，两端要有巨大的塔楼作保护。在普罗旺斯设计师皮埃尔·普瓦松的指导下，工程于 1335 年开始并进展迅速。本笃十二世去世后，他的继任者克雷芒六世提出在西南部建造新的"L"形建筑，并建造建筑内部的第二个庭院。庭院的建筑师是让·德·卢夫尔，他一直工作到 1357 年。乌尔班五世 1370 年去世之后，宫殿的建造工作可以说是结束了。宫殿在 19 世纪和 20 世纪

时得到了很大程度上的恢复。这一建筑很大程度是受马略卡王室住所的启发，但同时也极具创新性。该建筑结构既保留了教皇的私人空间，也提供了管理区域、办公区域和对外开放的区域，根据建筑结构和装饰的不同，对这些空间进行不同的区分。教皇宫内的雕塑装饰十分简朴（尤其在本笃十二世和克雷芒五世的宫殿中），也许是出于意识形态的原因，教皇更多地希望自己的暂住地不要奢华无度。在不同的使用空间和生活的舒适度方面，这座建筑设立了新的标准。

图 33　意大利和法国的画家团队

《钓鱼的场景》，1343 年，带有干燥饰面的壁画，阿维尼翁，教皇宫，贮衣塔

靠在教皇塔旁的贮衣塔建于 1342 年 8 月至 1343 年 9 月，在让·德·卢夫尔的指导下建成。贮衣塔共五层，专供教皇使用，第一层用画作进行装饰。唯一保留下来的是具有彩绘装饰的房间，房间虽然已经破损了，但是后来得到了修复。房间位于三层，被作为书房使用，与教皇的卧室相连。据文件记载，房间的装饰工作在 1343 年 11 月完成，由来自法国和意大利的画家共同完成，这里展示的是由马泰奥·乔瓦内蒂完成的绘画部分，它第一次出现在 1343 年 9 月 22 日的阿维尼翁的账目清单中。部分画家的保守风格和记载文件的部分不准确性阻碍了艺术家之间对绘画工作的合理分配。而多个绘画图形、塑性建模附图和二维描绘又向人们表现出不同艺术家之间合作的紧密性。茂密的树林环绕着整个房间。在这些树木中有各种被狩猎的动物，鹿、鹰以及鱼等。狩猎是当时最负盛名的娱乐方式之一，画中所呈现的一系列徽章也无疑彰显了当时贵族、教皇和君主为自己拥有的花园感到自豪。这一房间内的壁画反映出自然这一因素，并对欧洲上层阶级的宫殿装饰产生了新的影响。

图 34　马泰奥·乔瓦内蒂（文件记载：1322 年，维泰博—1369 年，罗马）

《圣马尔齐亚来的故事》，1344—1345 年，壁画，阿维尼翁，教皇宫，圣马尔齐亚来教堂，拱形

　　马泰奥·乔瓦内蒂出生于维泰博，在教皇克雷芒六世、英诺森六世和乌尔班五世在任期间在阿维尼翁拥有辉煌的职业生涯。文件记载，乔瓦内蒂首次出现在普罗旺斯的时间为 1343 年，从 1346 年起他成为教皇的画师，并指导一系列装饰工作。尽管他的许多作品已经丢失，但在圣马尔齐亚来教堂和圣约翰教堂（1346—1348），以及教堂的塔楼中还存有他的壁画作品，而《伟大的召见》（1352—1353）这幅画作被保存在教皇宫中。教皇宫最开始是英诺森六世的住所，随后变为卡尔特会的修道院（1355）。壁画在 2006 年被修复，人们可以看到其原有的金色和蓝色交织形成的辉煌场景，其中包含了乔瓦内蒂艺术手法的基本特性。壁画的架构引人注目，画家在真实空间和绘画空间的衔接上营造出一种错觉，还有其对古典品味的表现和绘制出的高度个性化的人物形象。除此之外，壁画还体现出画家受到西蒙·马蒂尼和洛伦泽蒂风格的影响，乔瓦内蒂利用阿维尼翁独具的艺术传统和大众的需求进行大胆创作。教皇宫的权威、壁画的质量和画家的知名度都使得壁画对捷克共和国、法国和西班牙的绘画发展产生了深远的影响，这一影响一直持续到 15 世纪初。

图 35 费雷尔·巴萨（巴塞罗那，文件记载：1324—1348 年）

《笞刑》，1346 年，墙壁油画，修道院（巴塞罗那），圣玛利亚修道院，圣米歇尔教堂

　　巴塞罗那附近的女子修道院，在王后埃莉森达（阿拉贡国王贾科莫二世之妻）的命令之下，于 1326 年被建造。第二任女子修道院院长是王后的侄女，她的小型私人礼拜堂的装饰是由皇室亲信的画家费雷尔·巴萨完成的。教堂建造合同规定的完成时间为 1344 年 8 月，但实际上工程是在第二年的复活节开始的，并于 1346 年 11 月结束。画家遵从合同中的内容，壁画展现出两部分，14 个耶稣童年和受难的片段，其中圣母玛利亚占据了一个突出的位置（在《鞭笞》中仍可见），《圣母子》《圣母加冕》这些画作与费雷尔唯一幸存下来的其他有记录的作品之间之所以存在差异，或许是因为 1342 年之前的《纳瓦拉女王玛利亚的时间书》（威尼斯，马西亚纳国家图书馆），又或许是由艺术家分包。但是针对后者的假设是可以被摒弃的，因为在当时的托斯卡纳是不会出现对空间和画中物体的描绘这一高端的手法。然而，费雷尔也的确对托斯卡纳绘画有透彻的了解，特别是对洛伦泽蒂和西蒙·马蒂尼的绘画，这些可以通过费雷尔在 1324 年至 1333 年的游历进行解释。费雷尔画中的某些人物，与阿维尼翁的马泰奥·乔瓦内蒂壁画中的某些人物表现出一种惊人的亲密关系。壁画的规模和绘画技术之间的差异，使得人们能够更好地理解这些不同之处。

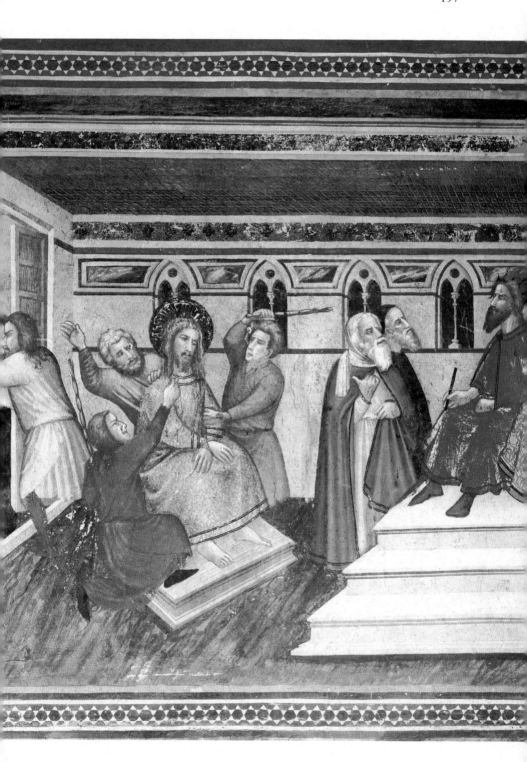

图 36　纳瓦拉的雕刻师

珍贵的门，约 1350—1355 年，潘普洛纳，圣玛利亚皇家大教堂

　　潘普洛内大教堂回廊的重建工作始于 1286 年，但对于重建工作起到主要推动作用的是主教阿纳尔多·德·巴尔巴赞（1318—1355），在他担任主教期间，完成的主要是南北画廊和以其名字命名的教堂的建设工作。回廊有丰富的雕刻装饰，其中包括除柱顶和托座的三座大门的装饰：一扇是可以从北部画廊通往教堂，被叫作"太阳门"（约 1320—1330）；一扇是饭厅的大门（约 1330）；另一扇则是神职人员住处的大门，被称作"宝仕奥莎之门"。这个名字来自神职人员吟诵的诗篇"宝仕奥莎存在于上帝看到其信徒之死的眼睛中"（《诗篇》116[114—115]，15）。斜面是玛利亚和加百列的雕像组成的"天使报喜"场景。拱门缘饰由天使和圣女的雕像组成。对故事生动的描绘、场景的繁衍、人物的分布是 14 世纪大门装饰的特色，这一特色并不仅仅出现在西班牙。潘普洛纳教堂大门的雕刻家似乎来自阿尔卑斯山的另一边。他们与法国联系紧密，这不仅仅是因为它们地理位置上的接近，更是因为在 1234 年至 1442 年，法国的君主统治着纳瓦拉。这些雕像和"宝仕奥莎之门"上的浮雕既与波尔多大教堂十字形耳堂（1320—1330）的装饰相似，又与韦斯卡大教堂的雕刻装饰有异曲同工之处，韦斯卡大教堂的装饰工作在 1338 年至 1346 年由一位英国的大师直接负责。最为类似的地方是神职人员住处的大门和主教的石棺，它们被保存在潘普洛纳大教堂，出于这一点判断，大门的建造时间应该在 14 世纪 60 年代。

图 37　贝伦格尔·德·蒙塔古（文件记载：1318—1329 年），拉蒙·德斯佩格，佩雷·奥利维拉（文件记载：1335—1336 年），古列尔莫·梅杰（1381 年去世）

巴塞罗那，圣母玛利亚大教堂，1329—1383 年

　　处在阿拉贡王国的统治之下，作为一个统治阶级众多、重商主义的城市，巴塞罗那十分富有。在 14 世纪，该城市建造或改建了许多重要的教堂，其中就包括圣母玛利亚大教堂。大教堂是在多方势力的联合之下建成的，由贵族、商人、行会和兄弟会进行资助。工程首先从西部开始。西部小教堂的建造工作于 1340 年前后完成，其他大的建造工作则在 1363 年至 1366 年完工。1383 年，大部分建造工作已经完成。建筑师贝伦格尔·德·蒙塔古、拉蒙·德斯佩格、佩雷·奥利维拉和古列尔莫·梅杰是工程的主要负责人。该教堂区域有三座中殿，中殿由很高的拱门隔开，形成一个九边形的区域。作为巴塞罗那的苦修士教堂，圣母玛利亚大教堂没有十字形耳堂，并且被照亮整座教堂的高大明亮的窗户包围。圣母玛利亚大教堂的拱顶高达 32 米，比主教堂还高出 5 到 6 米，中殿宽 14 米。八角形柱更能营造出一种庄严的气氛。殿内的比例简单明了，每边的边长都是中间正方形边长的一半。与加泰罗尼亚的大教堂相比，设计师和建筑师都采用了越来越大胆的设计和建造方案。圣母玛利亚大教堂具有单一的结构，广阔的空间和对光的凝聚力，它是西班牙哥特式最庄重的建筑之一。

图38　威斯特法伦的建筑师

索斯特，圣母玛利亚祖尔维泽教堂（新教维森教堂），1331年起

　　索斯特（威斯特法伦）是中世纪德国人口最多的城市之一，也是汉萨同盟的主要组成之一。圣母玛利亚祖尔维泽教堂位于12世纪城市附属的一片绿色区域，坐落在主教区和玛利亚的朝圣地。唱诗台的一块石碑表明，这座哥特式的教堂建于1313年或1343年，或者更有可能建于1331年。从东到西的建设工作进展得较为缓慢：东部的建设完成于1376年，西部的建设工作则在1421年结束。整座教堂的立面建设工作经历过三个半世纪以来的中断之后，一直到1874年至1875年才完成。尽管教堂的施工时间很长，但是我们也要承认施工项目是受到尊重的，而教堂也可以被看作哥特式后期艺术在德国最好的体现之一。整座教堂区域有三个中殿，每个中殿都有四个梁间距这么大。中殿的内部都由圆柱进行支撑，拱顶和拱门之间没有间断。周围的墙壁几乎全部是平坦的，没有任何悬垂的挂件或是凸起。在中世纪末德国如此众多的建筑中，该建筑表现出的空间统一性和线条性代表了该地区建筑的最高水平。

图 39　威廉·赫尔利（文件记载：1315—1354 年）

伊利，圣徒埃特尔雷达和彼得罗大教堂，灯塔，1322—1342 年

　　伊利大教堂（剑桥郡）建于 12 世纪，13 世纪初新增了西面的拱廊，后殿在 1234 年至 1252 年向东得以延伸。1322 年，这座罗马式塔楼的倒塌破坏了支撑的基柱，这使得圣器保管人有了使用更轻便、更经济木材的想法。在重建中，灯笼塔的底座不是由圆柱支撑，而是变成了八角形，位于对角线的墙壁被装上巨大的窗户。这是重建计划中被修改的一部分。灯塔中间的空间直径为 22 米，拱顶不是石质而是木制的，该拱顶是由威廉·赫利制作完成的，威廉是皇室的木匠之一，他也曾积极参与到威斯敏斯特宫圣斯特凡诺教堂的工程中。灯塔主要建造于 1340 年前后，外面覆盖的铅工程则于 1353 年完工。拱顶看起来像是用石头制成的，尽管其中央庞大的开口是不可能通过技术在这么重的材料上来实现。因此，木材的使用为灯塔的建设提供了新的亮点和想法，这是前人没有想到的建筑结构。这个建筑结构也使得这座灯塔成为中世纪最为惊人的建筑创作之一。

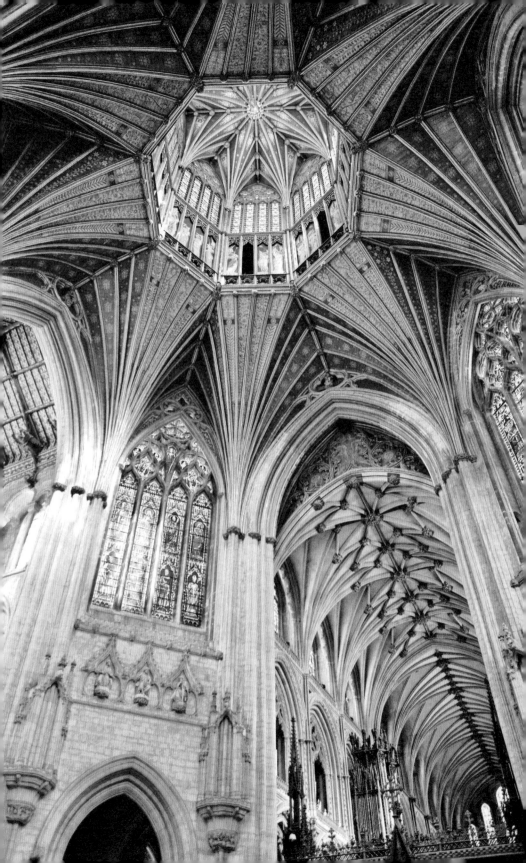

图 40　托马斯·迪·坎特伯雷（文件记载：1323—1335 年）(？)和格洛斯特当地建筑师圣彼得修道院教堂，唱诗台，约 1337—1351 年

　　格洛斯特罗马大教堂（1541 年起成为主教堂）东部的重建工作于1300 年前后开展，在此之前国王爱德华二世的墓穴于 1327 年遭到破坏，在此之后其被安置到北部的大祭坛处，而该处也成为备受欢迎的朝圣点，这也是这项重建工作的主要原因和资金来源。最先重建的是南部的十字形耳堂，它在皇室建筑师托马斯·迪·坎特伯雷的指导下于 1331 年至 1336 年重建。托马斯当时刚刚完成威斯敏斯特宫中圣斯特凡诺大教堂的建造工作。后来另一位不知道姓名的建筑师接替了其唱诗台建设的工作。应客户的要求，就像在十字形耳堂中的那样，古罗马式的教堂的墙壁得以保留，所有墙壁的表面因为重新装修而变得统一。我们可以从这里观察到主导了英式建筑两个世纪之久的最早的风格——垂直性。古罗马式的墙壁的上面竖立着高大的天窗，长长的画廊与宝藏室形成垂直。除此之外，修道院建造的创新之处也有不少。东部房间内有最古老的英国风扇，还有精致的通往房间的通道，许多路径呈辐射状。很多英国西南部的修道院从此修道院的建设中获得灵感，开始着手建造与之类似的回廊和最受人赞赏的扇形拱顶。

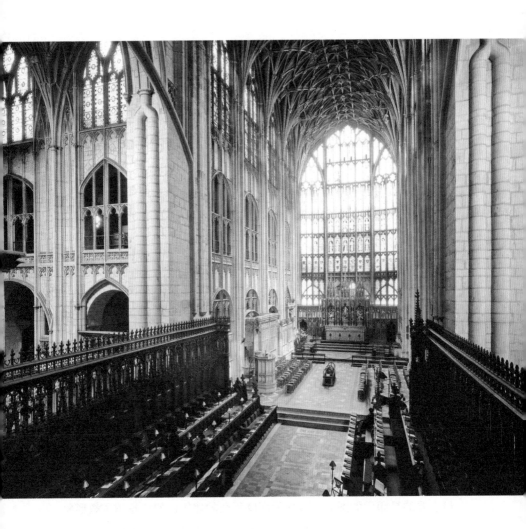

图 41　大陆的金银匠（？ ）

理查德·迪·伯里的第二个印章，达勒姆主教，1334—1335 年，蜡质，8.7cm×5.6cm，
达勒姆大教堂图书馆

在中世纪，印章是一种合法的确认生效的手段，尤其是在欧洲北部公证人的职务相比于意大利和普罗旺斯较少出现的情况下，印章可以免去经常签字的烦恼，或者可以担保文字的机密性。印章的使用可以追溯至 11 世纪中叶的君主身上，到 14 世纪，资产阶级、工匠和农民中的精英都开始使用印章。从 12 世纪起，印章开始具有法律效力。由金属基质制成的蜡的印章，在中世纪后期经常被染成红色。或许是因为主人以其头衔作为担保，所以印章得以保存下来，并与去世的主人一起被埋葬。

理查德·迪·伯里是英国皇室管理的重要成员之一，并且为皇室执行了许多外交任务。达勒姆主教位于岛上最富裕的主教区，从 1333 年至 1345 年他去世，他都因为其一篇关于爱文学的论文而闻名。他有两个有名的印章，两个印章都是纺锤形（或者说是梭子形），用于处理教会的主要事务。主教第二个印章的第一个印痕出现在 1335 年 2 月 1 日的文件中。印章印下的痕迹使人们猜测刻章的艺术家是一位来自大陆的金银匠，他还雕刻了朗格勒主教让二世·德·沙隆（1328—1335）的印章和阿拉斯主教安德烈亚·吉尼·马尔皮吉（1329—1334）的印章，这些印章既没有建筑的框架，也没有人物的轮廓。在整个英国，理查德·迪·伯里的印章具有创新性，他的印章的形状不仅为 "S" 形，最主要的是印章的图案还包含了高度复杂的建筑框架。超越主教形象的八角形天篷、两侧的塔楼、塔尖光彩夺目的景象引领了持续一个半世纪之久的时尚。

图 42 伦敦的雕塑家

《约翰·迪·埃尔瑟姆的雕塑卧像》，康沃尔伯爵，约 1340 年，雪花石膏，黑色大理石和波贝克人理石，伦敦，威斯敏斯特修道院

　　约翰·迪·埃尔特姆是英国国王爱德华三世的弟弟，也是康沃尔郡的伯爵，20 岁时死于苏格兰战争。1937 年初，他被安葬在威斯敏斯特修道院的教堂中。1339 年 8 月后，在其母亲——法国的伊莎贝拉的要求下，约翰被安放在王室建筑师威廉·拉姆齐为其修建的更庄严的墓穴中。墓穴位于圣殿南面的圣托马斯教堂。它拥有一个带有三个细长尖塔跨度的华盖，华盖在 1760 年时被毁坏，之后则采用了更为严肃的形式，我们可以在埃德蒙·克劳贝克（1296 年去世）和艾梅尔·德·瓦朗斯（1324 年去世）的墓穴中看到。棺材由黑色的石头制成，并由拱门装饰，拱门下带有已故者 24 位家庭成员的形象，归功于绘制在支撑棺材基柱上的家谱图，家庭成员的形象得以被识别出。他们是英国和法国的国王、王后以及其他年轻的王室成员。这些雕像用雪花石膏雕刻而成，好像是相互依靠的人物。这是在国王爱德华二世去世之后，第二次使用雪花石膏为已故者制作雕像，雕像都是在王后伊莎贝拉的委托下进行的，雕刻的地点也都是在同一间工作室。自 13 世纪末起，大部分英国君主的雕像都是由青铜制成，装饰的颜色在雪花石膏的白色和石头的黑色中间，实际上是受到了伊莎贝拉保存下来的法国王室墓穴纪念物的影响。以已故的约翰为代表，他的双腿交叉，从 13 世纪英国骑士墓穴的肖像学角度分析：他的双手合十表示祈祷；他把脚放在狮子上，这象征着他的勇气；两位天使手持靠垫，使其头部得以倚靠。雕塑家利用雪花石膏的柔软性制成了雕像，这其中自然付出了艰辛的努力，但同时也引领了一种新的时尚。

图 43　马蒂厄·达拉斯（文件记载：1342—1352 年），彼得·帕勒（文件记载：1356—1399 年，布拉格）及继承人

布拉格，圣维托大教堂，唱诗台，1344 年

　　布拉格新的大教堂建立在几座旧建筑的原址上，在一个备受尊敬的历史之地。大教堂的第一位建筑师马蒂厄·达拉斯来自阿维尼翁，负责教堂后殿的设计，包括建造一个被回廊围绕的唱诗台。唱诗台要面向多边形教堂里的宝座，这一灵感源于纳博纳教堂（于 1272 年开始建造）。马蒂厄去世之后，一位年轻的建筑师彼得·帕勒于 1356 年成为教堂建设新的接班人。这位建筑师杰出的家庭成员已经完成了不同的建造工程，彼得·帕勒完成了唱诗台的立面和拱顶。他去世后，一直到 1419 年，建造工程都是在他子女的指导下继续开展的。中殿和教堂西面的建设工作一直到 1873 年和 1900 年才完成。彼得·帕勒展现了非凡创造力，他改变了原先的设计，以此来增加建筑结构的可塑性和活力。唱诗台墙壁高度的起伏、圣器收藏室的转弯和唱诗台绝妙的转弯（1374—1385），是建筑师在同等空间下想到的划分空间的绝妙方法。彼得·帕勒与马蒂厄一样，在大教堂的建设中永远被人们铭记，同样被人铭记的还有建设其他的主要参与者查理四世、查理四世后来的妻子和布拉格的大主教。

图 44　特奥多里科大师（布拉格，文件记载：1359—1367 年）及合作者

圣十字教堂，1360—1364 年，卡尔施泰因城堡

　　波希米亚王国的查理四世于 1348 年至 1359 年建造了卡尔施泰因城堡，城堡距布拉格约有 30 公里。该建筑群包括国王居住的两座塔楼，其中很多豪华的装饰的遗迹被保留了下来。一座更大的教堂被保存了下来，教堂的梁间距很大，中间被一扇门隔开，这扇门安装于 1365 年 2 月 9 日，用来保护王室的珠宝和无价的收藏品，其中还包括耶稣受难的圣物。为了接纳这些宝藏，教堂被理解为耶路撒冷天国的召唤。墙基上绘制着假的大理石镜子，在高处的区域，壁画仿照成被插入十字的木镶板。拱顶上镶嵌的是金色的玻璃。窗户的斜面是壁画，壁画的上半部分被 129（最初是 130）块彩绘板条所覆盖，板条上绘制的是金色背景下的天使和圣人。大部分板条的上楣是放置圣物的地方，木板画绘制在曾经布满金属物和宝石的桌子上。对肖像的处理是分层的，与教会对圣体圣事的贡献和对捐赠者的赞美相关联。祭坛上面的墙壁

是收集圣物的壁龛；下面则是一幅由托马索·达·摩德纳绘制的三联画，画的内容是耶稣怜悯世人和耶稣受难的场景。除了托马索的三联画，其余部分都是由天才宫廷画家特奥多里科及其合伙人完成的。特奥多里科向人们揭示了一种复杂的文化，这种文化由锡耶纳文化和艾米利亚文化相交融，并且受到以前波希米亚和巴黎绘画的影响。有立体感的、强劲的人物形象通过明暗对比法被绘制出来。"幻想主义"被框架图形着重标示出，三维立体模型的插入以及金地油灰的使用更加强化了人物的造型。

图 45　波希米亚的微型画画家

《自由之路》，约 1355—1364 年，微型画，页面内部 42.5cm×31cm，布拉格，国家
博物馆图书馆

　　这部手稿拥有格外丰富的微型画。委托人让·迪·斯特热达（约
1310—1380）以祷告的形象出现在手稿首页左下角，他宣称自己是利
托米什尔的主教和王室的大臣，任职于 1355 年至 1364 年。让·迪·斯
特热达拥有丰富的文化阅历，他收藏了很多古代作者的书籍，与彼特
拉克接触过，他还让一些非凡的微型画画家在王室的写字间工作，促
使他们也制作出一些豪华的手稿。正如人们可以在这个页面上看到
的，有很多大型字母的缩写，旁边还有很多小写的首字母做装饰。这
幅微型画上的肖像有非常创新的地方，比如在耶稣被圣父怀抱的呈现
中，很多细节之处都可以展现出委托这部手稿的人的要求。整部手稿
的风格几乎都是同质的。微型画的画家是波希米亚风格的艺术家，他
了解到了博洛尼亚微型画的风格，这种风格介于插画、锡耶纳微型画
和尼古拉·迪·贾科莫开创的风格之间。这种风格大概来自意大利，
中间或许掺杂了一些阿维尼翁的风格。鲜活的人物形象原型来自巴黎，
与让·德·西作品（为约翰二世装饰，巴黎，法国国家图书馆）中的
人物形象十分相似。所有这些因素的推动都是在原始的结构基础上进
行的，由更细致的软色调和比前波希米亚风格更为轻盈的人物形象作
标记。未来几年活跃的画家则延续这一风格进行创作。

Aude
z letare
urlin·
ecce
rex tu
us ue
niet de
quo p
phete
poixe
runt·
quem

angeli adozauint an cherubyn z seraphȳ scs
scs scs pdamant· p̄s feriales· Cap̄ ᴅe
us pacis scificet uos p omnia ut inte
ger spc uester z anima z corpus sine q
rela in aduentu domini nri ihu xpi s
uetur· Deo & ᴇce dies uenirnt dicit
dominus z suscitabo dauid ginen iustu z reg
nabit rex z sapiens erit z faciet iudiciu z iusti
ciam in tra· Et hoc est nom qd uorabunt eu
dominus iustus nr v In diebz illis saluabit
iuda z isrl habitabit ofident· T hoc· y̆ V eni
redemptoz· v̆ Rozate celi· Ad mgt an ᴇce
nom domini uenit de longinquo z claritas
eius repler orbem trae· Oᴚᴏ E xcita qs do
mine potenciā tuam z ueni: ut ab im
minentibz precoz nroz prailis· te me
amur pregente eripi te libante salua
ri· Qui te· Post hanc ozom fit pcessio

图 46　莱茵河上游的艺术家

斯特拉斯堡大教堂西立面中央部分的绘画，约 1365 年，羊皮纸和水彩上的墨水图像，410cm×82cm，斯特拉斯堡，圣母院艺术博物馆

　　斯特拉斯堡歌剧博物馆保存了大约 20 份与教堂建设工程有关的平面图和设计图。人们所说的 5 号设计图描绘了西立面的中心部分，该设计图由六张羊皮纸组成，其中还记录了详细的尺寸：高 410 厘米，宽 82 厘米。这是一座钟楼的设计图，钟楼在 14 世纪最后 25 年以与图纸不同的形状被建立起来，没有了图纸上设计的不稳固的冠冕。而下面直到玫瑰窗的部分以可以被识别的详细的形状呈现出来，虽然与设计图上的形式不完全一样，但是立面部分已经建成。钟楼的上半部分，从画廊开始呈现的样式与设计图完全一致。它在画廊处特别呈现出圣母升天的场景图，场景图被绘制到精心粘贴的羊皮纸上——这标志着这一项目实施过程中发生的变化。由墨水绘制成的雕塑设计的存在似乎在阿尔卑斯山以北的设计中第一次出现。设计图中的建筑和人物模型被认为是在 14 世纪 70 年代绘制而成的。艺术家以非凡的手法绘制出这些模型：出于明暗对比和增强白色的巧妙手法，塑造的模型具有精细的"面貌"。艺术家不仅将非凡的艺术手法运用于斯特拉斯堡大教堂的建设中，还带到了建于 14 世纪中叶的圣凯瑟琳大教堂和同一时期查理四世的波希米亚宫廷的建设中。由于设计图的大小、精度和光洁度不同，该图纸不是直接用于建设中，而是给客户提供最终的设计效果。

图 47　公爵的工作室（赫尔佐格施塔特）

哈布斯堡的阿尔贝托二世与乔瓦娜·迪·普菲尔特，1359—1365 年，石灰石，高 204cm，维也纳，维也纳博物馆

　　这两尊人物雕像比其真实的身形要大一些，是用石灰石雕刻而成的，它们与另外两尊保存较为完好的皇帝查理四世和其妻子比安卡·迪·瓦卢瓦的雕像一起，被安放在圣斯特凡诺大教堂（1469 年变为主教堂）南部的塔楼里。雕像原本位于教堂内部，在唱诗台中心的中殿里，那里还矗立着雕像的委托人——阿尔贝托二世之子、查理四世的女婿、奥地利的公爵鲁道夫四世的纪念碑。这些雕像显示出哈布斯堡王朝与当时的宗教存在着密切的联系。在纪念碑附近，同样还有鲁道夫的木板画（维也纳，大教堂与主教管区博物馆），其绘制日期可以追溯到 1358 年。雕像的雕刻一直处于复杂的程序之中。雕塑家通过熟练的技巧和大胆的手段塑造出客户的形象。除此之外，从雕塑中我们还可以看到一种新的艺术风格，这种风格源于英格兰北部和法国。阿尔贝托二世雕像身上可以体现出衣物的轻柔，而乔瓦娜身上则体现出女性躯体的性感。雕塑家对服装的细节也十分关注，这也给予了雕像非凡的存在感。

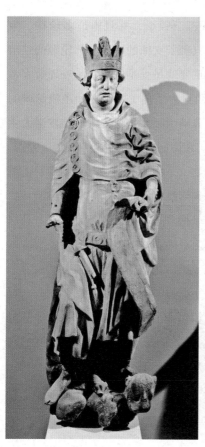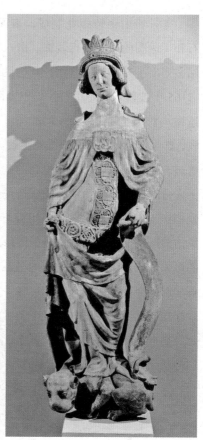

图48 莫萨诺的金银匠

查理的祭台，列日（？），约1350年，银铸，压花，部分镀金，珍珠，宝石和半透明珐琅，125cm×72cm×37cm，亚琛，大教堂宝库

　　圣骨箱由银铸压花制成，表面部分镀金，并且由许多珍珠、宝石和半透明的珐琅进行装饰。由八只狮子支撑的底座上部轮廓的珐琅铭文列出了其保存的遗物，其中最重要的是受难的遗物、查理曼大帝（1165年被教皇费德里科·巴巴罗萨封为圣徒）的遗物和圣凯瑟琳的遗物。平台上有四位天使的雕像，分别为教皇利奥三世、特皮诺大主教、奥兰多主教和奥利耶维罗主教。在他们后面陈列着一个盒形容器。透过八个栏我们可以看到里面的圣物，圣物的原型可以追溯到君士坦丁大帝时期。圣骨箱上部的建造受到阿维尼翁教皇墓穴和格洛斯特的爱德华二世墓穴的启发。中间为圣母抱着圣婴的形象，是卡罗·马尼奥仿照阿奎斯格拉纳教堂内的雕像建造的；在圣母左侧则是圣凯瑟琳的形象。三座尖塔上有尖细的塔尖。最后在圣骨箱的顶盖上摆放着三尊耶稣的雕像和两位天使的雕像。小雕像的衣服和头发用金制成，其余裸露的部分用银制成。这个圣骨箱包含了很多雕像，有的雕像甚至是人物肖像的形象。这些雕像与圣骨箱上的其他装饰元素完美地融合。它的制作技术也十分复杂，需要各类艺术家介入。

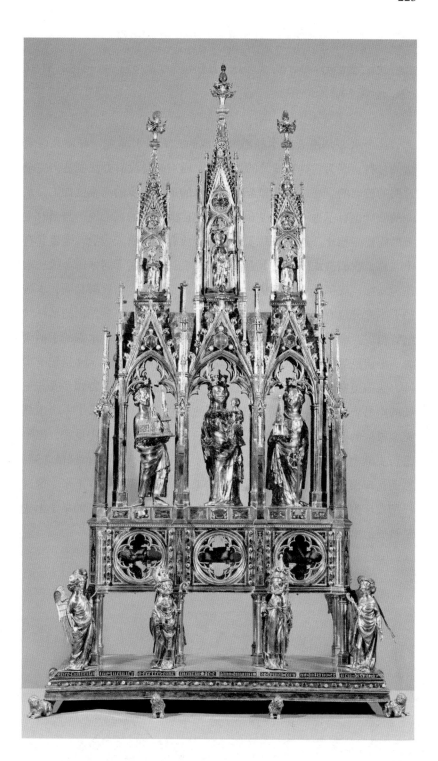

图 49　巴黎的金银匠

水壶，巴黎，约 1350—1360 年，天然水晶、镀金镀银和珐琅，22.4cm×10.1cm×11cm，伦敦，维多利亚和阿尔伯特博物馆

这个水壶是由天然水晶雕刻而成的，天然水晶是一种被高度赞赏的材料，因为它具有非凡的透明度，而当时是没有办法制造出完全透明的玻璃的。通过用油和金刚石粉末的更深一步的高难度加工，水壶的质量也有了进一步的提升。有一种传播很广的言论说，与当时主要的陶瓷壶相比，这个水晶壶更容易释放有害物质。壶身和壶盖共有十二面，它们被加固到一个金银珐琅架上。水壶底部同样由金银珐琅作为支撑，底部托座的形状是一朵盛开的百合花。与壶脚相同，水壶的上半部分也有百合花图案作为装饰，壶嘴由一个单独伸出的秸秆状细管组成。壶盖的顶部好像是一片狭长的灌木丛装饰。水壶的手柄涂着一串蓝色颜色的花序，同样顶部最初由珐琅进行装饰。14 世纪下半叶，法国王室成员的财产清单中也有类似物品的描述，特别是安茹王朝的路易吉，在其 1379 年至 1380 年的财产清单中，记录了一个水晶镀金银框的壶，壶脚为红色，壶嘴是一条蛇的形状。在中世纪，巴黎是历史欧洲国家宝石加工的中心之一，地位与威尼斯和布拉格并列。然而，却很少有其他时期法国类似的工艺品被完整地保存下来。像这样精致珍贵的水晶水壶，在重要的场合一定会出现在国王的桌子上或是被展示出来。

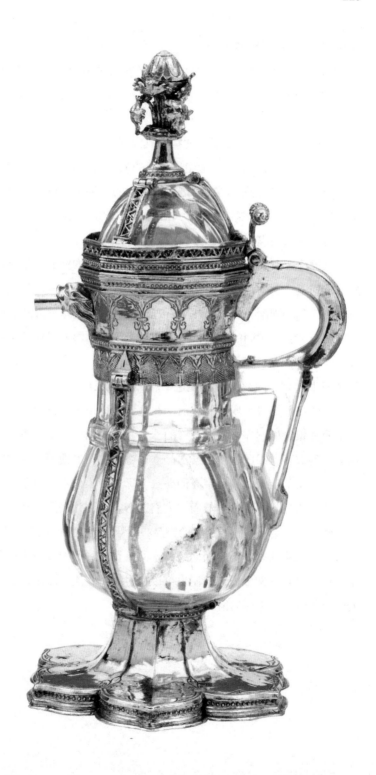

图 50　威尼斯或维罗纳的金银匠（？）

星星胸针，威尼斯或维罗纳，约 1325—1350 年，金、紫水晶、祖母绿宝石和珍珠，直径 8.85cm，维罗纳，老城堡博物馆

　　胸针于 1938 年在维罗纳的特雷扎路被发现。它有一个十字形扣钩和两个环，被认为是"14 世纪非象形的最美的珠宝"（R. 莱特波顿）。胸针为星形，有两种不同的尖端，六个大的尖端由珍珠镶边，六个较小的尖端顶处放置一颗珍珠作为装饰。珍珠的中间部分由一串祖母绿的宝石和紫水晶隔开。紫水晶技巧性地穿插在胸针的各个部位，而珍珠、祖母绿宝石和紫水晶共同组成胸针的中心。胸针上的宝石相互穿插，排列整齐。胸针的镶嵌由两部分组成：第一部分是饰品尖端的镶嵌，第二部分则配有夹子夹住宝石进行镶嵌。通过这种方式，位于边缘的宝石和胸针中间的宝石就可以通过光线和阴影的对比产生不同的效果。这种固定方式可以在黄金宫（威尼斯，圣马可，1342—1345）的镶嵌中找到。因此，可以说这个胸针是威尼斯的金银匠在 14 世纪上半叶的威尼斯或维罗纳制作的。在这两座城市中，行会的章程都可以证明金银匠们制作了各种各样的珠宝。章程同样规定金银匠禁止使用劣质的宝石，因此客户用紫水晶来代替红宝石的使用。这枚胸针使用宝石数量的巨大及其所带有的亮眼光泽，使人们不难想象它的主人是一位身份高贵的女士。然而，人们也必须要记住的是，在中世纪晚期男性和女性会佩戴相同类型的饰品，尽管女性佩戴的频率更高一些。戒指和搭扣是前几个世纪人们最喜欢的首饰之一，但随着饰品制作技术变得越来越复杂多样，我们也可以通过这一枚胸针看出，金银匠开始转业为专业珠宝商的情况。

图 51　巴黎的微型画画家

《罗马的玫瑰》，巴黎，约 1353 年，微型画，29cm×21cm，日内瓦，日内瓦图书馆

　　《罗马的玫瑰》借由玫瑰的比喻，从爱人和叙述者的角度讲述了经过长途跋涉和与寓言中众多人物的讨论之后，征服爱人的故事。第一部分由超过 4000 个八音节组成，围绕 1235 年前后纪尧姆·德·洛里斯的故事展开；第二部分近 18000 句诗句，是让·德·梅恩在 40 年之后补充的。多种形式的文字，既是寓言，也是故事，还是百科全书，《罗马的玫瑰》成为中世纪人们广泛阅读的法国书籍之一：超过 300 份手稿被保存下来，其中有 230 份附有插图和注解。书籍的装饰由最初的仅此一幅微型画发展到后来的上百幅插图，图像的数量与最初书籍版本相比剧增。日内瓦的这一版本其中也包含了让·德·梅恩的圣约书，其中包含 191 页纸张，40 幅插图，许多彩色开头字母和首页的微型画。可以明确的是，在第 190 页给出了抄写员吉拉德·德·博利厄的名字和抄写完成的日期，他是巴黎圣索沃尔大教堂的神职人员，在 1353 年时完成了抄写工作。其中一个被删除的徽章让我们可以假设这份手写稿是为未来查理五世的议员——让·布德而抄写的，而后来有一份标注指出后来这份手抄稿属于约翰·迪·贝里。而其中的微型画，如同 1330 年起其他目录中出现的那样，被分为四个隔层，隔层内是三色可内接边缘，是这一时期典型的巴黎微型画。在该微型画的框架中，叙事者出现了四次：他沉睡在玫瑰枝前，身上的毯子与之十分协调；他在穿衣服；他在享乐花园中散步；他进入爱之城堡。该微型画画家也绘制了另一部小说副本的插图（1352 年，巴黎，法国国家图书馆），在 1349 年至 1352 年，画家还与他人一起合作，对国王约翰二世的道德圣经（巴黎，法国国家图书馆）进行装饰工作。

amtes gens dient
que en songes
Na se sables non
et menconges
ais len puet uer soges songier
Qui ne sont mie menconger
A ung sor aps bien apparant
S rempuns bii trane a garnir
V n autct q ot nom macrobes
Qu ne tint pas songes a lobes
A neons descript lauision
Qu amint au roy cypnon

manques aude
ne qui die
Qui soit foleur
ne musurdie
e avor que songes auiengue
Qu ce vondra pp fol mie ucngue
C ar endroit mor di ie sianre
Qu songes sont seneshance
D es bies au grs z des annus
C ar li plusieur sogent de nuis
autres choses courtement
. . . ant apertement

图 52　意大利北部的艺术家（威尼斯）(？)

锡永的印花织布，约 1350—1380 年，主体部分，亚麻织布，106cm×264cm，巴塞尔，历史博物馆

这块亚麻织布于 1847 年在瑞士瓦莱州的圣莫里斯被发现，根据传统，它或许出自锡永主教的宫殿。这块织布的尺寸是不完整的，其他两个较小的部分分别收藏于伯尔尼（历史博物馆）和苏黎世（瑞士国家博物馆）。主要的人物场景被印刷成黑色，用红色的框架隔开，这些场景由半身半兽人和神话中的动物构成。印刷过程中使用了十七个木质模具，代表了从高到低三个不同的层次：吟游诗人陪伴的跳舞者、被欧洲骑士追击的东方弓箭手方阵和俄狄浦斯故事的片段。神话故事在中世纪通过被小说的引用而变得著名，特别是《底比斯的浪漫》（约 1150），或者是出现在历史编纂学，尤其是《从远古到恺撒的历史》（约 1213—1214）中。织布上印刷的场景不仅与古代历史有着密切的联系，也与手稿中的微型画息息相关，尤其与不同手抄稿中插入的周期有关。在已知的一百多部手稿中，有许多是在 14 世纪上半叶的那不勒斯和 14 世纪下半叶的威尼斯制作的。现在还有一部有图示的通俗威尼斯史保存在威尼斯的马西亚纳图书馆，在这种情况下织物会具有非常强烈的亲切感。这些相似之处表明这块织布可能产自 14 世纪下半叶前段的意大利东北部，或许产自威尼斯——这种假设源于织布的风格和细节。此外，对装饰织布技术最古老的描述来自琴尼诺·琴尼尼的艺术书中，他讲述了用木质模具印刷的目的，但是也只谈到了印刷动物和植物的原因。这块织布比任何纸质印刷出现得都要早，它可能被用作壁画装饰。

图 53 《命运的拯救》的微型画大师

《神秘的花园》，选自纪尧姆·德·马肖作品集，作品，1349—1356 年，微型画，30cm×21cm，巴黎，法国国家图书馆

纪尧姆·德·马肖（1300—1377）是 14 世纪法国最伟大的诗人和音乐家之一。十四份手稿（其中有七份绘制成微型画）收集了他的全部作品。其中最古老的一部作品（巴黎，法国国家图书馆）是作家在世时进行编纂和装饰的。手稿从卢森堡的博纳开始，后来到了她的丈夫约翰二世的图书馆中。手稿的装饰是由三位微型画画家完成的。最长的一首言情诗《命运的拯救》，讲述的是一个爱情阴谋。一位匿名的艺术家为其绘制插图，艺术家会收到约定中的名字，并参与到国王要求的其他珍贵手稿的创作工程中（《道德圣经》，巴黎，法国国家图书馆，约 1349—1352；圣丹尼使用的弥撒书，伦敦，维多利亚和阿尔伯特博物馆，1346—1891，约 1350）。微型画画家表现出一种对建筑的浓厚兴趣，他详细地阐述了建筑的复杂结构，在词汇中引用当代建筑词汇，但是画家也缺乏建筑和绘画一致性的角度，他对现实中的细节处理得十分细致，尤其是在对人物的时尚衣物的处理上。画家理性地渲染自然，创造出前所未有的广阔景观。最令人惊奇的是，诗人在他的《狮子说》中描述道，黄色和蓝色的花朵点缀着草地，纤细的小树的阴影投射下来，这里仅仅居住着不同种类的动物（鹿，兔子，狐狸，狮子，各种鸟类……）。如果背景不是天空，而是通过大面积的蓝色填充来与金色的花序作对比，为了使树的簇叶发亮，那么植物上的光点就会给人一种梦幻般的感觉。微型画画家更喜欢采用一种"印象派"的处理方式，将对光的效果与对树叶描绘的真实性作对比。这种对自然的感性使得绘制《命运的拯救》的微型画画家成为 14 世纪中叶巴黎微型画主要的革新者之一，而那时大多数微型画画家仍然重复着让·普塞勒绘制的程序，采用矫揉造作的手法。

Quant la faison
dyuer derline
que prr droit
toute riens feuchue
Selonc nature a faire ioye
Si quil nest euers
Qui ne fecloie
Qui a ciffis en tuer uillain tour
Car maint laumneur
rie auffi taint
Trop plus le printemps fl lyuer
Car neis les bestes et liuer
Qui contre lun de la terre ifleut
De cauenue feclouffent.

Et li oyfillon feen efgruent
qui a faire roie feffaient
Et fil paient en leur latin
Bouldis au foir et au matin
Boliement faddroite reue
Que efpeans efuiit ou defcliiue
Et face fefte en cauenue
Pourte quil a efte enmue
Car nature fi leur commande
Que efinteus aciuiiet entende
Si que pprez partuiages
Par plains par aumois plocages
Par moutaigues et par ualees
Cluuerent tuit les geules tees
Si font maint cont mait iexuet
Quar quant il uoient le toiquiet

图 54　巴黎的雕塑家

《查理五世和乔瓦娜·迪·波旁》，约 1370—1380 年，石头材质，约高 195cm，巴黎，卢浮宫

　　这两座雕塑描绘的分别是 1364 年至 1380 年在位的法国国王查理五世及其妻子乔瓦娜·迪·波旁（1378 年去世）。国王手持权杖，王后的右手持权杖，左手持书，书的雕刻部分于 19 世纪被修复。最初国王挥舞着权杖和正义之手，而王后或许除了手持权杖，还拿着一小束花。乔瓦娜·迪·波尔邦身穿一件时尚的衣服，腰上系有低腰腰带，披风向身体两侧敞开，并有纽扣装饰。查理五世身穿的是王室在兰斯大教堂祝圣所穿的服装，宽大的披风从右肩的搭扣向下披散。两人的服装和标志在肃穆中表现出上帝所认可的二人的权威。这两尊人物雕塑可能来自卢浮宫东部的入口处，是查理五世经过深思熟虑的、复杂的政治思想的见证。这位君主将妻子的雕像安置在自己的雕像旁，与不同的巴黎建筑在一起；他的雕像出现在捐赠过的教堂大门前，也出现在君主权力下建造的各种非宗教建筑前，比如卢浮宫和巴士底狱。通过对这些雕像面部的判断，可以感觉出好像比他墓穴的面部雕刻（1365）更成熟一些，因此我们可以推测这些雕像的诞生可以追溯至 14 世纪 70 年代。除此之外，查理五世也是我们已知的中世纪君主中容貌较为熟悉的一位皇帝，他的容貌在数十种当代表现形式中忠实地再现。雕塑家抓住了其面貌的每一处特质——消瘦的脸颊，突出的鼻子，轻微的双下巴和王后的容貌。伴随着这种"画像艺术"的能力，头发的纤薄、姿态的自然都揭示了这位雕塑家的伟大，即使他雕刻此作品时仍然匿名。

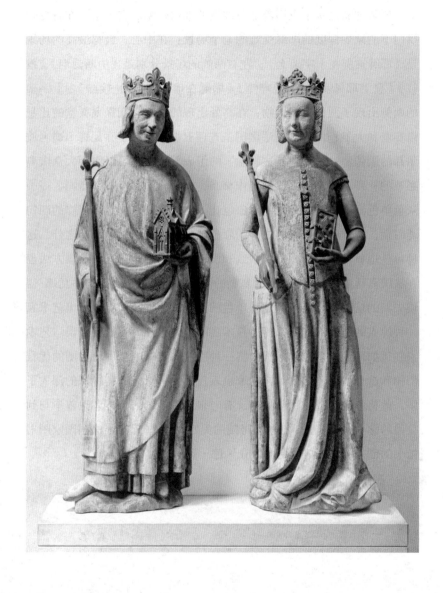

图55　纳博纳的装饰大师（让·德·奥尔良）（？）

纳博纳装饰品，约 1375—1378 年，丝绸上的油墨，77.5cm×286cm，巴黎，卢浮宫

　　该装饰品是一个点缀着黑色油墨的细白丝绸。它描绘了在哥特式拱门下的缺少深度的耶稣受难的七个场景：在中心，最宽最高的场景是《耶稣被绑在十字架上》；左右两侧的场景分别是《中断受刑》《鞭打》《登上耶稣受难处》《呻吟》《耶稣在地狱》《禁止接触》。十字架的两侧出现了两位主要人物，在高处出现的是教会和犹太教堂的化身以赛亚和大卫；低处则是法国国王查理五世及其妻子乔瓦娜·迪·波尔邦的画像。这块饰布是"教堂"的组成部分，它可以作为大众庆典必要的礼拜衣物，也可以被当作桌布，无袖长袍，祭衣，僧帽，……灰色单色画中出现的重复的意象也让人们了解到，在人们苦修的四旬斋时期，教堂中的如刺绣之类的彩色饰布被禁止使用。除此之外，这种单色也显示出一种朴素、精致和设计精巧的感觉，这种绘画方法也在法国宫廷中传播开来，在普塞勒的微型画和圣母玛利亚与乔瓦娜·德埃夫勒的珐琅中都能找到这种单色的感觉。这件装饰品展现出艺术家一种惊人的能力：它所采用的技术实际上并不能容忍任何失误。艺术家知道如何通过色调的深浅，将一种生气和清晰的叙事与构图的优雅韵律和造型的甜美结合。艺术家也表现出一种对意大利日课的深入了解，他将其翻译成一种珍贵的、有时很强烈的语言。作者也曾参与到公爵约翰·迪·贝里《巴黎圣母院的美好时光》（巴黎，法国国家图书馆）的创作中，很可能是画家让·德·奥尔良。

图56　罗伯特·庞松，基于让·德·邦多（1368年，布鲁日—1381年，巴黎？）的设计

天启挂毯:《圣米歇尔战龙》，挂毯Ⅲ，场景36，巴黎，1373年后—1380年前，花毯，约1.7m×2.5m，昂热，城堡博物馆

　　描绘了《启示录》场景的羊毛挂毯，是由安茹公爵路易吉·迪·瓦卢瓦向巴黎商人尼古拉斯·巴塔耶订制的，罗伯特·庞松则是客户和挂毯工人之间的中间人，有文件记载他的工作室出现在1380年前后的巴黎。这组羊毛挂毯是现存的利用这种制作技术的最古老的作品，也是有史以来最具有雄心的一个范例。草图由让·德·邦多（国王查理五世的御用画家和微型画画家）设计，与法穆鲁斯的合作（1374年和1378年的文件有所提及）使得设计的场景不是那么壮观，但更具美观和装饰性。制作周期耗费了6000法郎，最初由六块花毯组成，每块花毯的尺寸约为25m×6m。大约有三分之二的花毯被保存了下来。每块花毯由十四个场景组成，每个场景有两位主要人物，通过木质框架被

框起来，就好像木板画一样。让·德·邦多从英国 13 世纪的《启示录》手稿中汲取灵感，其中一份手稿来自查理五世的图书馆（巴黎，法国国家图书馆）。然而，他对风格方面的处理却是完全不同的：他占用了很大的叙事空间，并对自然的细节进行仔细处理，人物和动物都有着显著的特征，在混乱的攻击中龙和天使都可以被清晰地辨认出。如同当代的微型画一样，建筑和人物产生的"幻觉"与具有观赏性的背景共存。《启示录》主题的艺术作品在 14 世纪下半叶受到王室的广泛追捧：勃艮第公爵菲利波·阿尔迪托和贝里公爵约翰也成为《启示录》类艺术品的订购者。值得指出的是，安茹公爵的这块挂毯，从正面和细节处都可以看出其饱和而强烈的色彩。由于其巨大的尺寸，这块花毯可能仅用在 1400 年安茹王朝路易二世与伊奥兰达·迪·阿拉戈纳的婚礼上。一位观察者指出："没有人可以记录或是描绘出这块花毯的美丽和高贵。"

图 57　明登的贝尔塔拉姆大师（1340/1345 年，明登—1415 年前，汉堡？）

《圣彼得三联画：创世记的六个场景》，汉堡，1383 年，蛋彩画和黄金木板画，约 184cm×184cm，汉堡，艺术馆

　　贝尔塔拉姆大师出生于 1340 年至 1345 年的一个贵族家庭，他是14 世纪德国伟大的画家之一。有文件记载，他于 1367 年开始在汉堡工作，在那里成功开了一间工作室，一直到他 1414 年或 1415 年去世。贝尔塔拉姆最重要的、保存较为完好的作品是位于艺术馆的双连三联画，它最初被放置在当地圣彼得主教区教堂的大祭坛处。三联画由橡木制成，打开时有 243 厘米高和 727 厘米长。打开此三联画，可以看到其呈现出的 24 位圣人的形象，24 位圣人围绕着中心处的《耶稣受难》。左右两面画外部的图像没有被保存下来，而中间打开的部分向我们展示了耶稣幼年和《创世记》的场景，以及《耶稣逃亡埃及》的蛋彩画。展示的情节片段由彩色玻璃和金色的植物图案装饰所环绕：三联画因此看起来更像是一件不朽的金匠艺术品。三联画中的肖像表达了罪恶与救赎的主题，向我们展示了其多种独特性。这些独特性一部分来自法国（《反叛天使的堕落》），一部分来自英国（《该隐用驴的下颌骨杀死亚伯》）。一份 16 世纪的报告曾记载，该三联画是由贝尔塔拉姆在 1383 年创作的。贝尔塔拉姆大师给圣经中的场景镀金上色，可能委托另一位专家（通过雕刻风格判断可能来自吕贝克）来雕刻塑像。体积庞大的人物形象，采用的明暗对比法等是以特奥多里克大师的艺术理论为前提，而对于空间的使用或许更多的是受到法国绘画的影响；对人物情绪的表达和对自然细节的处理则更多地受到当代荷兰绘画的影响。

图 58 阿蒂基耶罗·达·泽维奥（文件记载：1369 年—1393 年前，维罗纳？）
《圣乔治在 1384 年之前为昔兰尼国王塞尔维乌斯施洗》，1384 年前，壁画，361cm×
466cm，帕多瓦，圣乔治礼拜堂

　　圣乔治礼拜堂只有一座中殿，可以俯瞰圣安东尼教堂前的广场，由帕多瓦领主的随从成员之一莱蒙迪诺·卢皮于 1377 年建造，礼拜堂将作为领主和其家人的陵墓。这座极好的陵墓附有刻有雕像装饰的华盖，华盖上现在只存有一些雕塑的碎片。墙上的装饰则被委托给 14 世纪的精英画家之一维罗纳的阿蒂基耶罗来完成。阿蒂基耶罗于 1384 年完成了《耶稣受难》《圣母加冕》《耶稣幼年》《圣乔治的故事》《亚历山大的圣凯瑟琳》《圣露琪亚》的绘制。壁画以深蓝色为背景，好像使人回到了乔托在斯克洛维尼小教堂的创作中。阿蒂基耶罗还继承了乔托的壁画技巧，对构图的宽度、人物的体积和空间的兴趣传承较为明显。他绘制了更多更复杂的人物，将他们分散在 14 世纪意大利最具自然主义和魔幻色彩的建筑中。根据帕多瓦典型的一种绘画方法，壁画中各个组成部分的密度既没有毁坏叙事的清晰度，也没有对人物的面部和服饰带来破坏。比如，在我们认识的圣乔治身后，还有彼特拉克和他的朋友、帕多瓦人隆巴尔多·戴拉·塞塔。尽管经过岁月的消磨，人们仍然可以想象出壁画最开始柔和而有光泽的颜色。人们也会明白，为什么在 15 世纪中期，作家米歇尔·萨沃纳罗拉会在帕多瓦庆祝的小册子中写道，那些进入这个礼拜堂的人再也不想出去多走走了。

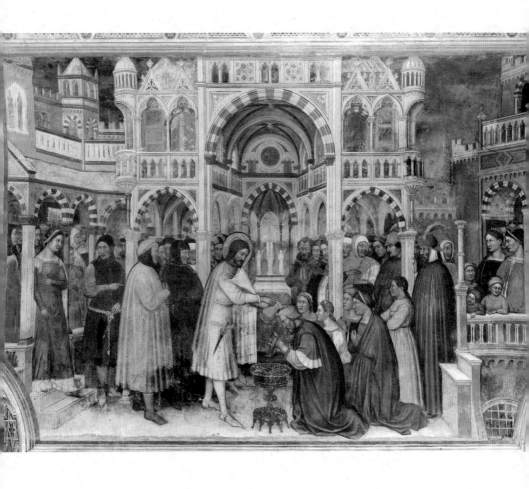

出版说明

这本书凝聚了我多年阅读的成果，同时我也对所有学者的工作表示深深的感谢与钦佩，从他们身上我学到了很多，如果仅凭我一己之力，是不可能完成这本书的写作的。在这里我只提名一些参考文献，以此来深化读者对 14 世纪艺术的认识。鉴于这些欧洲文献的数量巨大，尽管它们享有"特权"，我也没有办法将其全都译成意大利语。

作为参考作品，需要记住的是罗马尼尼（编辑）的《中世纪艺术百科全书》（12 卷，特雷卡尼，罗马，1991—2002）和 J. 特纳（编辑）的《艺术词典》（34 卷，牛津大学出版社，纽约—伦敦，1996），这两本参考书目都有十分广泛的文献目录。同样珍贵的还有 P. 沙朗和 J.-M. 吉卢埃（编辑）的《西方中世纪艺术史词典》（拉丰，巴黎，2009）。

对于这一时期（14 世纪）的历史，则要提到 M. 琼斯（编辑）的《新剑桥中世纪历史》（第一卷，第六卷，1300—1415，剑桥大学出版社，剑桥，2000），还有《中世纪的百科全书》（10 卷，阿泰米斯，慕尼黑—苏黎世，1977—1999）。在商业交流方面，有 P. 斯普福德的《权力和利润：中世纪欧洲的商人》（泰晤士与哈德森，伦敦，2002）。在城市历史的第一个威胁说方面，有 A. 格罗曼的《中世纪的城市》（拉特萨，罗马—巴里，2005）。

还有许多带有尖锐味道、提供很多信息的文献，比如卡斯泰尔诺沃和瑟吉（编辑）的《中世纪的艺术和历史》（4 卷，埃诺迪，都灵，2002—2004）。

在欧洲层面包含了对 14 世纪艺术的，唯一一篇意大利语综述是 S. 巴拉利的《14 世纪》（埃莱克塔，米兰，2005）。这一时期的很多伟

大著作中都自然出现了哥特式艺术，在这之中，需要记住的有 R. 托曼（编辑）的《哥特式艺术》（科内曼，科隆，2000）和 A. 厄兰德·勃兰登堡的《哥特式艺术》（城堡和马泽诺德，巴黎，2004）。涉及整个欧洲、不包含意大利的是 A. 厄兰德·勃兰登堡的《哥特式艺术中心，1260—1380》（里佐利，米兰，1988）或《哥特的世界：征服欧洲》（伽利玛，巴黎，1987）。在意大利和欧洲其他国家之间的交流上，要提到的是 V. 佩斯和 M. 巴尼奥利（编辑）的《在欧洲的意大利哥特式》（埃莱克塔，那不勒斯，1994）。

有关意大利的基础方面，要提到 P. 托斯卡的《14 世纪》（UTET，都灵，1951）；我们还可以再补充 J. 怀特的《意大利的艺术与建筑》（1250—1400，耶鲁大学出版社，纽黑文—伦敦，1993），E. 卡斯泰尔诺沃的《城市艺术与宫廷艺术》（埃诺迪，都灵，2009）。有关西班牙的有 J. M. 阿斯卡拉特的《西班牙的哥特式艺术》（卡泰德拉，马德里，1996）；而对于加泰罗尼亚来说，则可以从 F. 埃斯帕尼奥尔的《加泰罗尼亚的哥特式》（凯萨曼雷萨基金会，巴塞罗那，2002）。对法国和英国来说，更好的研究是一些展览目录：《哥特式的辉煌：查理五世的世纪》（国家博物馆会议，巴黎，1981），《被诅咒的国王时代的艺术：公平的菲利普和他的儿子们，1285—1328》（国家博物馆会议，巴黎，1998），《骑士时代：金雀花王朝下的英国艺术，1250—1400》（皇家艺术学院，伦敦，1987）。德国方面，涉及的优秀作品有 B. 克莱因（编辑）的《德国美术史》（第一卷，第三卷，哥特，普雷斯特尔，慕尼黑，2007）。对于奥地利来说则要提到 G. 布鲁赫（编辑）的《奥地利美术史》（第一卷，第二卷，哥特，普雷斯特尔，慕尼黑，2000）。第一个提到波希米亚的文献来自布拉格的《波希米亚王国，1347—1437》（展览目录，耶鲁大学出版社，纽约，2005）。对于整个欧洲大陆都重要的一本参考文献是 A. 莱格纳（编辑）的《讲道者和美丽的风格：卢森堡的欧洲艺术》（展览目录，三卷，科隆市博物馆，科隆，1978）。

对于意大利语的建筑文献，可供查阅的是 I. 格罗斯基的《哥特式建筑》（埃莱克塔，米兰，1978）。还有另外两个最近的手册：C. 威尔

逊的《哥特式大教堂:大教堂的建筑, 1130—1530》,(泰晤士和哈德森，伦敦，2000),以及 N. 科德斯物里姆的《中世纪建筑》(牛津大学出版社，牛津，2002)，这个小册子就像标题没有说的，只涉及了哥特式建筑。

对于 14 世纪的意大利雕塑，这里我指出两个手册，不管怎样它们的内容是互补的，一个是 J. 珀斯克的《意大利中世纪的雕塑》(第一卷，第二卷，哥特，希尔默，慕尼黑，2000)，另一个是 A. 菲勒德·莫斯科维茨的《意大利哥特式雕塑，约 1250—约 1400》(剑桥大学出版社，剑桥，2001)。对于欧洲其他国家来说，缺少修正的参考文献，然而我们可以向 G. 杜比等人的《雕塑:从五世纪到十五世纪的中世纪伟大艺术》(帕尼尼，摩德纳，1993)求助。

在绘画方面，每一个主要的地理区域都有有用的指导作品出现。这里我们要提到 E. 卡斯泰尔诺沃（编辑）的《意大利绘画:13 和 14 世纪》(埃莱克塔，米兰，1986)，A. E. 佩雷斯·桑切斯（编辑）的《西班牙绘画》(埃莱克塔，米兰，1995)，G. 博特（编辑）的《德国绘画》(埃莱克塔，米兰，1996)，M. 基特森和 G.A. 波佩斯库（编辑）的《英国绘画》(埃莱克塔，米兰，1998)，P. 罗森博格（编辑）的《法国绘画》(埃莱克塔，米兰，1999)。

对彩色玻璃艺术来说，要提到的是 E. 卡斯泰尔诺沃的《中世纪的彩色玻璃窗》(埃诺迪，都灵，2007)。在奢侈品艺术方面，则不能不提 D. 加博里物－肖邦的《中世纪的象牙》(卢浮宫办公室，弗莱堡，1978)，P. 巴内特（编辑）的《象牙图像:哥特时代的珍贵物品》(普林斯顿大学出版社，底特律—普林斯顿，1997)，M.M. 高蒂尔的《来自西方中世纪的珐琅》(卢浮宫办公室，弗莱堡，1972)，E. 西奥尼的《13 和 14 世纪锡耶纳首饰中的雕塑和珐琅》(SPES，佛罗伦萨，1998);J.M. 费里茨的《欧洲中部的哥特式冶金学》(贝克，慕尼黑，1982)，I. 冯·威尔肯斯的《纺织艺术:从古代到 1500 年》(贝克，慕尼黑，1991)。

在肖像领域最佳的综合指南仍是 E. 基尔施鲍姆（编辑）的《基督教图像百科全书》(8 卷，赫德，罗马，1968—1976)。

在艺术家的条件和地位方面，我们可以从 E. 卡斯泰尔诺沃（编辑）的《艺术的奖励：中世纪艺术家的世界》（拉特萨，罗马—巴里，2004）和从 M.M. 多纳托（编辑）的《中世纪的艺术家》（国际会议记录，摩德纳，1999）等开始研究。在艺术家的签名方面，则不得不提到 A. 迪特尔的《签名的语言：意大利中世纪艺术家的题词》（德国艺术出版社，柏林－慕尼黑，2009）。

在艺术来源方面，对文献的其中一个选择是 J. 冯·施洛瑟的《原始资料：西方中世纪艺术史的资料来源》（J. 维格编辑，Le Lettere 出版社，佛罗伦萨，1992），或《关于西方中世纪艺术史的原始资料书》（格雷泽，维也纳，1896）。对于艺术文学来说，值得观看的是 D. 列维的《关于艺术的话语，从古代到吉贝尔蒂》（布鲁诺·蒙达多里，米兰，2010）。

索引

插图索引

彩图索引

图书在版编目（CIP）数据

十四世纪的欧洲艺术 / （意）米凯莱·托马西著；
梁琦译 . -- 石家庄：河北美术出版社，2023.9
（全球艺术史）
ISBN 978-7-5718-2202-6

Ⅰ.①十… Ⅱ.①米…②梁… Ⅲ.①艺术史—欧洲
—14世纪 Ⅳ.① J150.09

中国国家版本馆 CIP 数据核字（2023）第 116115 号

QUANQIU YISHUSHI: SHISI SHIJI DE OUZHOU YISHU

作　　者：（意）米凯莱·托马西
译　　者：梁　琦
出 品 人：田　忠
责任编辑：李菁华　杨　硕
特约编辑：叶帅帅　时音菠
责任校对：刘大胜
装帧设计：鹏飞艺术

出　　版：河北出版传媒集团　河北美术出版社
发　　行：河北美术出版社
地　　址：河北省石家庄市和平西路新文里 8 号
邮　　编：050071
电　　话：0311-85915039
网　　址：www.hebms.com
制　　版：鹏飞艺术
印　　刷：天津丰富彩艺印刷有限公司
开　　本：960 mm × 640 mm　　1/16
印　　张：17
版　　次：2023 年 9 月第 1 版
印　　次：2023 年 9 月第 1 次印刷

定　　价：66.00 元

L'arte del trecento in europa © 2012 Giulio Einaudi editore s.p.a., Torino.
Text by Michele Tomasi
The simplified Chinese edition is published in arrangement through Niu Niu
Culture Limited.

著作权合同登记号　图字：03-2022-158 号